U0041163

和小澤征爾先生談音樂

小澤征爾さんと、音楽について話をする

小澤征爾　村上春樹

賴明珠——譯　焦元溥——音樂審訂

目次

前言——和小澤征爾先生度過的一段午後時光

我和小澤征爾先生見面談話，算是最近的事。因為我曾經住過波士頓，從以前就以一個音樂愛好者的身分經常去聽音樂會，但和他本人並沒有私交。後來很巧認識了他的女兒征良小姐，因為這層關係才開始有時會和身為父親的征爾先生見面、交談。換句話說，剛開始是和工作完全無關的輕鬆來往。

因此，在開始做這探訪之前，從來沒有和小澤先生深入談過音樂。原因之一或許可以說，音樂大師每天實在太忙了。可能日常生活經常都完全泡在音樂裡了，所以即使能見到面，他多半也是一手拿著酒杯，邊聊音樂以外的事。就算談到音樂，大多也會在途中打住。總之他是個集中精神在眼前的課題，全力徹底專注的那種人，因此一旦離開工作時，就有必要放鬆下來吧。所以我也有所顧慮，幾乎從來不主動提起音樂的話題。

但二〇〇九年十二月他發現自己得了食道癌，接受了切除手術——相當大的手術——之後，當然音樂活動就大幅受限了。療養和耐心的復健，代替音樂成為小澤先生的生活中心。不知道是否因為這樣，我們每次碰面，就會開始稍微談一點音樂的事。當然他的身體狀況還不能算萬全，但一談到音樂的話題時，小澤先生臉上的

表情好像就會忽然生動起來。或許和過去的情況相反，就算以我這樣的外行人為對象，能以某種形式和音樂有交集，正好可以轉換氣氛。而且或許正因為我是不同領域的人所以更能放輕鬆，多少有一點這種地方。

我已經前前後後將近半世紀，一直熱心聽著爵士樂了，不過也毫不遜色地同樣愛聽古典音樂。從高中時代就開始收集唱片，只要時間允許也頻繁地去聽音樂會。尤其住在歐洲時，名副其實像泡在古典音樂裡般地聽著。過去和現在交錯著聽爵士樂和古典音樂，對我的心靈和精神是非常有效的刺激（或安慰）。如果要我只能聽其中一種的話，無論選哪一邊，我的人生都會變得相當寂寞。就像艾靈頓公爵說的那樣，世上只有「美好的音樂」和「沒那麼美好的音樂」兩種音樂，無論是爵士樂或古典音樂，這方面原理上完全相同。藉著聽「美好的音樂」所能得到的純粹喜悅，是超越音樂類別的。

有一次小澤先生來我家，邊聽音樂邊閒聊時，談到顧爾德和伯恩斯坦在紐約演奏布拉姆斯第一號鋼琴協奏曲時的回憶，那件事相當有趣。「那麼有趣的話題就這麼消失掉未免太可惜了。應該有誰錄音起來，寫成文章留下來。」我想。而且把那寫出來留下來的，我腦子裡浮現的人，除了自己以外沒有別人——雖然好像有點厚臉皮，不過也很順理成章。

我提到這點時，「好啊，我現在正好有空，就來說吧。」他很爽快地一口答

應下來。小澤先生得了癌症，對音樂界和我（當然還有他本人）都是非常痛心的事，但能像這樣多出坐下來慢慢談音樂的時間，或許是因此帶來的少數「好的方面」之一吧。就像英語諺語中所說的那樣，無論多麼黑暗的烏雲背後一定都會有陽光。

只是，我雖然從以前就非常喜歡聽音樂，卻沒有受過正式的音樂教育。可以說完全是個門外漢。幾乎沒有任何專門知識之類的。所以或許有時會做出會錯意的事、說出失禮的話，不過音樂大師完全不介意這些，對我所提出來的話題，一一認真思考，詳細說明。這種地方真值得慶幸。

我準備了錄音機把對話錄下來，自己把錄音轉成文字，整理成原稿的形式，請他過目，幫我補充。

「這麼說來，我到目前為止，從來沒有好好說過這種事情呢。」這是讀過完成的原稿後，大師所吐露的第一句心聲。「不過，我的說法相當粗暴。讀的人能懂嗎？」

確實小澤先生有他所謂的「小澤語法」，那要轉換成日語文章並不簡單。他以大動作的手勢和身體擺動，把很多思想以歌的形式表現出來。而那心情超越了「語言的牆壁」——透過幾許「粗暴」——歷歷直率地傳達過來。

我雖然是個門外漢（或許應該說正因為是門外漢），在聽音樂的時候，會無心地側耳傾聽，只是很自然地聽取那音樂的美好部分，想聽進體內去。如果有美好部分會湧出幸福感，如果有不太美好的部分會覺得有點遺憾。如果還有餘裕，我也會去思考，美好是好在哪裡，不太美好又是怎麼回事。然而對我來說，音樂除了這個以外的要素，並沒有多重要的意義。所謂音樂，我想基本上就是應該讓人有幸福的感覺。其中真的擁有讓人感到幸福的各種方法和程序，那複雜性極單純地吸引我的心。

以我來說，在聽小澤先生說話時，也刻意不要失去這樣的態度。換句話說，刻意盡量保持旺盛的好奇心，和保持門外漢聽者的坦誠虛心。因為讀這本書的大部分人，可能也和我一樣是個「門外漢」音樂迷。

這種事情從我口中說出或許有點不自量力，也覺得有點膽怯，不過勉強讓我說的話，在累積了幾次對話之間，我開始覺得我和小澤征爾先生之間，或許有幾個類似的共通點。姑且不論才能的質量、業績的水準、氣度的大小、有名的程度，之類的方面，光說「以生活方式的傾向」，就有能產生共鳴的地方」這一件事。

首先第一點，我們任何一方，似乎都對工作感到無止境的純粹喜悅。音樂和文學雖然領域各自不同，但與其做別的任何事情，都不如埋頭在自己的工作中時感覺

最幸福。而且能熱中於自己的工作這事實，比任何事帶給我們的滿足都更深。能從這工作帶來什麼結果，當然也重要，不過和那不同，能專心工作，能忘記時間全心投入那作業，這種事情本身是任何東西都無法取代的寶貴回報和獎賞。

第二點，現在依然和年輕時候沒有改變地繼續擁有同樣飢餓的心。不，這樣還不夠。還想追究更深奧的境界，還想朝更前方邁進。這成為只要還能工作，只要還活著，就要做下去的重要動機。看著小澤先生的言語舉動時，可以歷歷感覺到那好的意義上的（怎麼說呢）慾望之強。肯定自己現在正在做的事，也擁有自負。但並不因此自滿。自己應該可以做出更美好、更深入的事，有這種感覺。而且有想盡辦法非要達成不可──和時間及體力的極限繼續戰鬥──的決心。

第三點……頑固。忍耐力強、堅強而頑固。只要自己想做的事，不管別人說什麼，都只會依自己所想像的去做。結果，就算遇到嚴酷的遭遇，例如就算被誰憎恨或厭惡，都會對自己所採取的行動毫不推卸責任地負責到底。本來個性就大而化之，經常喜歡說笑話，另一方面卻對周圍人體貼入微，這種優先順位的決定方式非常明確。始終一貫，毫不動搖。至少在我看來是這樣。

在人生的過程中，我遇到過各種人，有些情況也某種程度有來往，但在這三點方面，我從來沒有遇到過能讓我感覺「嗯，我可以了解」而自然產生共鳴的人。在這層意義上，小澤先生對我來說是珍貴的人。一想到這個世間也有這種人時，總

算可以安心地鬆一口氣。

當然我們也有很多不同的地方。例如我就沒辦法像小澤先生那樣，自然地親近人。當然我也某種程度對世間擁有好奇心，但很不容易表現出來。小澤先生身為一個交響樂團的指揮，當然就必須接觸很多人，進行共同作業。不管擁有多大的才能，如果總是板著臉難以取悅的話，人家也很難親近你。這個圈子，人際關係擁有重要意義。需要同心協力的音樂夥伴，需要社交性、營業性的行動。也必須重視聽眾。而且身為一位音樂家，還需要花一點心思栽培指導後進。

相較之下，因為我是個小說家，所以日常生活幾乎可以不見人，就算很少說話，不在媒體上露面，也不會覺得不方便（不如說，反而方便）。幾乎也沒有所謂團隊合作之類的事情，和夥伴，有固然最好，但並沒有特別必要。只要一個人窩在家裡寫文章就行了。雖然很抱歉（或許本來人家根本就沒有這樣指望過我），但我腦子裡根本沒有閃過要指導後進的念頭。我們本來天生個性就不同，加上這種職務上的不同所帶來的類似精神上的差異，應該也不少。但我們的根本部分——最底部堅硬岩盤的基礎部分——我覺得與其不同點，不如相似點來得更多。

從事創作的人，基本上不得不自我意識很強，這種說法好像很傲慢，但不管喜不喜歡，這卻是不爭的事實。如果總是在意周圍的眼光，希望不要引起風波，希望不要刺激別人的神經，經常要邊顧慮怎麼才好地過日子的話，無論置身任何領域，

12

那個人應該都無法從事創造性的工作。要從零開始建立起東西，是需要獨自深入專注的，而這種獨自深入的「個人性專注」，很多情況是和與他人的協調無關的，說白一點就像被鬼神附身的情況下前進一般。

雖然如此，如果說「因為我是藝術家」，而放任地我行我素時，可能又很難在正常社會活下去，結果所帶來的各種麻煩紛爭，可能反而妨礙從事創作不可或缺的「個人性專注」。如果是十九世紀末的話還好，但置身二十一世紀的今天，要把自我露出卻相當不簡單。因此以創作為職業的人，就不得不在自己和包圍自己的環境之間找到某種類似現實性的妥協點。

我想說的是，我和小澤先生，那妥協點的具體設定方式當然相當不同，不過我想我們所朝的方向則大致相同。雖然優先順位的決定方式各自不同，但要讓什麼優先的選擇方式則可能相當類似。所以，以我來說，就能以超過共鳴以上的心情來聽取小澤先生的談話了。

小澤先生是一位正直的人，不會為了做樣子而說漂亮話。七十歲代過半了，還留下不少「初生赤子模樣」般的部分。對我的問題，幾乎大多都非常直爽地告訴我。如果大家讀了這本書，我想也都會理解這一點。不過不用說，他刻意不說的部分也很多。認為不該說的事，就完全不說。因為有不該說的隱情和原因。那是什麼樣的隱情、原因，有些我大概可以猜到，有些則無從知道。但不管怎麼樣，包含那

「沒說出口」的事，我都能把他所說的（或不說的）事，以自然的同感來接受。

在這層意義上，這既不是一般意義上的採訪，也不像所謂「名人間」的對談。在這裡我所追求的——或者說，從中途開始明確追求的——是自然的心聲般的東西。我從其中努力聽取的，當然是小澤先生方面的心聲。因為形式上我是採訪者，小澤先生是受訪者。但同時我從中聽到的，往往也是我自己內在的心聲。

那聲響有時候，是我一向就一直自覺「這確實是我自己」的東西。有時則驚訝地發現「咦，我心裡有過這種響法嗎？」換句話說，我透過這些對話，一面發現小澤先生這樣的人，同時，在一種共振性中，也可能一點一滴地發現自己的姿態。這不用說，是非常有深趣的作業。

試舉一個例子來看。例如深入讀樂譜這件事，具體上是一件什麼樣的事？對沒有認真讀過樂譜的我來說，詳細的地方並不太瞭解。但在聽著小澤先生說話之間，注意傾聽他的口氣語調，看他的表情動作時，就能清楚理解，那對小澤先生來說是擁有多麼重要意義的行為。如果沒有經過仔細深讀樂譜這個過程，對他來說的音樂是不能成立的。那是無論如何，都必須徹底追究到完全理解信服為止的事。那是一直凝神注視著印刷在二次元紙上的複雜記號的累積，從其中立體地喚醒、再紡織出屬於自己的音樂。那對他的音樂生活是最基本的事情。所以每天清晨早早起床，就在一個人獨處的地方，專心深讀樂譜幾個小時。解讀那麻煩的，暗號般，從過去傳

來的訊息。

我也同樣地，清晨四點左右起床，一個人單獨專心工作。如果是冬天，周遭還一片漆黑。連黎明的預兆都還看不到。也聽不見鳥啼聲。在那樣的時刻，五小時或六小時，面對書桌一直寫文章。邊喝著熱咖啡，邊無心地敲著鍵盤。這樣的生活已經持續四分之一世紀以上了。在小澤先生專心讀著樂譜的同樣時間，我的情況是專心寫著文章。所做的事情完全不同。但我悄悄想像，那專注之深，大體上似乎相同。我經常想，如果沒有那樣的專注力，就沒有我這個人的生活。對我來說，如果我的人生中喪失了那樣的專注力的話，那已經不是我的人生了。關於這一點，我想小澤先生也會有同感。

所以在小澤先生談到「讀樂譜」這個行為時，我幾乎可以把那意思以我自己的事般，具體而鮮明地理解。其他還有好幾件和這類似的事。

我從二〇一〇年十一月開始到翌年七月，在各種地方（從東京到火奴魯魯到瑞士）抓住機會，做了收在這裡的一連串採訪，那對小澤先生的人生來說是重大的關鍵時期。在那期間，小澤先生基本上正在努力療養中。接受了幾次輔助性手術，為了恢復因食道癌手術所喪失的體力，經常到健身房認真做復健。那正好也是我常去的同一家健身房，因此看到幾次小澤先生正在游泳池中踏實地努力運動的身影。

二○一○年十二月在紐約卡內基廳，率領齋藤紀念管弦樂團舉行戲劇性的復出音樂會。我很遺憾無法與會，但聽錄音就知道真的很棒，是一場傾注全力的演奏。後來經過大約半年的靜養，二○一一年六月又在瑞士雷曼湖畔每年舉行的「小澤征爾瑞士國際音樂學習營」，以主辦人身分參加，熱心指導年輕音樂家，並率領該學生交響樂團在日內瓦和巴黎兩地所舉辦的音樂會中再度站上指揮台。這音樂會也大為成功，但我在身旁就近從頭到尾觀摩之間（在那十幾天裡，我和小澤先生一起行動），被他那鞠躬盡瘁的奮鬥模樣真心打動，並不得不擔心「做這樣的事情，身體能受得了嗎？」在那裡所產生的音樂實在美妙，而且令人感動，但讓這種事成為可能的，是小澤先生擠出自己體內最後一點力氣所累積的能量。

然而眼看著他那姿態，我可以歷歷深深感覺到一件事。那就是他非做這件事不可。……就算醫師阻止他、健身房教練阻止他、朋友勸阻他、家人阻止他（當然大家或多或少都阻止過），他還是不能不做。因為對小澤先生來說，唯有音樂，才是他繼續人生旅程不可或缺的燃料。說得極端一點，如果不把鮮活的音樂定期注入他體內，他本來就無法繼續維持生命。靠自己的親手紡出音樂，把那活生生拍出脈搏，再把那送到人們面前說「你聽」，透過這樣的營為——可能唯有透過這樣的營為——他才能得到，啊，自己還活著的真正感覺。誰又能說「別做」呢？我也很

16

想說：「小澤先生，現在請忍耐一下，慢慢休養，等體力充分復元之後，再開始演奏活動還不遲。您的心情我很了解，但諺語不是說，心急時，要繞遠路比走捷徑要安全而快速嗎？」這怎麼看都是正確的想法。但看到振作起體力猛然站上指揮台的小澤先生的姿態時，那種話實在說不出口。如果說出口，終究會變成謊言，我心中有這種感覺。簡單說，他是活在超越那種正常想法的世界的人。就像野生的狼只能活在廣大森林深處那樣。

其實收在本書的採訪稿，目的並不在於深入尖銳地刻劃小澤征爾的人物像。這既不是報導文學，也不是人物論。以我來說只想以一個音樂愛好者，和小澤征爾這一位音樂家，盡可能直率、坦白地談出彼此對音樂的內心話。也想坦誠浮現彼此對音樂的獻身（雖然當然程度完全不同）般的情況。這是我寫本書原來的動機。而且私下悄悄想，這點某種程度還算成功吧。到現在我心裡還確實留下「和小澤先生一起邊聽音樂，邊相當愉快地共度過一段時光」的充實感。因此我覺得本書的書名應該是《和小澤征爾先生度過的午後幾段時光》（*Afternoons with Seiji Ozawa*）。

不過我想您讀了就會知道，小澤先生所說的話中，含有毫不造作地隨處閃現、讓我們赫然心驚的逼人光芒。雖然語言本身是日常性的，極自然流露出來的文脈，但其中卻潛藏著利刃般，研磨過的靈魂片段。如果以音樂的用語來說，是不注意聽

就會聽漏的、精緻的「內聲部」般的東西。在這層意義上，他是一位不容疏忽的受訪者。千萬別聽漏了他可能悄悄藏在某處的心聲，我這邊必須經常懷有這種緊張感。如果沒能捕捉住那微妙暗號的話，或許談話本身就會失去本來的意義了。

在這層意義上，小澤先生一方面是個無手勝流（譯註：不用武器就能戰勝的流派）的「自然兒」，同時，也是身懷許多深入智慧而具現實性的人。一邊開朗地信任周圍的人，一邊又是個不得不活在深深孤獨中的人。這種兩面性立體共存著。只單獨拿出一面來強調，他的形象會被扭曲。以我來說，從這樣的立場出發，盡量公正地，努力把小澤先生的發言以文章再現出來。

但那個歸那個，我和小澤先生共度的時間，基本上是非常愉快的一段時光，我迫切希望能透過本書和各位讀者分享那喜悅。而且我想對賜給我這樣一段時光的小澤先生，重新表達深深的感謝。雖然有各種現實上的困難，這樣的採訪還能長期而定期地持續，「這麼說來，到目前為止，我還從來沒有好好談過這種事。」音樂大師的這感想，對我來說成為比什麼都貴重的報酬。

我衷心希望，小澤先生能繼續給予這個世界稍微長久一點、稍微多一點，「美好的音樂」。因為「美好的音樂」就像愛一樣，無論多麼多，都不嫌多。而且因為這個世界上有數不盡的人，正把那當燃料存起來，做為活下去的意欲來充電。

本書在編輯過程中，受到小野寺弘滋先生諸多照顧。因爲我不太有音樂專門知識，因此有關用語和事實關係，能蒙古典音樂造詣深厚的小野寺先生給我各種建議。深深感謝。

村上春樹

·第一次·

漫談貝多芬的第三號鋼琴協奏曲

這最初的對話，是二〇一〇年十一月十六日在神奈川縣村上的自宅進行的。我放了家裡有的唱片和ＣＤ，針對這個以只有兩人促膝交談的形式進行對話。為了防止談話流於散漫，我計畫每次設定一個寬鬆的主題，第一次決定以貝多芬的「第三號Ｃ小調鋼琴協奏曲」為中心進行談話。這是從顧爾德和伯恩斯坦的話題自然帶出來的，不過十二月（當時的下個月）小澤先生碰巧要和內田光子女士在紐約同台演出這首曲子。

結果，很遺憾因為搭飛機移動的關係老毛病腰痛復發，又因嚴酷的寒流而得了肺炎，無法達成和內田女士的共同演出（由代理指揮上台）；這天下午得以花三個多小時，以這第三號協奏曲為中心，盡情請教他。

途中出現吃東西的場景，因為小澤先生有必要定時補充少量營養和水分。為了別讓他過勞，中間也插進適度休息，再繼續對話。

從布拉姆斯的第一號鋼琴協奏曲開始

村上 「上次什麼時候，和小澤先生見面談話時，您提到一九六二年格倫・顧爾德（Glenn Gould）和雷納德・伯恩斯坦（Leonard Bernstein）在紐約愛樂交響樂團的演奏會上，演奏布拉姆斯第一號鋼琴協奏曲時的事。演奏前伯恩斯坦站在聽眾前面說：『這不是我本來想演奏的風格。而是依照顧爾德先生的意思才變這樣的。』做了這辯白般簡短聲明的那一次。」

小澤 「嗯，當時我正好也在現場。擔任雷尼（譯註：雷納德・伯恩斯坦的暱稱）的助理指揮。結果在演奏開始前，雷尼突然走出舞台，面向觀眾席開始講起什麼，我的英語程度無法聽清楚，四處問周圍的人：『嘿，他在說什麼？』才知道大概是這樣的意思。」

村上 「當時他的聲明，正好我家的實況錄音版唱片裡有。就是這張。」

　　　小澤邊聽著伯恩斯坦的那段聲明，邊過目唱片所附聲明內容的翻譯。

小澤 「對對，就是這個。不過，在演奏前說這種話，我當時想不太好吧。現在也還

村上「這樣想。」

村上「不過，那也有他幽默的地方，聽眾雖然一面感到疑惑，卻也有不少人在笑喔。」

小澤「嗯，因爲雷尼很會說話。」

村上「因爲他不是以險惡的氣氛說的。只是對曲子進行的步調不是依自己的意思設定，而是在顧爾德的要求下變這樣的，他想事先交代清楚，事情好像是這樣。」

聲明結束，演奏終於開始。

村上「嗯，節奏確實是慢得異樣喔。伯恩斯坦會想對聽眾說明的心情，我並不是不能理解。」

小澤「這地方顯然是，一二三，四五六，的大二拍噢。不過雷尼卻指揮成六拍。因爲如果指揮成二拍太慢了，實在受不了。只能以六拍來指揮。平常是以 1 咚咚、2 咚咚、也就是以一……二……二……來指揮。雖然有各種做法，不過大體上大家都這樣做。但那樣太慢了，所以不得不改成以 1二三、4五六，來做。所以節奏不太順，有些地方，就會這樣停頓一下。」

村上「鋼琴怎麼樣呢？」

小澤「鋼琴一定也是那樣。」

小澤「鋼琴一定也是那樣。」

進入鋼琴部分。

村上「確實鋼琴也很慢喔。」

小澤「不過，這樣也滿可以聽的噢。如果不知道別的情況。以為就是要這樣的話。有點像鄉村的緩慢音樂。」

村上「但由演奏者這邊帶頭，不是很辛苦嗎？像這樣。」

小澤「嗯，你聽，到這一帶之後，就要開始打問號了吧？」

村上「這一帶（聲音轉強，定音鼓加進來）聽起來交響樂的聲音相當分散。」

小澤「是啊。不過，這不是在曼哈頓中心錄的吧？是在卡內基廳嗎？」

村上「對。這是卡內基廳現場錄的。」

小澤「嗯，所以聲音是死的。其實在那第二天，有到曼哈頓中心做正式錄音。」

村上「同樣錄布拉姆斯的第一號嗎？」

小澤「是啊。不過那個沒發行唱片。」

村上「確實沒有。」

小澤「那次錄音我也在場。因為我是助理指揮。嘿，雷尼在聲明中不是說『我可以不指揮，而讓助理來指揮』嗎？那就是指我的意思（笑）。」

村上「搞不好他們兩人協調不成，小澤先生代替伯恩斯坦指揮這首曲子也不一定……。不過這演奏也自有它的緊張感喔。」

小澤「是啊。」

村上「這麼慢，覺得好像快散掉了。」

小澤「是啊，快散掉前的邊緣吧。」

村上「這麼說來，顧爾德在克里夫蘭演奏時，就跟喬治・塞爾意見不合，而由助理指揮上場。我在一本書上讀過這件事。」

第一樂章的鋼琴獨奏部分。

小澤「雖然異樣緩慢，不過顧爾德這樣彈時，也有說服力喲。一點都沒有不好的感覺。」

村上「可能因為他的節奏感非常敏銳吧。在框架裡撥弄聲音，可以說一直在強拉著吧。」

小澤「確實地掌握著節奏的進行。不過這首曲子雷尼也好好地在指揮喲。很起勁地

演奏著。」

村上 「不過平常這首曲子，是更熱情奔放地快速演奏的吧？」

小澤 「嗯，會放更多熱情進去。這演奏確實好像沒有所謂的熱情。」

第一樂章優美的第二主題正以鋼琴演奏著。

小澤 「這個地方啊，以這種速度也很好。第二主題的地方。相當好吧。」

村上 「真的很好喔。」

小澤 「像剛才那樣聲音強的地方覺得好像沒勁，變得有點鄉村調調，但這種地方卻可以聽喔。」

村上 「您說雷尼也很用心地好好指揮，但像那樣，演奏前指揮家先提出聲明，會不會不太妙？小澤先生覺得怎麼樣？」

小澤 「我也會那樣覺得。不過因為是雷尼，所以大家也就那樣接受了吧。」

村上 「去除多餘的成見，音樂就以音樂那樣聽就行了。不過以雷尼來看，是誰決定這音樂概念的，他可能還是想事先說個清楚。」

小澤 「大概是這樣。」

村上 「通常，在演奏協奏曲時，指揮家和獨奏者，是哪邊決定曲子的方針之類的

小澤「協奏曲的情況，大體上獨奏者會做密集的練習。指揮者的情況，大多從兩星期左右前開始練習。獨奏者則大約從半年前就開始練習那曲子。因此已經很扎實地投入了。」

村上「不過如果指揮者的地位壓倒性較高的話，會不問三七二十一就決定一切，難道沒有這種情況？」

小澤「可能也有。例如小提琴的安妮·索菲·穆特（Anne-Sophie Mutter）。她是卡拉揚老師發現提拔的，剛開始錄莫札特，其次錄貝多芬的協奏曲。那壓倒性是卡拉揚老師的世界。有一次說由其他指揮家來指揮吧，結果被選出來的居然是我。卡拉揚老師說：『妳下次跟征爾合作吧』，就由我指揮。拉羅的，什麼曲子，西班牙什麼曲……。她才十四或十五歲左右時。」

村上「《西班牙交響曲》。我應該也有這張唱片。」

在唱片櫃裡東找西找。終於找到了。

小澤「啊，就是這張，就是這張。好懷念啊……是法國廣播公司的管弦樂團（法國國立管弦樂團）演奏的。你居然也有這種東西。真是難以相信。我已經早就沒

呢？」

了。以前家裡有過幾張，都給人了，或被誰拿走了。」

卡拉揚和顧爾德，貝多芬第三號鋼琴協奏曲

村上 「今天想請您聽聽卡拉揚和顧爾德同台演出的貝多芬第三號協奏曲的演奏。不過不是正規錄音，是一九五七年在柏林演奏會上現場錄的。樂團是柏林愛樂管弦樂團。」

第一樂章，管弦樂又長又重的序奏結束，顧爾德的鋼琴開始，接著是兩者的交織。

村上 「這地方，管弦樂和鋼琴不合，對嗎？」

小澤 「是錯開了。啊，這裡的切入方式也不同。」

村上 「是不是事前沒做好合奏，練習不夠嗎？」

小澤 「不，應該有練。不過這種情況，獨奏者彈的地方，大體上管弦樂這邊必須配合才行⋯⋯。」

村上 「當時的卡拉揚和顧爾德，地位相當不同吧？」

小澤 「這個嘛，一九五七年，說起來大概顧爾德也才出道沒多久。」

村上「我想，這裡剛開始開始管弦樂的出場，可以說非常貝多芬式，或扎實的德國式音樂。但以年輕的顧爾德來看，可能想跟那個稍微錯開一點，以自己的步調進行，建立起自己的音樂，有這種心吧。這兩者的姿勢有點不太吻合，或者可以說細處分別有點錯開。不過，雖然如此並沒有感覺特別不好。」

小澤「顧爾德的音樂，說起來畢竟是自由的音樂。還有一點，他是加拿大人，或者說因為他是住在北美的非歐洲人，這一點可能差別很大。他住在非德語圈裡。相對之下，貝多芬的音樂是難以動搖地根植在他心中的，所以從一開始就是德國式的，或可以說是嚴密的交響樂。而且卡拉揚老師這邊，也根本沒打算要巧妙配合顧爾德的音樂。」

村上「卡拉揚只認真指揮自己的音樂，好像說，剩下的部分，隨便你自己看著辦吧。所以鋼琴的獨奏部分或裝飾奏（cadenza）等，顧爾德就自己創作出自己的世界。不過那前後，好像有些細微的不協調感覺噢。」

小澤「不過，卡拉揚老師這邊好像絲毫都不在意這種事。」

村上「不在意喔。滿腦子只專注在自己的世界。顧爾德也從一開始就不顧那個，以自己的步調彈著。卡拉揚往垂直方向創作音樂，另一方面顧爾德則往水平方向看。好像這樣。」

小澤「不過這樣聽著，很有意思噢。在協奏曲中能這樣不考慮獨奏者這邊，還能指

揮交響樂團堂堂演奏的，找不到別人了。」

顧爾德和伯恩斯坦，貝多芬第三號鋼琴協奏曲

村上「那麼，接下來我要放的是，同樣貝多芬的第三號鋼琴協奏曲，這是在卡拉揚演奏的兩年後，一九五九年演奏的。顧爾德和伯恩斯坦，在紐約愛樂交響樂團的正規錄音室錄的。」

管弦樂的序奏。像把黏土使勁投在石壁上那樣，有一種率直感。

小澤「這跟卡拉揚大師完全不同噢。算不上交響樂。但這管弦樂的聲音，怎麼說好呢，真是好古老啊。」

村上「我向來沒覺得這演奏特別古老，不過在剛才的卡拉揚的聲音之後繼續聽起來，確實比較古色蒼然喔。這邊是兩年後錄音的呢。」

小澤「聽起來好古老。」

村上「聽起來確實覺得古老，這和錄音也有關係嗎？」

小澤「可能有。不過不只那樣，麥克風放得離樂器太近了。美國啊，以前都是以這

種方式錄的。卡拉揚老師的錄音則把整體都錄到噢。」

村上「美國聽眾可能比較喜歡有魄力的,感覺賣力演出的聲音。」

顧爾德的鋼琴進來了。

村上「這是在布拉姆斯的協奏曲騷動的三年前,在和卡拉揚共同演出的兩年後。演奏的氣氛和兩年前完全不一樣了喔。」

小澤「這邊是兩年後錄的嗎?」

村上「嗯,這邊的更像顧爾德。比剛才的放得更開噢。不過,嗯,這種話不知道該不該說……好像變成卡拉揚老師和伯恩斯坦的比較似的,不過不是有 direction 的說法嗎?這是方向性。也就是說,音樂的方向性。卡拉揚老師與生俱來就擁有這種指揮長樂句的能力。而且他也把這個教給我們。長樂句的引導指揮法。比較之下,雷尼的情況,可以說他是天才,或天性上擁有引導樂句的能力,卻沒有依自己的意思,刻意去做。卡拉揚老師,則是以一種意欲,刻意筆直做下去。無論是貝多芬的情況。或布拉姆斯的情況。所以在演奏起布拉姆斯時,那種意欲,卡拉揚老師是壓倒性比較強的。有時甚至犧牲細微的整體調和,也要以那意欲優先。而且也要求我們這些弟子,做同樣的事。」

村上 「就算犧牲整體調和……」

小澤 「也就是說細微的地方多少不合也沒關係。但粗的、長的一條主線，比什麼都重要。這就稱為 direction。也就是所謂方向，不過在音樂的情況也含有『聯繫』的要素。既有細微的 direction，也有悠長的 direction。」

管弦樂在鋼琴背後演奏三個上升音階。

小澤 「這三個音階，也是一種 direction。你聽，『啦、啦、啦』的聲音。有人可以製造這種音，有人不能。這是附加上肌肉的部分噢。」

村上 「伯恩斯坦的情況，腦子裡則不太考慮那所謂的 direction 的事，算是比較憑本能，或身體嗎？」

小澤 「大概是。」

村上 「順利的時候很好，但搞不好可能就會變得零零散散了。」

小澤 「是啊。比較起來，卡拉揚老師的情況則會事先明確訂出方向，並明確地這樣要求樂團。」

村上 「在演奏之前，自己心中已經完成那音樂了。」

小澤 「嗯，可以這麼說。」

村上 「伯恩斯坦則不是這樣。」

小澤 「他是當場憑本能反應……可能是這樣。」

顧爾德自由自在地彈著獨奏部。

小澤 「也就是說和剛才由卡拉揚指揮的演奏比起來，伯恩斯坦會讓獨奏者自由發揮，自己某種程度是配合那流勢營造音樂的。是這樣嗎？」

村上 「也有這種地方吧。至少以這首曲子的次元來說。只是，到了布拉姆斯的曲子時，卻沒那麼簡單，問題就出來了。尤其是那首（第一號協奏曲）。」

小澤 「現在格倫員是彈得自由自在噢。」

村上 「他把旋律自由地更動喔。這是他的文體，不過伴奏的一方可能很難配合吧？」

小澤 「當然很難。」

村上 「這種在練習時是不是要像了解對方的呼吸般，努力配合呢？」

小澤 「現在忽然慢下來了對嗎？這就是格倫。」

顧爾德在獨奏部忽然把樂句放慢下來拉長著彈。

小澤 「是啊。不過那些人能達到這個程度之後，真正演出時也能很快地配合上。這方面彼此都能盤算過了……該說是盤算嗎？這是信賴問題。他們都已經很信賴我了。因為我很認真地在看著他們（笑）。經常讓（獨奏者）隨心所欲地自由發揮（笑）。不過這樣做如果順利的話，會成為非常有趣的演奏。音樂聽起來也會很自由。」

鋼琴獨奏，下降經過樂句。這時管弦樂加進來。

小澤 「現在琴音不是往下降嗎？然後管弦樂加進來之前，格倫又砰一下放進一個音。」

村上 「您說放進去是指？」

小澤 「對指揮者發出『在這裡加入』的事先指示。是樂譜上沒寫出來的重點音。沒有那強調的重點。」

鋼琴接近第一樂章的結尾，進入著名的裝飾奏樂句。

小澤 「他這樣彈嗯，椅子低低的（做出深深沉進椅子裡的模樣）。不知道為什麼那

樣。我也不太清楚。」

村上「當時顧爾德就已經很受歡迎了嗎?」

小澤「嗯,很受歡迎。我第一次見到他時也非常高興。不過見了面他也不握手。經常戴著手套。」

村上「是個相當怪的人喔。」

小澤「我在多倫多也稍微知道他的事,確實有許多怪事噢。我還去他家玩過……」

〔村上註:他透露了幾件逸事,可惜不便登出來。〕

裝飾奏樂句的最終部分。琴音速度瞬息萬變。

村上「這一帶聲音的演出法,真是自由自在啊。」

小澤「真是,天才。很有說服力,喔。其實他彈得跟樂譜所寫的相當不同。不過聽起來並不奇怪。」

村上「所謂樂譜上沒有的,不只是裝飾奏樂句和獨奏部分嗎?」

小澤「嗯,不只。真了不起噢。」

第一樂章結束。一度把唱針提起。

村上「老實說，我高中時候聽到這張顧爾德和伯恩斯坦的唱片，因此喜歡上這首C小調協奏曲。我也喜歡第一樂章，不過第二樂章管弦樂演奏中，有一段顧爾德在後面加上琶音的地方，那裡也非常棒。」

小澤「是木管演奏的地方嗎？」

村上「對，對。如果是一般鋼琴家，就會像伴奏般彈，但顧爾德的情況，卻會變成簡直像對位法般從正面緊盯著的氣氛。我向來都很喜歡顧爾德那個部分。和其他鋼琴家的演奏完全不同。」

小澤「這種做法一定是擁有相當壓倒性自信的。來聽聽看吧。我啊，現在正好在研究這首曲子。因為這次要和內田光子女士合演這首曲子。這次在紐約要和齋藤紀念管弦樂團一起演出。」

村上「那真令人期待。不知道會成為什麼樣的演奏。」

村上「不過這第二樂章會不會很難指揮？」

小澤「很難，很難。」

唱片翻面，放第二樂章。兩個人先喝了熱烘焙茶，吃了餅乾。

村上「因爲感覺非常慢。不過很優美。」

鋼琴獨奏，然後管弦樂靜靜加進來。

村上「跟剛才比起來，管弦樂聲音的硬度消失了吧。」

小澤「嗯，好多了。」

村上「到剛才爲止是不是肩膀力量還緊繃著？」

小澤「可能噢。」

村上「第一樂章的音比較有緊迫感，而且剛開始感覺好像獨奏者和指揮者可能擁有對決姿態。我聽過各種演奏，這首曲子第一樂章的進入方式，是對決式或協調式分得相當清楚。魯賓斯坦和托斯卡尼尼一九四四年的實況錄音，簡直像吵架一樣。您聽過嗎？」

小澤「沒有沒有。」

木管樂器演奏的部分，顧爾德配上琶音。

小澤「是這裡吧。你說的。」

村上「就是這裡。應該是伴奏的，但這觸感真是清晰而充滿意圖。」

小澤「這，完全不是伴奏噢。在格倫的腦子裡。」

顧爾德結束樂句，忽然頓一下，然後轉入下一個樂句。

小澤「現在這裡，停頓的地方。完全是顧爾德自由決定的。這是他最大的特徵。停頓的方式。」

接下來是鋼琴和管弦樂優美細密的纏綿。

小澤「這一帶已經完全進入顧爾德的世界了。他這邊已經完全掌握了主導權。嗯，東洋人，不是說『停頓』的方式很重要嗎？不過，西洋音樂也是，像顧爾德等人就在確實地做著。不是大家都在做，一般人大概不會做。不過像他這樣的人就辦得到。」

村上「一般人不做？」

小澤「大概不會做。就算做了，也不會像這樣自然地吻合。沒辦法像這樣強烈地吸引人。說到停頓，結果就是會忽然引起注意不是嗎？（無論東洋或西洋）都一

村上「樣啊。只要是名人做的。」

村上「小澤先生到目前為止錄這首曲子，是只有和塞爾金合作嗎？」

小澤「對，只有和塞爾金合作過的一次。我和塞爾金合作過協奏曲全曲喲。然後計畫也要一起錄布拉姆斯的全部協奏曲的，但在那之前，他就生病去世了。」

村上「真遺憾啊。」

管弦樂安靜地演奏著長樂句。

小澤「當然很辛苦。」

村上「這裡要拉得這麼慢這麼長，管弦樂也很不簡單吧？」

鋼琴和管弦樂以緩慢的速度交織。

小澤「啊，這裡不合噢。」

村上「確實亂了。」

小澤「這一帶，可能有點太自由了噢。我現在也在數（拍子），可能有點太自由了。」

村上「剛才卡拉揚和顧爾德的演奏，也有速度相當錯開的地方。」

節奏異樣遲緩的鋼琴獨奏。

小澤「嗯，這倒是真的。」

村上「不過能把第二樂章不拉長，又能讓人不無聊地彈好的鋼琴家，並不多見咯。」

第二樂章結束。

小澤「說起來第一次跟我一起演奏這首協奏曲的，是名叫拜倫・堅尼斯（Byron Janis）的鋼琴家。在芝加哥的拉維尼亞音樂節（Ravinia Festival）〔村上註：每年夏天在芝加哥郊外所舉行的音樂節。以芝加哥交響樂團的成員為主。〕演奏的。」

村上「拜倫・堅尼斯，是有這位鋼琴家。」

小澤「其次是阿弗列德・布倫德爾（Alfred Brendel）。我跟他在薩爾茲堡演奏貝多芬第三號。其次大概就是內田（光子）女士吧。然後才跟塞爾金合作演出。」

塞爾金和伯恩斯坦，貝多芬第三號鋼琴協奏曲

小澤「來聽吧。」

第一樂章開始。一開頭就是快節奏的管弦樂。

村上「請再聽一張，第三號協奏曲。」

小澤「感覺又完全不同。好快啊，這個。喔喔喔喔，好快喲。這，在跑嘛。」

村上「很粗野嗎？」

小澤「很粗野，而且在跑著啊。」

村上「合奏也不沉著喔？」

小澤「不沉著。」

管弦樂序奏結束，鋼琴也以兇猛的速度切入。

小澤「兩個人的氣勢倒很合喔。」

村上「兩邊都想拚命跑，不過在滑噢。」

小澤「這個，指揮者顯然是用二在指揮，不是用四。也就是不用四拍子指揮，而改用二拍子。」

村上「因爲速度太快了，不得不用二拍子是嗎？」

小澤「以前的樂譜上，有印用二拍子的。現在認爲印四拍子的樂譜才對。但，這演奏剛開始的地方，顯然是以二拍子演奏的噢。所以聽起來才有滑的感覺。」

村上「根據曲子的速度，來決定要用四拍子或二拍子嗎？」

小澤「對。如果某種程度想慢慢來，無論如何就會變成四拍子。這首曲子以現在的研究，好像認爲四拍子才正確。不過在我學的時候，是二拍子或四拍子兩種都可以。」

村上「這我倒不知道。那麼，這是伯恩斯坦和塞爾金，在紐約愛樂交響樂團的演奏。錄音時間一九六四年，是在和顧爾德錄唱片的五年後。」

小澤「有點難以想像的演奏噢。」

村上「爲什麼非要這麼急不可呢？」

小澤「實在難以想像。」

村上「我不認爲魯道夫・塞爾金彈鋼琴是這麼匆忙的人。是這個時代流行這種演奏嗎？」

小澤「或許是這樣，六四年說起來……。因為當時受古樂影響的演奏風格正受到注目，那種演奏大多節奏很快。殘響很少，弦樂器的弓也比較短。或許有這樣的地方。這其實很類似『一氣呵成』的表現。相當非德國式的。」

村上「紐約愛樂交響樂團特別有這種傾向嗎？」

小澤「跟柏林愛樂或維也納愛樂比起來，總是缺少一點德國式味道。」

村上「波士頓又不同噢。」

小澤「對。波士頓比較溫和。波士頓不會做這樣的演奏。管弦樂團員那邊會覺得討厭。」

村上「芝加哥和紐約比較接近嗎？」

小澤「比較接近。克里夫蘭就絕對不會做這樣的演奏。克里夫蘭比較接近波士頓。不過姑且不說管弦樂這邊，這鋼琴家是塞爾金，真是有點難以相信。在滑著啊。」

村上「已經有卡拉揚的貝多芬的世界了，伯恩斯坦是不是有想對抗那個的心情呢？」

小澤「或許有也不一定。不過雷尼呀，貝多芬的第九號交響曲的最終樂章，實在演奏得慢得不得了。那可能沒錄成唱片，不過我在電視上看到。在薩爾茲堡演奏的。所以是柏林愛樂或維也納愛樂。那時候就慢得讓我覺得『不會吧』的程

度。最後不是有四重唱嗎？就是那裡。」

無論如何都想指揮德國音樂

村上「小澤先生是先在紐約愛樂交響樂團，然後才去柏林的嗎？」

小澤「對。到柏林之後才回紐約愛樂擔任雷尼的助理指揮，在那之後卡拉揚又把我叫回柏林去。在那裡正式出道。第一次拿酬勞指揮，是在柏林。指揮石井眞木、布拉赫（Boris Blacher）的管弦樂曲作品，和貝多芬的交響曲。第一號，或第二號。」

村上「在紐約待多久？」

小澤「兩年半。六一年、六二年，到六三年中。六四年就在柏林愛樂指揮了。」

村上「出來的聲音完全不同吧。當時的紐約愛樂和柏林愛樂。」

小澤「那簡直是，完全不同。現在也還不同噢。像現在通訊這麼發達，管弦樂的演奏者交流這麼頻繁，文化已經全球化的今天，依然完全不同。」

村上「不過六〇年代前半，紐約愛樂的音質，特別硬而帶有攻擊性吧。」

小澤「嗯，換句話說那是雷尼的時代。他的馬勒的唱片就相當硬。不過像這樣失控打滑的演奏，我到目前為止還從來沒聽過呢。」

村上「剛才和顧爾德合作的那張，並沒有滑，不過聲音相當僵硬噢。那樣的聲音美國聽眾喜歡嗎？」

小澤「嗯，我想未必喜歡。」

村上「不過聲音極端不同喔。」

小澤「人家不是經常說，管弦樂的聲音會因指揮者的不同而改變嗎？這種傾向最明顯的是美國的管弦樂。」

村上「歐洲的管弦樂不會那樣改變嗎？」

小澤「柏林愛樂和維也納愛樂，就算換了指揮家，樂團自己的聲音，也幾乎不會變。」

村上「不過紐約愛樂，在伯恩斯坦辭掉常任指揮之後，有各種人來擔任。像祖賓‧梅塔（Zubin Mehta）啦、馬殊（Kurt Masur）啦。」

小澤「還有布列茲（Pierre Boulez）等。」

村上「不過我並沒有因此而特別感覺管弦樂聲音改變了。」

小澤「是啊。不太有改變的感覺喔。」

村上「我聽過幾次其他指揮家指揮的紐約愛樂，並沒有特別的印象。為什麼呢？」

小澤「雷尼並不是一邊練習一邊嚴密訓練團員的那種人。」

村上「自己的事比較忙。」

小澤「嗯，大概吧。可以說是天才型，他這個人不太擅長訓練團員。以教育家來說雖然很傑出，但可能不適合實地訓練。」

村上「不過我想管弦樂團，就像小說家的文體那樣。因此想把自己的文體確實整頓好，不是很自然的事嗎……？但是他會要求演奏水準吧？」

小澤「當然。」

村上「那就成了剛才提到的方向性問題了吧？」

小澤「嗯，那也有，不過他並沒有對演奏法加以訓練。」

村上「沒有訓練演奏法是指什麼意思？」

小澤「樂器的演奏法。雷尼是個不太注意合奏方法的人。卡拉揚老師就經常會注意這種事。」

村上「合奏的方法具體說是什麼樣的事呢？」

小澤「就是說合奏要怎麼做。他是不教的。或不會教的人。他是屬於順其自然，或天才型的人。」

村上「實際上管弦樂團在他眼前發出聲音，他沒辦法對他們說『你要這樣做』、『你要那樣做』，提出實務性指導是嗎？」

小澤「具體說來，擅長的人，或專業的指揮家是會對團員提出指示的。現在這個瞬間你要聽這個樂器，你聽，現在聽這個樂器，這樣提示他們。這樣樂團的聲音

村上「樂團團員在每個不同的地方，都專心傾聽一種樂器，是嗎？」

小澤「對。比方現在聽大提琴，現在聽雙簧管，這樣。卡拉揚老師天生就非常擅長這方面。練習的時候會明白地講出來。雷尼卻沒辦法辦到這種訓練團員的方法。與其說辦不到，或許該說他對這種事一定沒興趣吧。」

村上「不過當然他腦子裡應該會有自己想演奏出來的聲音吧？」

小澤「當然。」

村上「但他卻無法透過指導，製造出那樣的聲音。」

小澤「對。而且，我覺得很奇怪的是，雷尼是很優秀的教育家噢。例如要去哈佛大學演講的話，他會好好的準備，講得非常好。他著名的傑出演講，還出版成書。那麼，他對樂團的團員也會做同樣的事嗎？卻不會。他對樂團的團員完全不會採取『教』的態度。」

村上「哦，好奇怪。」

小澤「而且，他對我們這些助理指揮也一樣。我們把他當老師，希望他能教我們。但雷尼卻說，不對。他說你們是我的同事（colleague）。所以如果你們發現什麼的話，也請提醒我，我會提醒你們，希望你們也提醒我。美國人就有這種，優良美國人大家一律平等的觀念。他們會說在團體中雖然自己是主管，卻不是

村上 「老師。」

村上 「完全不像歐洲。」

小澤 「完全不同。於是，他也以同樣的態度面對樂團團員，所以很難去訓練。要訓練一首曲子，就非常費事。而且透過這種平等主義的做法的話，就不是指揮對團員生氣，而是團員對指揮生氣，甚至會出現強烈頂撞的情況。我就親眼看過幾次。並不是半開玩笑，而是認真地正面頂嘴。在一般樂團是不可能發生這種事的。

我的情況，是很後期，開始指揮齋藤紀念樂團以後，有過類似那樣的情況，齋藤紀念樂團的團員，很多是我以前的夥伴。現在這種人的人數減少了，剛開始的十年左右，大家都會踴躍地對我提出自己的意見。有那樣的氣氛。結果，也有些人表示不喜歡那樣。從外部來的人，沒辦法融入那樣的氣氛。他們說，如果以那種方式一一對應的話，會耗掉太多時間，怎麼吃得消？也有人說，音樂大師不該一一去理會那些意見。我倒很願意去聽大家的意見。

不過，雷尼的情況，他所面對的並不是像這種由夥伴主動聚集的樂團，而是由超一流專家所組成的常設管弦樂團。對他們採取平等主義，因為這種種原因，練習總要花掉比平常還要多的時間，這種情形我看過太多次了。」

村上 「他們不那麼容易聽話。」

小澤「他一定是想當個『好美國人』吧。但有時候可能會做得『好過頭』了。」

村上「不過那原則歸原則，當自己想追求的聲音實際上出不來時，挫折感會一直積壓下去吧？」

小澤「我這樣覺得。他讓大家直接叫他名字：雷尼、雷尼。我也被稱為征爾、征爾，他的情況是做得更加徹底。不過有人也會搞錯，就有團員說出類似『嘿，雷尼，這裡不對吧』的話來。這種情況繼續下去，練習就很難推進了。練習沒辦法按時結束。」

村上「這樣，好的時候會非常起勁，可以產生好的音樂，但不順利時就會變得相當混亂喔。」

小澤「對，會失去音樂的統一性。偶爾也有過那種情形。不過，在齋藤紀念剛開始的階段，叫我征爾、征爾的人，和稱我小澤先生和大師的人都有。當時，我忽然想到，啊，雷尼的時候也是這種感覺。」

村上「卡拉揚老師的情況就完全不是這樣嗎？」

小澤「老師首先就不會聽別人的意見。如果自己所要的聲音，和樂團所演奏出來的聲音不同的話，無論如何都是樂團這邊不好。他會要求重練幾次，直到他希望的聲音出來為止。」

村上「態度非常明確。」

小澤「雷尼的情況，練習的時候大家會講話。我一直覺得那樣很不好。所以我到波士頓時，練習中有誰講話，我會立刻轉頭看過去。於是私語就會停止。但雷尼不會這樣做。」

村上「卡拉揚老師的情況怎麼樣呢？」

小澤「我覺得卡拉揚老師這種地方控制得很嚴格。然後啊，不過那是到相當晚年以後，他帶柏林愛樂管弦樂團到日本來時，曾經練習馬勒的第九號。不過那不是要在日本，而是回柏林以後才要演奏的曲目。換句話說在練習不是翌日要演奏的曲子。所以團員也不是很帶勁。我當時在會場聽練習，結果啊，大家都在講話。老師停止演奏在指示大家什麼之間，大家還在悄悄講話。於是，老師轉向我大聲說：『嘿，征爾，你看過練習時像這樣吵的樂團嗎？』（笑）。我也不知道該說什麼才好。」

村上「那時候，可能統御力已經有幾分衰退了。而且和柏林愛樂，好像也發生過一些紛爭。」

小澤「最後是和好了，也好轉了。之前關係有點不好。」

村上「我看小澤先生練習時，經常會指示團員細微的表情喔。比方說這裡要表現出這樣的表情，之類的。」

小澤「哦，是嗎？我不太清楚。」

村上「不過波士頓交響樂團，比較會因不同的指揮者而改變聲音喔。」

小澤「會改變。」

村上「查爾斯‧孟許（Charles Munch）長年擔任常任指揮，然後是萊茵斯多夫（Erich Leinsdorf），然後是小澤先生對嗎？」

小澤「萊茵斯多夫之後還有威廉‧史坦貝格（William Steinberg）。」

村上「對了。」

小澤「然後，由我接任指揮者後三年或四年，聲音就變了。變成所謂『in string』的德國式運弓法。把弓推拉得很深。發出比較重的音。以前波士頓的音說起來比較輕柔優美。因為演奏是以法國音樂為主。受孟許和蒙都（Pierre Monteux）的影響很大。蒙都雖然不是音樂總監，但經常來訪。而且萊茵斯多夫也不太德國式。」

村上「那麼，換成小澤先生這一代之後把音改變了。」

小澤「我無論如何都想指揮德國音樂。無論如何都想指揮布拉姆斯、貝多芬、布魯克納、馬勒，這些音樂。所以讓弦樂器以 in string 的方式運弓。對這覺得反感的樂團首席席維斯坦（Joseph Silverstein）最後只好辭職。他也是副指揮，但不喜歡這種運弓法。他說聲音會髒掉，相當強烈地抗拒。但因為我是指揮，他

不得不辭職。後來他獨立出來，成為猶他交響樂團的音樂總監。」

村上「不過小澤先生也指揮過巴黎的交響樂團吧。也就是說兩種音樂都能指揮對嗎？」

小澤「不，我因為是卡拉揚老師教的，所以基本上還是喜歡德國音樂。不過自從去了波士頓以後，也非常喜歡孟許，因此開始經常指揮法國音樂。指揮過拉威爾全曲、德布西全曲等。也錄了音。法國音樂是去了波士頓以後才練的。老師完全沒有教。倒是只演奏過《牧神的午後》。」

村上「哦，是這樣啊。我以為小澤先生本來就擅長法國音樂。」

小澤「沒有沒有，以前完全沒有指揮過。以前指揮過白遼士（Hector Berlioz），因此只有《幻想》，其他白遼士的曲子，都是應唱片公司的要求而指揮的，這種感覺。」

村上「白遼士的曲子不是很難嗎？我聽起來，經常會聽不懂。」

小澤「可以說很難，或者可以說他的音樂很瘋狂。有莫名其妙的地方。因此或許適合東方人演奏。可以依照這邊想表現的方式去做。以前我在羅馬指揮過白遼士的歌劇叫《班韋努托‧切里尼》（Benvenuto Cellini）。那時候，簡直完全隨心所欲地指揮，觀眾也很喜歡。」

村上「如果是德國音樂就不可能那樣了。」

小澤　「對呀。還有，白遼士不是有類似安魂曲的作品嗎？叫什麼來的。對了，《為死者的大型彌撒》，用了八組之多的定音鼓。那也是，隨便我怎麼來，可以自由揮灑的曲子噢。在波士頓第一次演奏，然後到各地去時也常演奏。當孟許過世時，在薩爾茲堡就演奏這個。指揮他所成立的巴黎管弦樂團，追悼他。」

村上　「那麼在波士頓，小澤先生經常指揮法國音樂，原因與其說是小澤先生的希望，不如說是應唱片公司的邀請吧。」

小澤　「是啊。而且樂團也喜歡演奏法國音樂。想以法國音樂當賣點。所以對我來說很多曲子都是『這輩子第一次指揮的』。」

村上　「在德國的時候，幾乎壓倒性都是德國音樂。」

小澤　「是啊，卡拉揚老師幾乎都指揮德國音樂。不過，倒也指揮過巴爾托克。」

村上　「不過您到波士頓就任之後，花了很長時間，導入 in string 的運弓法。整頓出能演奏德國音樂的環境。」

小澤　「沒錯。於是像克勞斯・鄧許泰特（Klaus Tennstedt），庫特・馬殊等，德國指揮家也開始非常喜歡波士頓交響樂團，真的每年都來擔任客座指揮呢。」

五十年前，開始迷上馬勒

村上 「您是什麼時候開始指揮馬勒的曲子？」

小澤 「我是受雷尼影響才開始喜歡馬勒的。我在當助理時，他正好在錄製馬勒交響曲的全曲。所以我在旁邊學到了，到多倫多和舊金山之後，我也立刻試著演奏全曲。到波士頓之後也全部演奏過兩次。不過我在多倫多和舊金山那段時期，會選擇馬勒的全部交響曲的指揮家，除了雷尼之外沒有別人。」

村上 「卡拉揚也不太指揮馬勒噢。」

小澤 「卡拉揚老師很長期間幾乎都沒有指揮過馬勒。因此卡拉揚老師叫我指揮時，我在柏林指揮了不少馬勒。還有在維也納愛樂正好來日本，如果我身體沒搞壞的話，本來預定由我指揮馬勒的第九號。還有布魯克納的第九號。」

村上 「哇，不得了。那是重勞動啊。」

小澤 「他們這次來日本，演奏了布魯克納的第九，卻沒有演奏馬勒第九。說要特地留給我，等我康復的時候才演奏。」

村上 「要努力復健才行喔。」

小澤「對（笑）。總之當時，我瘋狂地迷上馬勒。雖然已經是五十年前的事了。」

村上「因爲這種種原因，齋藤紀念管弦樂團，總是自然地以演奏德國的曲子爲主噢。」

小澤「是啊。齋藤紀念管弦樂團第一次演奏法國的曲子，是三年前演奏白遼士的《幻想交響曲》。」

村上「您也指揮過普朗克的歌劇對嗎？」

小澤「對對，指揮過兩齣。還有奧涅格（Arthur Honegger）的。他雖然是瑞士人，不是法國人，不過曲子像法國音樂。只是齋藤紀念樂團怎麼說還是布拉姆斯最棒。」

村上「非常棒。」

小澤「因爲是齋藤（秀雄）老師教的，另一方面到外國的團員，因緣際會之下總是到德國系統國家的人比較多。像柏林或維也納，或法蘭克福、科隆、杜塞道夫等，平常大多在那些地方，有時才在松本集合。當然也有人去美國。」

村上「齋藤紀念管弦樂團的聲音，音質上很像波士頓交響樂團喔。」

小澤「對，很像。絕對像。」

村上「說起來聲音像絲一般，通透舒暢，有融通無礙自由自在的地方。不過，我住在波士頓，經常定期去聽波士頓交響樂團的演奏會，是從一九九三到九五年，

小澤「這個嘛，或許有。那時候我非常拚。一心想盡量提高樂團的精度，總之很拚命。心想非晉身世界十大管弦樂團之一不可。有類似這種心。其次，以我來說，很想盡量邀請優秀的客座指揮家來波士頓。因此也不得不提高樂團素質。很多指揮家都喜歡波士頓交響樂團，到波士頓來演奏。年輕的有賽門·拉圖爵士（Sir Simon Rattle）、剛才提到的鄧許泰特、庫特·馬殊，還有擅長古樂器的霍格伍德（Christopher Hogwood）等。」

村上「然後，我回到日本，聽了小澤先生所指揮的齋藤紀念管弦樂團，覺得，啊！真流暢舒服！比以前飄逸、優越多了。雖然我不太清楚密度的情況，不過以印象來說，好像有令人聯想到波士頓交響樂團的地方。」

何謂貝多芬曲的新演奏風格？

村上「還有一個想請教您的問題，是關於貝多芬的演奏。從前一提到貝多芬，就會想到福特萬格勒（Wilhelm Furtwängler），和某種定型般的風格噢。卡拉揚也

小澤先生波士頓時代的最後期，有點覺得，啊，聲音已經練到爐火純青地步的印象。該說變濃密了吧，有這種感覺。跟我以前聽的時候，氣氛好像相當不同。」

大致承繼了那樣的風格。不過到了某個時期之後，世人對這種貝多芬形像有點厭倦了，於是出現想摸索新貝多芬像的動向。一九六○年代左右。我想顧爾德的動向就是其中之一。框架歸框架，希望在那裡面自由推動音樂。就像先把各種要素全部拆掉一次，分解後再重新組合起來……那樣。不過雖然有過各種那樣的動作，卻很難建立像確實的新形式──換句話說，足以對抗正統德國式演奏的新演奏風格喔。

小澤「嗯嗯。」

村上「不過到了最近，我覺得這方面好像有了改變。其中一點是，實際上聲音有變薄的趨勢喔。」

小澤「嗯，現在比較少像以前那樣採用大編組弦樂器群，以濃重的聲音像演奏布拉姆斯般去演奏貝多芬了。我想這畢竟跟演奏古樂器者的出現可能有很大的關係。」

村上「確實有關係。弦樂器的數目減少了。於是，必然，協奏曲中，鋼琴也不必那麼賣力地彈出很大的聲音了。就算不用古鋼琴（fortepiano），用現代鋼琴，也可以演奏出古鋼琴般的效果。也就是聲音小，整體比較薄，相對之下演奏家在較小範圍的動作中就可以更自由地揮灑。於是貝多芬曲的演奏風格也開始改變了。」

小澤「交響樂的情況確實變了。與其作出大規模的扎實音樂，不如改成確實聽得見內容的風格。」

村上「可以聽得見內聲部（譯註：多聲部樂曲中最高聲部和最低聲部之間的聲部）。」

小澤「沒錯。」

村上「齋藤紀念的貝多芬就有這種感覺。」

小澤「因爲齋藤老師這樣做，所以我開始指揮柏林愛樂時，經常受到這樣的批評。說柏林愛樂的聲音變薄了。卡拉揚老師也常常受到這樣說，剛開始時，經常被諷刺。我第一次在柏林指揮馬勒第一號交響曲時，老師來音樂會，我那時對每一種樂器全都發出 cue。你知道 cue 的意思嗎？就是對團員一一發出指示。從這裡加入的意思。你從這裡加進來，你從這裡加進來。這樣做著總之很忙。」

村上「我想也很忙。」

小澤「結果，卡拉揚老師說，征爾，你不必對我的團員做到這個地步。你只要指揮全體，就行了。被他這樣說。不過，我這樣做之後，通風互動都變好了。由於有發出指示，每一個演奏家的通風互動都變好了。確實指揮整體變好了，但細部地方都一一點到也很重要。音樂會之後，第二天早餐時，我受到老師這樣的提示。被罵了。說不要一一去打 cue。他說那不是指揮者的工作。然後，那天晚上的音樂會時，我想今天老師大概不會來吧，不過如果來了怎麼辦，好害怕，

我記得一邊驚心肉跳一邊指揮。結果老師並沒有來（笑）。」

村上「以前的管弦樂團只要以整體鳴響就可以了。」

小澤「是啊。錄唱片時也一樣。卡拉揚老師在柏林也有喜歡的教堂，就在那裡錄音。到巴黎時，也指定會有『哇嗯——』像教堂裡的殘響般的廳，在那裡錄音。一個叫做 Salle Wagram 的地方，從前是很大的舞廳。」

村上「教堂和舞廳（笑）。」

小澤「在像那樣聲響很好的場所錄音是主流。有幾秒殘響，就能成為賣點。聲音有以一個整體來掌握的傾向。在紐約時正規錄音也在曼哈頓中心錄。這也是聲響良好的廳。那時候還沒流行現場錄，所以大家都選擇那種殘響好的地方來錄音。」

小澤「波士頓的音樂廳也是那種聲音吧。」

村上「那樣可以聽出內聲部。」

小澤「是啊。不過，以前在那裡錄音時，會把觀眾席撤掉一半，在那原來觀眾席的部分演奏。為了能製造漂亮的哇嗯——。不過到了我的時代，則開始重視從舞台上實際發出的聲音。」

村上「那樣可以聽出內聲部。」

小澤「這點也有，開始可以聽到接近實際上管弦樂所發出聲音的演奏。讓聽眾能除掉哇嗯——來聽。盡量縮短殘響。」

村上「剛才的顧爾德和卡拉揚的演奏，說起來殘響相當明顯。」

小澤「卡拉揚老師經常非常細膩地要求錄音工程師。請以這樣的聲音錄。因為卡拉揚老師的情況，是在這樣的聲音框架中作出樂句的。他指揮音樂，讓樂句的聲浪在那樣的聲響中可以充分表現出來。」

村上「像在浴室裡唱歌那樣。」

小澤「說得不好聽是那樣。」

村上「齋藤紀念樂團是在什麼樣的地方錄音的？」

小澤「在非常普通的劇場（長野縣松本文化會館）錄。所以聲音很硬，或者說不太有殘響，沒有『哇嗯──』的聲音。」

村上「所以連細微的聲音動向都聽得見喔。」

小澤「是啊是啊。不過這太過分，會想有一點點殘響也好。但是在日本，很難有這樣好的音樂廳。現在最好的是那裡喲。墨田區的 Sumida Triphony Hall。我想那是現在，在東京都內錄唱片最好的廳。」

村上「話題回到現代的貝多芬演奏，那是弦數減少的同時，或即使不減少，聲音也一樣變薄了是嗎？」

小澤「可以說把聲音分開了。讓聲音的內容聽得出來。我想這是現在的風潮。這絕對是從古樂器演奏延伸而來的喔。」

村上　「貝多芬時代的管弦樂，弦數比現在少嗎？」

小澤　「那當然。所以，第三號交響曲《英雄》，也有一些指揮家把弦樂數大為減少來演奏。或把第一小提琴手改為六人。不過我沒有做到這個地步。」

伊梅席爾的鋼琴、古樂器演奏的貝多芬

村上　「我們來聽聽以古樂器演奏的貝多芬第三號鋼琴協奏曲。」

伊梅席爾（Jos van Immerseel，古鋼琴家）和塔菲爾‧巴洛克管弦樂團（布魯諾‧懷爾（Bruno Weil）指揮）的演奏。一九九六年錄音。

小澤　「這殘響很強啊。你聽，像這裡前面的聲音還沒消失之間，下一個音已經進來了。這種情況平常是不會有的。」

村上　「殘響確實很強。」

管弦樂團序奏部的三連音。

小澤「這裡。如果是卡拉揚老師的話會『咚、咚──、咚──』地指揮。加上指示。但這樂團只有『咚、咚、咚』而已。差別很大。不過這樣也很有趣喔。」

村上「樂器聲音可以獨立地聽出來。」

小澤「是啊。你聽，這裡的雙簧管可以聽得很清楚吧。這種演奏方式。」

村上「接近室內樂。」

小澤「沒錯。這種演奏也有令人接受的地方喔。」

村上「齋藤紀念樂團也有這種傾向吧？」

小澤「有啊。總之大家充分交談。樂器之間。」

村上「很多細微的地方，聲音的響法和過去的管弦樂相當不同。」

小澤「不過，這樂團的演奏，子音沒出來喲。」

村上「子音沒出來？」

小澤「就是指每個音沒有開頭。」

村上「……我還是不太懂。」

小澤「嗯，怎麼說才好呢，『aaa』是只有母音的聲音。加上子音之後，比方說就變成『takaka』或『hasasa』之類的聲音了。換句話說，在母音之上加上某個子音。『t』或『h』加在最前面很簡單。但要接下去的音就難了。如果都是『tatata』這樣的音的話，節奏會散掉，如果以『tarara……』，或『tawawa……』

接下去的話，聲音的表情就有了變化。所謂音樂性的耳朵很好，就是指那子音和母音控制得很好。這個樂團的樂器對話，子音沒出來。不過並沒有討厭的感覺。」

村上「我懂了。不過這，如果沒有殘響的話，以聲音來說可能有點吃力的地方吧？」

小澤「是啊。所以可能才會選擇那樣的廳來錄音。」

村上「用古樂器演奏，聽起來很有趣、很新鮮，但真的除了巴洛克音樂般的東西之外，實際上聽得不太多。尤其是貝多芬和舒伯特。反而常聽到像間接受到古樂器演奏影響的現代樂器的管弦樂。」

小澤「嗯，可能有這種情況。所以在這層意義上，現在已經來到很有趣的時代了喔。」

再談顧爾德

村上「我聽顧爾德的演奏覺得很有趣的地方是，就算是演奏貝多芬的樂曲，他都會很積極地把對位法的要素帶進去。他不只是讓聲音和樂團取得調和，而是積極地讓音樂糾纏起來，製造緊張感。這種貝多芬的形像很新鮮。」

小澤「真的是這樣。不過不可思議的是，他過世之後，沒有人出來接續他這種姿態

村上「就算有很多人企圖嘗試各種演奏，但很少是伴隨真正的必然性，或實體的情況。」

小澤「內田光子女士，可以算是這種在這方面有勇氣的人。阿格麗希（Martha Argerich）也有這種地方。」

村上「女人這方面比較好嗎？」

小澤「嗯，女人比較乾脆。」

村上「有一位鋼琴家叫阿方納西夫（Valery Afanassiev）。」

小澤「這個人，我不知道。」

村上「是俄國現代的人，是個很有企圖心的鋼琴家，他也彈了這第三號協奏曲。我聽了覺得非常有趣。既有理智、又獨特、又熱情。不過中途有點露出疲態。第二樂章實在太慢了。變成好像『已經知道了』似的。或許考慮過多。但顧爾德就沒有這種現象。就算慢得異樣，還是能讓人好好聽到最後。不會讓人中途感到厭煩。他內在的韻律般的東西，可能相當強韌吧。」

小澤「他的快慢節奏控制得非常不簡單。我好久沒聽了今天來聽顧爾德，重新這樣感覺。該怎麼說呢？是膽識吧，那是與生俱來的東西。不是刻意表演出來的

村上「喔，絕對。」

村上「不過真是獨特。從錄影看來，他手舉到空中，以手指細細地加上顫音。實際上不可能碰到啊。」

小澤「總之是個怪人。第一次見到他時，我才剛出道，外語也講不好。現在想起來真的很遺憾。如果我外語好的話，可以聊很多的。如果外語好的話，也可以跟華爾特（Bruno Walter）談。我想應該可以跟顧爾德聊更多的，真可惜啊。不過雷尼非常親切，所以配合我的英語，跟我談了很多。」

塞爾金和小澤征爾，貝多芬第三號鋼琴協奏曲

村上「到這裡我想聽聽塞爾金和小澤先生的第三號協奏曲（一九八二年錄音），您不會討厭吧？」

小澤「不會。完全不會。」

村上「因為有人不喜歡用唱片聽自己的演奏。」

小澤「沒這回事。很久沒聽了，所以已經忘了是怎麼樣的演奏了。現在聽起來大概很重吧，我們的演奏。」

村上「不，沒有重的感覺呀，完全沒有。」

小澤 「是嗎？」

唱針落在唱片上。管弦樂的序奏開始。

小澤 「開頭相當溫和。」

導入部分聲音平穩。接著聲音逐漸開始有抑揚頓挫。

小澤 「這是 direction 引導指揮。現在的音，是四拍子音，tantantantan，是這首曲子最初的最強奏。這種事要確實地（刻意地組合）引導。」

管弦樂開始熱烈地往前推進的部分。

小澤 「這裡應該更加把勁的。我的 direction 指揮應該更明確。不是這樣，要 Ta、Ta、Ta──n（強調重音）這樣。必須要更有勇氣地指揮才行。當然樂譜上並沒有寫出『要帶有勇氣』，不過一定要讀出這意思才行。」

管弦樂更明確地繼續構築音樂的部分。

小澤 「你聽，我這樣清楚做到 direction 了。不過大家的勇氣還是不太夠。」

鋼琴加進來。

小澤 「塞爾金相當起勁地推動著聲音啊。積極地加上發音的明確切割。」

村上 「對。他很清楚。對自己來說，這曲子可能成為最後的演奏。有生之年可能沒有機會再錄這曲子的唱片了。所以就盡情地表現自己，依自己想彈的方式彈吧，有這種心情。」

村上 「和伯恩斯坦合作時感覺繃緊的演奏，氣氛截然不同。」

小澤 「格調很高噢，他的琴音。」

村上 「不過這次演奏，小澤先生這邊，好像相當認真。」

小澤 「是嗎？哈哈哈哈哈。」

村上 「塞爾金依自己喜歡的方式營造著音樂。」

鋼琴背後有弦的 spiccato（跳弓奏法）的部分。

村上「會不會有點慢，這一帶。」

小澤「嗯。兩個人都變得過分慎重了。塞爾金和我都一樣。這裡應該可以更活潑一點的。像在聊天一樣。」

開始進入裝飾奏。

村上「我個人相當喜歡塞爾金的這段裝飾奏。雖然好像背著包袱攀登上坡道一般，一點都不流暢，但結結巴巴的，我覺得很有好感。沒問題吧？爬得上去嗎？一邊擔心一邊注意聽著，音樂逐漸滲透到身體裡面。」

小澤「因為現在的人都劈哩啪啦地彈過去。不過像他這樣彈法也很好喔。」

村上「這裡有一點不妙。不過這樣也沒關係吧？」

小澤「啊哈哈哈哈哈，嗯，現在這裡是危險的地方。」

手指瞬間像要打結似的。

装飾奏結束，管弦樂輕快地加進來。

村上「聽到這裡的加入方式時，非常微妙而緊張。」

小澤「嗯，是啊。不過這裡的定音鼓很棒吧。這個人真的很好。叫 Vic Firth，從齋藤紀念樂團創立開始，他就打定音鼓，到三年前打了將近二十年。」

第一樂章結束。

小澤「結束的時候變得相當不錯喔。」

村上「我也覺得。咬合得相當巧妙吻合。」

小澤「裝飾奏確實很棒喔。」

村上「每次聽我都覺得好累，不過很棒。人格都表現出來了。」

小澤「是他去世前的幾年演奏的呢？」

村上「錄音是一九八二年，塞爾金是九一年過世的，是去世的九年前喔。錄這音的時候是七十九歲。」

小澤「是八十八歲去世的。」

村上「以這錄音來說，是哪一邊決定節奏快慢的？」

小澤「那當然是塞爾金那邊，他是老師啊，我根據他的決定完全照做。從練習開始一貫這樣。最初的管弦樂合奏，也完全由我來配合老師的做法。完全是伴奏性的指揮者。」

村上「也預演練習得相當充分嗎？」

小澤「密集練習兩天左右，正式演奏，然後錄唱片。」

村上「塞爾金先生首先就決定很多事情嗎？」

小澤「最重要的是曲子的個性。這是他決定的。不過現在這樣重新聽起來，我這邊勇氣也不夠喔。應該更深入地投入。因為是這麼清楚的曲子，應該更積極地挺身表現，但該怎麼說呢？嗯，也不是說客氣……」

村上「以聽者這邊來說，感覺有一點，類似客氣的空氣。」

小澤「嗯，確實有這邊不宜做得太過分的顧慮。不過現在這樣聽起來，塞爾金先生既然這麼自由自在，隨心所欲地盡情演奏音樂了，我想我這邊也不妨配合他，更自由地指揮。」

村上「先生好像進入古典落語般的境界，隨心所欲地彈。」

小澤「手稍微打結，也不介意繼續悠哉地彈下去。剛才說『危險』的地方，真的很危險喔。不過那裡也成為一種味道噢，彈到那個地步的話。」

村上「我第一次聽這張唱片時，覺得塞爾金彈鋼琴的動作，或指法比以前有一點

慢，我介意得不得了。不過聽了幾次以後，不可思議地漸漸不在意了。」

小澤　「彈出味道來了喔。與其生龍活虎地彈，或許這樣更有趣。」

村上　「魯賓斯坦八十幾歲以後開始，在倫敦愛樂的丹尼爾‧巴倫波因（Daniel Barenboim）指揮下，錄音的貝多芬的鋼琴協奏曲全集也是這樣。比起以前，指觸就是鳴地慢一口氣，但音樂則是豐潤的，因此我就漸漸不在意這個了。」

小澤　「這麼說來，魯賓斯坦還滿喜歡我喔。」

村上　「這我倒不知道。」

小澤　「有三年吧，一邊為他伴奏一邊在世界各地巡迴演出。那是我還在多倫多的時候，所以已經很久了。他在米蘭的史卡拉歌劇院由管弦樂團伴奏獨奏會時，我也為他伴奏。指揮史卡拉的管弦樂團。那時候是演奏什麼來的？柴可夫斯基的協奏曲，還有莫札特、或貝多芬的第三號或第四號協奏曲。他的情況，大體上後半場經常是柴可夫斯基。偶爾也會彈拉赫曼尼諾夫。不，是蕭邦的協奏曲吧，不是拉赫曼尼諾夫⋯⋯。是啊，到各種地方去一起演奏過。他經常帶我去。先到巴黎他的家裡確認行程，然後出發去旅行⋯⋯說起來大概就是在史卡拉停留一星期，或那樣的緩慢步調。也到過舊金山。到他喜歡的地方去，和那地方的管弦樂團練習，排演個兩、三次，然後演奏。在那之間他還請我吃了很多美味的東西。」

村上「每次管弦樂團都不同吧。不會很難嗎？」

小澤「不會不會，因爲這種事情也已經習慣了。擔任受雇的指揮者。還滿有趣的。我做了三年左右吧。我記得很清楚的是，有一種叫 Carpano 的義大利苦艾酒，名叫 Carpano Punt e Mes，就是他教我的。」

村上「是個玩家。」

小澤「眞的。而且，旅行的路上他一直帶著一個女祕書，個子高高的，身材苗條。太太哀聲嘆氣。他這個人哪眞是……。不過他很有女人緣喏。然後喜歡吃美味的東西，在米蘭也到非常高級的餐廳去，在那裡請他們爲他做特別的菜。我們不用一一看什麼菜單，只要交給他就行了。於是人家就端出特別的菜來。原來如此，眞佩服世間還有這種奢侈啊。」

村上「這種地方跟塞爾金就相當不同啊。」

小澤「那簡直是，完全截然不同。正相反。塞爾金老師這個人總是一本正經，像個鄉下阿伯般，是熱心的猶太教徒。」

村上「小澤先生跟他兒子彼得也很熟吧。」

小澤「彼得年輕時候，非常反抗他父親。問題很多。做父親的拜託我，多關照彼得。所以從他十八歲左右開始，我就一直跟他來往很密切。塞爾金先生似乎很信任我。好像說只要託付給征爾就沒問題似的。因此我跟彼得剛開始，一起做

過很多事情。現在感情還很好，不過那時候每年都會去多倫多啦、拉維尼亞等地，一起在那種地方演奏。演奏了不少把貝多芬的小提琴協奏曲編成的鋼琴曲。」

村上「那也錄成唱片了喔。在新愛樂管弦樂團（New Philharmonic Orchestra）。」

小澤「啊，這麼說來錄成唱片了嗎？那麼怪的曲子，錄起來是空前絕後囉。」

村上「您沒有跟魯賓斯坦錄音吧。」

小澤「沒有。我那時候還非常年輕，也沒有跟唱片公司簽約，所以幾乎沒有錄什麼音。」

村上「如果齋藤紀念樂團能把貝多芬的鋼琴協奏曲錄新版該多好。不過試想起來，腦子裡沒辦法一下浮現哪個鋼琴家的名字。而且很多人都已經出過全集了。」

小澤「你覺得他怎麼樣，克利斯坦‧齊瑪曼（Krystian Zimerman）？」

村上「他跟伯恩斯坦合作，演奏過貝多芬的協奏曲，全曲喲。是維也納愛樂吧？不，不是全曲。那期間伯恩斯坦就去世了，有一部分他自己也兼指揮，總之演奏了全曲。也錄成DVD。」

小澤「這麼說來，我在維也納時聽過他和伯恩斯坦一起演奏布拉姆斯的鋼琴協奏曲喲。」

村上「這我倒不知道。不過貝多芬協奏曲的情況，是幾乎完全變成伯恩斯坦式的音

樂了。齊瑪曼的鋼琴也端莊而優美，他不是強硬的人，我覺得結果還是管弦樂控制了音樂的整體。感覺齊瑪曼和伯恩斯坦應該是滿投合地演奏的。」

小澤「我在波士頓的時候跟齊瑪曼非常投緣。他也很喜歡波士頓，還談到要在波士頓買房子搬過來住之類的。我也說，那太好了，極力邀他。結果，到處找房子，找了大概兩個月，很難找到合適的房子，終究只好放棄。不是瑞士、或紐約，他竟然說想住波士頓哪。能自由地彈鋼琴，又不妨礙鄰居……這種房子不容易找。不過那件事真的好可惜。」

村上「很有品味，是個知性的鋼琴家。很久以前，他來日本時我去聽了。那時還非常年輕，貝多芬的奏鳴曲彈得非常靈動。」

小澤「確實，這麼考慮之下，不太想得到還有哪個鋼琴家，我會想和他一起錄貝多芬協奏曲全曲。已經錄過的人除外的話。」

內田光子和庫特‧桑德林，貝多芬第三號鋼琴協奏曲

村上「到這裡我們來聽一聽內田女士的演奏。第三號協奏曲。我特別喜歡這第二樂章的演奏。因為不太有時間，所以雖然不照規則來，但請從第二樂章聽聽看。」

響起安靜、優雅的鋼琴獨奏聲。

小澤　（立刻說）「聲音真漂亮。說起來，她耳朵真的很好喔。」

終於管弦樂像躡著腳步般，輕輕加進來。

小澤　「音樂廳也很棒。」

村上　「樂團是皇家大會堂管弦樂團（Royal Concertgebouw Orchestra）。」

小澤　「音樂廳也很棒。」

在這裡鋼琴加進來。

小澤　（好像深深感動般）「不過日本也出現了真的非常傑出的鋼琴家啊。」

村上　「她的指觸非常清晰。強音和弱音，兩邊都聽得很清楚。彈得非常徹底，沒有曖昧的地方。」

小澤　「很乾脆。」

一邊慢慢掌握好頓挫，一邊繼續鋼琴的獨奏。

小澤「這裡。不是咻地頓一下嗎？這，正好和顧爾德剛才頓一下同樣的地方喔。」

村上「這麼說來確實是這樣。停頓的方式，音的自在配置方式，彷彿有點像顧爾德。」

小澤「嗯，確實像。」

鋼琴極端精緻的獨奏終於結束，這時管弦樂忽然進來。絕妙的音樂。兩個人同時讚嘆。

小澤「她這個人，耳朵真的好極了。音樂性的耳朵。」

村上「嗯。」

小澤「嗯。」

一時之間，鋼琴和管弦樂繼續纏綿。

小澤「現在的三音前的地方，聲音不合喔。光子小姐一定很生氣吧（笑）。」

彷彿在空間畫出水墨畫般，優美的鋼琴獨奏不停地繼續下去。端正，而勇氣十足的音快速串連。每個音都一一在思考。

村上「這個地方，聽幾次都很棒。無論彈得多慢，張力都完全不斷。」

那鋼琴結束，管弦樂加進來。

小澤「可以更巧妙。」

村上「是嗎？」

小澤「這裡，必須更巧妙地進來。」

村上「這裡的加入方式，好像很難的樣子喔。」

第二樂章結束。

小澤「可以更巧妙。」

村上「一九九四年。」

小澤（深深佩服）「啊，眞了不起。光子小姐，太美了。這是幾年左右錄音的？」

小澤「十六年左右以前哪。」

村上「不過任何時候聽，都完全不會過時喔。有氣質，又靈動。」

小澤「這第二樂章，說起來本身就是特別的曲子。在許多貝多芬曲中我覺得好像再也沒有別的這樣的東西了。」

村上「要這樣抽出音樂來，好像非常費力喔。鋼琴這邊和管弦樂這邊都一樣。尤其是管弦樂的進入方式，旁邊看著都覺得好辛苦。」

小澤「進入方式很難。這真的是，呼吸法喔，很不簡單。弦樂器和木管樂器和指揮，全體都要採取相同的呼吸方式才行。這可不簡單咯。剛才也是，沒能順利進入，也是在那一帶。」

村上「排演的時候就算說好了『這裡要在這樣的時機進入』，正式演出時，也會出現不同的趨勢，可能有這種情況吧。」

小澤「當然有。那樣一來，當然管弦樂的進入方式也會忽然改變。」

村上「比方有空白，要從那裡一下進入時，演奏者全都會看指揮者嗎？」

小澤「是啊。因為最後整合的人是我，大家都會看這邊。例如剛才那地方，鋼琴來到『Te──』，有空檔，管弦樂快速進來。這裡『Te─・Yata─』和『Te──‥‥』就大不相同。或像這樣，有人沒有接續界線，直接變成『Tee─Yante─』，加上表情地進入。因此像剛才那樣，如果以英語來說就像『sneak in』（悄悄進入）的方式，有時會失敗。要管弦樂的呼吸完全合為一體

是極難的作業。由於樂器的不同，各自所在的位置也分散，聽到鋼琴聲的方式也不同。所以呼吸往往容易錯開。為了避免這種失敗，指揮棒最好採取像『Tee—Yante—』這樣表情豐富的進入方式。」

村上「以臉部表情和身體動作來顯示時間長短。」

小澤「對！對！用臉用手的動作，表示呼吸要採取長氣，或短氣。光是這樣就有相當大的差別。」

村上「指揮者要採取什麼動作，是在每個當下啪一下立即判斷的嗎？」

小澤「這個嘛，是的。不是用計算的，而是某種程度靠指揮過許多場數之後，憑經驗就能知道呼吸的方法。然而，竟然也有不少指揮者無論如何都辦不到。這種人，永遠學不好，一直都很差勁。」

村上「也有光憑眼神對看就互相了解的情況嗎？」

小澤「當然有。而且演奏者最愛能做到這點的指揮家。這樣演奏者也比較容易配合。像這第二樂章，指揮者成為大家的代表，要怎樣進入，是呼啊地進入，還是哈地進入，或更曖昧地、帶著想法『（嗯）⋯⋯』地進入，必須清楚決定才行。而且把這意思傳達給大家。雖然最後的做法有點危險。不過讓大家確實察覺有危險，然後才一舉同時進入⋯⋯也有這種進入法。」

村上「不過越聽您說，越感覺到要指揮管弦樂團眞不簡單。還是一個人寫小說要輕鬆多了（笑）。」

談唱片迷

小澤　對了，這種事情說出來可能不太妥當，不過我本來不太喜歡像唱片迷之類的人。有錢，有氣派的音響，收集大量唱片的人。我以前沒有錢，但去過這種人的家。一去到的時候，又是福特萬格勒，又是誰的，唱片一大堆。不過，這種人偏偏都很忙，不太有時間在家，只不過偶爾聽一下音樂而已。

村上　因為有錢人，大多很忙。

小澤　是啊。不過，跟你談話我最佩服的，是你聽音樂的方式聽得很深入。以我看來。（雖然收集了很多唱片）並不是所謂迷的聽法喔。

村上　不如說，我很閒，大多在家裡，所以很幸運，從早到晚都可以聽音樂。並不只是收集而已。

小澤　不是只關心唱片封套如何，而是確實在聽著內容。這種地方，談話之間，我覺得很有意思。起先從顧爾德的話題開始，然後一直下來。我覺得這樣也很不錯。不過前不久，我有事到東京都內一家大唱片行去，在那裡待了一下，看了周圍的各種唱片的時

候，對那種東西的類似厭惡感，又重新回來了。

村上　重新回來……？您是說對唱片或ＣＤ之類的東西，或商品的厭惡感嗎？

小澤　嗯，這種感覺我已經完全不知道忘到什麼地方去了。覺得已經沒關係了。但過去的厭惡感，在唱片行裡之間又忽然醒過來。但，春樹先生並不是音樂家，以立場來說，該算是接近迷吧？

村上　沒錯。因為只是收集唱片聽著而已。當然也常常去聽音樂會，因為不是自己玩音樂，所以或多或少算是業餘愛好者。

小澤　不過我這樣跟春樹先生談著，覺得很有趣，當然你的看法和我的看法有很多地方不同，不過那不同法很有

趣。那對我來說很有意思，而且某種意義上，怎麼說呢，對我也是一種學習。該說是學習，或「原來如此，也有這種看法」，對我來說是一種新的體驗。

村上　很高興聽您這麼說。因為我一輩子都是以聽唱片音樂為一大樂趣的人。

小澤　所以我在唱片行的時候想到，這對話不想為了唱片迷。對唱片迷就沒有意思了，不過對真正喜歡音樂的人，希望他們讀了能覺得有趣。我想在這樣的方針下繼續做下去。

村上　我明白。我們盡量談一些讓唱片迷讀了覺得無趣的事情吧（笑）。

84

〔村上〕在互相聊過這樣有趣的對話之後，我想了很多事情，我從以前就從收集唱片中得到很大的樂趣，這部分確實可能有幾分和小澤先生所說的「唱片迷」共通的地方。雖然自己並不覺得是迷，不過因為本來就有專注的個性，因此或多或少有執迷於物的傾向。例如我十幾歲時，非常喜歡茱莉亞弦樂四重奏團（Juilliard String Quartet）所演奏的莫札特《海頓弦樂四重奏》的K421（d小調），有一段時期只反覆聽著這個。因此一提到421，現在都會自然地響起茱莉亞弦樂四重奏的清晰優美演奏。腦子裡立刻浮現唱片封套的模樣。有這樣的烙印。在我心中那也有成為一種基準的傾向。從前唱片很貴，一張張唱片我都一再拚命地聽，因此在我的意識中，音樂和事物不是沒有（幾分戀物

癖地）混為一體的情況。或許不太自然，但因為我自己沒有演奏音樂，因此除了這樣做之外沒有接觸音樂的其他方法。稍微有一點錢之後，就買了各種唱片，或熱心地去聽音樂會，從比較不同演奏家對相同演奏曲的不同表現法──換句話說把音樂相對化──中尋找樂趣。這樣之下，我花時間形成一首首屬於自己的音樂。

另一方面，像小澤先生那樣以讀樂譜為主的與音樂的關係，或許音樂會成為更純粹、更內在的東西。至少不會輕易牽涉到有形的東西。這差別可能很大。我想像那樣和音樂的關係一定相當自由、相當廣闊。或許稍微類似可以不依賴翻譯而能以原文讀文學的快樂和自由。荀貝格說過類似「音樂並不是音，而是觀念」的話，但一般人很難以這種方式去聽。能以這種方

式聽，當然令人羨慕。因此小澤先生勸我「不妨學讀樂譜」。他說「因為會讀譜的話，音樂會變得有趣多了」。我以前稍微學彈過鋼琴，所以簡單的樂譜還可以讀，但如果像布拉姆斯的交響曲之類的複雜曲子，我就投降了。大師鼓勵我「只要跟好的老師學幾個月，春樹也一定立刻能讀喔。」不過實在沒辦法做到。雖然也想過有一天要來挑戰看看，但不知道要到哪一天。

不過有一次，在實際要開始採訪之前無意間聊起來，由於這樣的一段──算是相當坦白的──對話中，我也比較正確，也就是立體地理解到小澤先生和我對音樂的態度根本上的不同。我想那是相當有意義的認識。那是區別專業和業餘，或分隔創作者和接受者的牆，不用我說，是相當高、也相當厚的。不過這未必會造成我們之間能夠真誠而坦率地談論音樂的障礙──至少我這樣感覺。因為音樂這東西的範圍是如此廣闊、胸懷是如此深遠。找到穿越牆壁的有效通路，是比什麼都重要的工作。無論任何種類的藝術，只要有同感共鳴，就一定能找到通路。」

· 第二次 ·

卡內基廳的布拉姆斯

這第二次的對話是二○一一年一月十三日，在東京都內的村上工作室進行了兩小時。小澤先生預定在一星期後，接受腰部的內視鏡手術。一直保持坐著的姿勢，會造成腰部的負擔，因此不時要從椅子上站起來，邊在屋子裡慢慢走動邊談。偶爾也必須補充營養。前一年十二月在紐約卡內基廳所舉行的齋藤紀念管弦樂團的一連串公演，眾所周知地獲得壓倒性的成功，但因此造成的肉體負擔似乎也很大。

卡內基廳令人感動的音樂會

村上「我聽了您在紐約卡內基廳指揮的，布拉姆斯第一號交響曲的實況錄音ＣＤ（Decca / Universal UCCD-9802）。噢，實在太美了。洋溢著生命力，真是每個細節都充實的演奏。其實一九八六年小澤先生和波士頓交響樂團來日本時，我也聽了這布拉姆斯一號的演奏。在東京。」

小澤「哦，是這樣啊。」

村上「已經是二十五年前了，那次也是非常精采的演奏。聲音無比美好，音樂在眼前鮮活地站起來。到現在耳朵裡還留下那聲音的地步。不過老實說，這次覺得又更不得了。可以說充滿了某種東西，是其他場合所見不到的應該說是一期一會的緊迫感。您生了大病，體力應該不太好，那或許會影響到音樂，老實說有點擔心──」

小澤「喔，那可以說反而相反。以前積在我裡面的東西，忽然噴出來了。在那之前有很長的時間，想做音樂卻辦不到，夏天的演奏（松本音樂祭）也很想參加，但身體不行……這種心情積在我心中。

而且代替我的是，管弦樂團這邊自己卻一直繼續前進，這也有關係。在卡內

村上「布拉姆斯的第一號同樣和齋藤紀念管弦樂團，在松本音樂祭的時候也演奏過

Boston Conservatory）的狹小教室般的地方練。」

我設想，特別把時間細分。沒辦法使用交響樂廳，就在波士頓音樂學院（The

做。例如練二十五分鐘就休息十五分鐘，練二十分鐘就休息十分鐘，這樣為

把練習時間的分配幫我調整得很細。以專業管弦樂團實在難以想像的做法來

基廳演奏之前，在波士頓有四個整天的練習期間，管弦樂團配合我的體力，

小澤「演奏過。布拉姆斯的四首交響曲全部都演奏過。不過第一號是在最早的初

期，已經十幾年前了。」

村上「那麼管弦樂團的成員，和當時也相當不同了吧。」

小澤「嗯，相當不同。可能改變很多，可以說幾乎都不同了。雖然弦樂器還留下幾

個，管樂器不知道怎麼樣。對了，頂多還留下一兩個人吧。」

村上「說到管樂器，這次吹法國號的人，非常棒喔。」

小澤「嗯，他很棒，名字叫巴伯拉克（Radek Baborák）。他真是個天才。可以說是

現在世界上最棒的法國號演奏者。捷克人，他跟我認識是還在慕尼黑時，後來

成為柏林愛樂的法國號首席，也常來齋藤紀念。第一次來，是長野奧運那年。

九八年吧？那次舉辦冬季奧運大會時，演奏了貝多芬的第九號，請他吹第四

村上「法國號獨奏的聲音還留在我耳裡。」

小澤「真漂亮。他現在會來齋藤紀念和水戶（室內管弦樂團），這兩個地方來，個性跟我非常投合。聽說他現在柏林那邊已經辭掉，回到捷克去了。」

村上「這張卡內基廳的實況錄音ＣＤ。當然是現場錄的Live盤，不過也做了去除雜音的處理喲。我第一次聽的時候，因為太沒有雜音了，非常驚訝。咦，還想到，這是Live的嗎？」

小澤「是啊，不可能這麼安靜的。觀眾的咳嗽聲之類的都除掉了。嗯哼、哈啾之類的聲音。事後用練習時的錄音補上。」

村上「話題好像轉到幕後的事了，總之這是技術上的，局部補喔。」

小澤「是啊。」

村上「不過第四樂章的序奏部，不只牽涉到單純的雜音問題，還有兩個例外地方是因為演奏上的理由而替換的。小澤先生特別讓我聽那原版，要我跟部分改編過的版本比較，給我一個習題：『猜猜看什麼地方不同』，我花了一個晚上的時間拚命聽（笑）。」

部法國號。第四部是獨奏最多的。那是第一次合作。從此以後他一直都來參加。」

CD從第四樂章的開頭部分放（第一版）。小澤先生在那之間吃了柿子乾，補充必要的營養。

定音鼓連打部分（第四段、2分28秒～）。

小澤「對，就是這裡。」

村上「從這裡以後的部分對嗎？」

法國號獨奏，開始吹起序奏部的主題。安靜而有深度的法國號音色。

小澤「這是巴伯拉克吹的。」

村上「拉得很長的優美音色啊。法國號總共幾個人？」

小澤「四個，不過這部分只有兩個人吹。但不是同時吹，而是每一小節，中途短暫重疊一邊交替吹（2分39秒、2分43秒）。讓換氣的地方不中斷。布拉姆斯這樣指示。」

法國號獨奏結束，由長笛接著演奏同樣的主題。

小澤「那麼，從這裡開始是長笛獨奏。他叫做賈奎斯‧祖恩（Jacques Zoon）。大約十年前是在波士頓吹首席長笛的。現在住在瑞士，教學生。這也是由兩個人交替吹。首先是第一部長笛（3分13秒）。然後這裡由第二部代替（3分17秒）。這裡又輪到第一部（3分21秒）。布拉姆斯連這樣的細部都明確指示。」

村上「在這裡，長笛的獨奏結束，接著是以管樂器的合奏演奏主題（3分50秒～）。」

小澤「三支長號、兩支低音號，和木管樂器也加進來。」

村上「為了讓人聽不到換氣的聲音。」

長號在這個樂章首次出場。簡直像蓄勢待發般。越過擁有安穩慶典氣氛的管樂莊重合奏，彷彿由雲間浮起般，出現一小段法國號獨奏。（4分13秒～）

村上「到這裡，是兩個編曲不同的地方吧。」

小澤「現在聽的是第一稿喔。」

村上「是。第一稿。這個版本，法國號氣勢相當好，給人鮮明地向前挺進的印象。」

小澤「是啊是啊，相較之下改訂版的CD，法國號的聲音就——。」

村上「退到比較後面。」

小澤「你很清楚啊。」

村上「因為我拚命比較著聽過很多次（笑）。退到後面，聲音和色調都變得比較鈍和澀。」

小澤「沒錯，這法國號的演奏有點過於鮮活，所以這部分就用別的錄音替換，成為新的版本。其實這地方，替換的還有另一個部分。」

村上「這我就不知道了。」

有一段令人驚訝屏息的小小美好沉默，然後弦樂才緩緩開始演奏那令人印象深刻而著名的主題（4分52秒～）。最想讓聽眾一聽的地方。這段以法國號為主的序奏部，扮演了導入主要主題的非常重要角色。

村上「那麼接下來讓我們來聽改訂版的演奏。從定音鼓連打的地方開始。」

最初的法國號開始。

小澤「這是第一把法國號，從這裡第二部，然後第一，再第二。你聽，完全聽不出

村上「換氣吧?」

村上「聽不出來。」

小澤「然後，是長笛部分。第一長笛，一小節後從這裡開始第二長笛。從這裡第一，然後第二。其實這地方，剛才他呼地吸一口氣。聽得見換氣聲。可能長笛比法國號更需要運氣。所以這部分替換過了。」

村上「原來如此……。是這樣啊。不過，外行人不太會留意到這個地步。真的聽不出來。」

管樂器合奏之後，再度浮現法國號的獨奏部分。

小澤「你聽，這次的法國號比較柔和吧。」

村上「很柔和。聽起來相當不同。剛才很強，現在比較收斂，感覺有深度。」

布拉姆斯非常擅長使用法國號。簡直就像把聽眾引導進德國的深深森林裡一般。那聲響承擔著布拉姆斯深藏內心的，精神世界的重要部分。在那背後定音鼓小聲而執著地敲著脈動。就像在祕密等待著某種擁有特別意義的什麼般。這是編曲值得特別付出精細心思的部分。

小澤 「這段獨奏中逐漸加進其他樂器進來。」

村上 「弦樂器也開始聽得很清楚了。」

小澤 「是啊。」

序奏部分結束，開始演奏那段優美的主題。令人不禁想配上歌詞來唱的旋律。

村上 「由於法國號換掉的關係，以音樂來說的平衡感，或整體感覺確實比第一版變好了。不過這畢竟是指，集中注意力仔細傾聽……的程度，我覺得最初的版本，本身也是傑出的演奏，如果不是事先注意的話，其實不會發現。以文章來說，只不過是形容詞上此許感覺的一點不同而已，壓倒性多數的人可能會沒有任何感覺地跳讀過去。不過就算這樣，也真是不得了的剪接技術啊。聲音完全沒有不對勁的感覺。」

小澤 「多明尼克·法依夫，英國錄音技師，這個人真厲害。不過不管怎麼說，演奏的百分之九十九，是使用現場實況錄音。就像我剛才說的那樣，大部分的剪接，都是極單純地為了去除聽眾席的雜音。」

和齋藤紀念樂團演奏布拉姆斯

村上「我聽了這片CD想到，卡內基廳的音響跟以前不一樣了喔？」

小澤「變了。有一段時間沒去，感覺就變了。這樣好多了。」

村上「我聽說重新裝潢過了。」

小澤「大概改裝過吧。一定是。三十年前，我帶波士頓交響樂團去的時候，還聽得見地下鐵略答略答的聲音。因為地下鐵就從下面通過。光是演奏一首交響樂的時間，就有地下鐵從腳下來來去去四、五次之多（笑）。」

村上「聽這次的錄音，我覺得聲音變好了。」

小澤「真的。好多了。現場實況錄到的也比預想的音質好多了。上次我在卡內基廳演奏是什麼時候……。應該是五年前跟維也納愛樂合作的，我記得那時候也覺得『聲音變好了』。八年前和波士頓交響樂團去的時候還沒有這樣。」

村上「就像我剛才說的那樣，我在一九八六年波士頓交響樂團聽了小澤先生指揮的布拉姆斯第一號，然後也以DVD聽了您指揮齋藤紀念的布拉姆斯第一號，接著聽了這次在卡內基廳的演奏，比較之下，感覺演奏的聲音每次似乎都有相當大的改變。到底為什麼會有那樣的不同呢？」

小澤 （思考了相當久）「這個嘛，首先可能齋藤紀念樂團弦樂部的音改變很大。可以說是述說性的弦……換句話說，變成表現比較走出前面來的弦。甚至有人說『會不會有點過火』的地步，弦的表現變豐富了。」

村上 「變得讓表情出來的意思嗎？」

小澤 「對。而且配合這個，管樂器也同樣開始帶有表情了。剛才卡拉揚指揮柏林愛樂演奏的布拉姆斯第一號的同樣部分〔村上註：在那稍前為了參考，兩個人聽了卡拉揚指揮柏林愛樂演奏的布拉姆斯第一號的同樣部分〕當然也很優美，不過說起來表現得相當平整喔。整體平衡保持得很好。然而齋藤紀念的人並不太在意平衡。從這次的演奏來看，也感覺齋藤紀念那方面的意識，可能跟一般交響樂團相當不同。」

村上 「意識不同？」

小澤 「換句話說一部弦樂裡有十幾個人。其中的每一個人，連後面的人都擁有『只有我』或『我是第一』的意識，賣力演奏。」

村上 「這真了不起。不過就算有這種表情上的變化，弦樂音的傾向本身，方向性倒是和最初沒有變吧。」

小澤 「沒有變。完全相同。」

村上 「我想來溫習一下齋藤紀念這個交響樂團的成立經過，這不是常設的交響樂團吧？換句話說，團員是經常在其他各地工作的人，一年只集合一次，聚集在一

小澤「起演奏。」

村上「是的。」

村上「換句話說工作暫時請假來集合對嗎？」

小澤「以弦樂器部來說，雖然不能說幾乎全部，但相當多人並不在交響樂團演奏。當然也有些是著名交響樂團的樂團首席，不過以比例來說，多半的人不屬於特定樂團。這些人平常多半從事室內樂的演奏，或在教琴。」

村上「這種人相當多嗎？」

小澤「想做音樂，又不想整年在樂團演奏的人，最近好像特別增加了。」

村上「換句話說想更自由地做音樂，不想加入固定組織受到約束是嗎？」

小澤「沒錯。例如阿巴多（Claudio Abbado）所主持的馬勒室內管弦樂團，也一樣。從各地召集音樂高手，幾乎大多團員都在自由地活動，平常並不屬於特定的管弦樂團。」

村上「那是很傑出的樂團囉。」

小澤「非常優秀。」

村上「最近，跟既有的所謂名門管弦樂團不同，全世界這種新組成的、高品質管弦樂團正在增加。團員各自主動地聚集起來，因此音樂也自然含有類似自發性的東西，是嗎？」

小澤「確實也有這種情況。因為大家並不是同屬於一個管弦樂團，每週每週都一起演奏。而且，就算是那些每週都一起演奏的人，周圍人的面孔換了，心情也會不同。也有一半人這樣諷刺地說，這豈不就像一年一度七夕鵲橋會般的管弦樂團嗎？（笑）。」

村上「那麼既然不是領薪水的，如果不喜歡小澤先生的音樂的話，下次就不會參加了喔。如果是工作，就算不喜歡也不得不來，沒有這種義務。所以不喜歡可以退出。」

小澤「是啊。相反的，也有因為跟我處得好，而特地不遠千里而來的人。外國音樂家中，也有在柏林、在維也納、或在美國的管弦樂團演奏的人，願意不遠千里而來的。這些人要請假很難。而且來松本的期間又不能兼差，不能收學生。」

村上「這麼說，並不能支付多高金額的報酬囉？」

小澤「我盡力爭取，不過老實說，很有限。」

村上「雖然如此，這種流動性、而能自由聚散離合的樂團形式，全世界正在增加中。這和過去那種，以嚴謹管理系統營運的常設管弦樂團不同。而且音樂家也變得可以自發性地享受『談天說地』了。」

小澤「沒錯。阿巴多所辦的瑞士琉森音樂節（Lucerne Festival）管弦樂團是這樣，德國布萊梅德意志室內愛樂（Die Deutsche Kammerphilharmonie Bremen）也是

這樣。」

村上「帕佛・賈維（Paavo Järvi）擔任音樂總監的，布萊梅管弦樂團喔。我上次也聽了。」

小澤「這些二年都只演出三到四個月，其他時間大家都自由活動，在那之間沒有薪水，所以要自己想辦法活下去，採取這種制度。」

村上「指揮者也是，在指揮這種樂團時，和指揮常設樂團時的心態稍微不同嗎？例如小澤先生跟擔任波士頓的常任指揮時不同嗎？」

小澤「那當然相當不同。很緊張，心情也不同。真的像七夕的相會那樣，一年一度，大家相聚一堂，所以這邊也要非常投入才行，否則如果被人家說『啊，今年的小澤，不太有精神啊，力氣衰退了嗎？』或『最近用功不夠吧！』，就不妙了。傷腦筋。而且大家多半嘴巴很壞，或毫不客氣地直話直說（笑）。不過，這種以前的夥伴大多退休了，人數漸漸減少了。」

村上「演出曲目是怎麼決定的？」

小澤「剛開始總之一直都在演奏布拉姆斯。然後加上巴爾托克的《管弦樂協奏曲》、武滿徹的《十一月的腳步》，主要是布拉姆斯的四大交響曲，每年演奏一曲，然後松本的音樂祭開始。在松本也演奏布拉姆斯，然後進入貝多芬。」

村上「先有布拉姆斯。」

小澤「是的。」

村上「為什麼呢？為什麼還是布拉姆斯？」

小澤「因為我們想如果要表現出齋藤老師的味道的話，還是要布拉姆斯。或者說，是我這樣想的。不是有秋山和慶這位指揮家嗎？他跟我意見有點不同，說不妨有比較輕鬆的莫札特，或舒曼的東西。所以他起初不是在齋藤紀念樂團指揮過舒曼嗎？不過我覺得布拉姆斯比較好。也問過大家，就這樣決定下來……齋藤先生所想的『會說話的弦樂器』中，與其貝多芬不如布拉姆斯更合適。於是，總之就從先把布拉姆斯全部演奏完開始，演奏布拉姆斯可能比較合適。表現強烈，也就是表情豐富的弦樂器，那是歐洲之旅。因此在歐洲旅行演奏了四次。

第一次演奏的是……嗯，那是第一號吧。」

村上「齋藤先生是以布拉姆斯、貝多芬、莫札特為主要演出曲目嗎？」

小澤「是的，還有海頓。」

村上「以德國音樂為主吧。」

小澤「是的，然後當然還有柴可夫斯基。交響曲和《弦樂小夜曲》。他最確實地教我們很久的是《弦樂小夜曲》。為什麼呢？因為桐朋的管弦樂團幾乎沒有什麼管樂器（笑）。演奏莫札特時，只有一支雙簧管和一支長笛而已，其他就以風琴來彌補代替。我還敲過定音鼓。當時由齋藤老師指揮，沒有定音鼓出場的時

村上「樂團適合演奏布拉姆斯，這麼說是指音色，或聲響嗎？」

小澤「不，與其說是聲響，不如……怎麼說才好呢，演奏法，也就是弦樂器的弓的使用法，拉上推下，這種樂句的產生法、表情的表現法，好像比較適合布拉姆斯。音樂這東西是一種表現，這是齋藤先生的教法。同時也是我的想法。確實在齋藤先生教布拉姆斯的交響曲時，特別放進熱情。當然，現實上樂器的組成也有關係，往往會選擇柴可夫斯基的《弦樂小夜曲》、或莫札特的《嬉遊曲》、韓德爾的《合奏協奏曲》、巴哈的《布蘭登堡協奏曲》、荀貝格的《昇華之夜》。」

村上「不過管樂器雖然這麼單薄，還是那麼熱心地教你們布拉姆斯的交響曲喔。」

小澤「就是啊。想盡辦法克服彌補那單薄。」

村上「我雖然不瞭解技術上的事情，不過布拉姆斯的管弦樂配器（Orchestration）法，樂器的組成比貝多芬的複雜多了嗎？」

小澤「不，從樂器的組成方面看幾乎沒有不同。例如木管樂器在貝多芬的時代並不是那麼普及的樂器。其他就沒什麼差別了。管弦樂配器法差別也很微小。」

村上「換句話說音的組合方式之類的，布拉姆斯的情況，和貝多芬大體相同嗎？」

小澤「是的。雖然音的幅度更寬廣，但樂器的組成本身大體相同。」

候就由我指揮。有過那樣的時代。」

村上　「不過耳朵聽起來，聲音的印象，貝多芬和布拉姆斯相當不同啊。」

小澤　「是不同。（頓了一會兒）……不過，貝多芬也是，到第九號開始不同的。在第九號以前，他的管弦樂配器法也相當有限。」

村上　「從我的印象來說，布拉姆斯的情況，樂器的組成就算不太有改變，跟貝多芬的音比起來，音和音之間好像多一個音進來似的，感覺更濃密一級。因此，貝多芬方面這部分說起來，音樂的結構比較容易看出來……」

小澤　「當然是這樣。容易看出來。貝多芬這邊，管樂器和弦樂器的對話比較容易看出來。布拉姆斯的情況，則把那混在一起去製造音色，是這樣。」

村上　「您這麼一說就容易理解了。」

小澤　「布拉姆斯連第一號交響曲，這種特徵都很清楚。所以大家不是說嗎？布拉姆斯的一號是貝多芬的十號。這有關聯喔。」

村上　「以交響樂編曲法來說，貝多芬在最後第九號正在試圖變革的部分，布拉姆斯承繼了下來。」

小澤　「正是這樣。」

村上　「齋藤紀念樂團在演奏過布拉姆斯之後，選擇貝多芬的交響曲爲主要曲目對嗎？」

小澤　「對。貝多芬之後，演奏了馬勒。二號、九號、五號，然後是一號。然後上次

村上「第一次演奏了法國的曲子《幻想交響曲》。歌劇方面，在那之前演奏了普朗克和奧涅格。一位叫威廉・波乃爾的節目製作人到舊金山來，跟我商量，決定演奏什麼曲目比較好。在波士頓的時代也這樣，在齋藤紀念樂團從一開始也一直這樣做。這個人去年八十四歲過世了，跟我已經一起工作將近五十年了。」

村上「您什麼時候興致好，希望能讓我聽一次西貝流士，我會很高興。我個人喜歡西貝流士的交響曲。小澤先生的西貝流士，我除了小提琴協奏曲之外還沒聽過。」

小澤「西貝流士第五號，還是第三號？」

村上「我最喜歡第五號。」

小澤「那結尾很棒喔。一九六○年到六一年，我在向卡拉揚老師學習時，練過西貝流士第五號的結尾。還有馬勒的《大地之歌》。在浪漫的大曲子中，老師指定這兩首當課題。」

村上「卡拉揚老師好像非常喜歡西貝流士的五號喔。大概錄了四次唱片左右。」

小澤「對，他很喜歡。不但演奏非常傑出，而且也很擅長用這曲子教學生。他常常說，營造長樂句是指揮者的任務。他說，去讀出樂譜背後隱藏的東西。不是一小節一小節的細讀，要以更長單位去讀音樂。我們習慣以四小節樂句，或八小節樂句，來讀譜。但他的情況，卻以十六小節，更厲害的時候甚至到三十二小

節，這樣長的單位。他要我們把樂句讀到這個地步。這種事情總是總譜並沒有寫。但他說讀這個是指揮的任務。因為作曲家經常一面在腦子裡描繪這個一面寫出樂譜，所以你們要確實讀到這個地步。這是他所抱持的論調。」

村上　「聽卡拉揚所指揮的演奏時，確實經常擁有從營造這種長樂句的音所產生的故事性般的東西。而且，尤其聽以前錄的唱片時，這種故事性，或說服性，超越時代到現在也絲毫不會過時，有很多令人佩服的地方，不過偶爾，不是沒有令人覺得『現在聽來確實有點過時』的情況。」

小澤　「嗯，會有這種情況。」

村上　「卡拉揚的音樂，這種地方感覺很清楚。不管怎麼樣，該說很果斷很爽快吧。」

小澤　「這可能有。在這層意義上來說，福特萬格勒也屬於這種類型。」

村上　「不過到那樣的地步，已經可以說像人間國寶了。」

小澤　「確實（笑）。嗯，還有一位，叫卡爾・貝姆（Karl Böhm），維也納愛樂的指揮。在薩爾茲堡，我看過他指揮史特勞斯的歌劇《艾蕾克特拉》（Elektra），依我看來，怎麼說才好呢……感覺好像只用手腕尖端一點點輕輕指揮而已。可是啊，樂團卻員的像著了魔般，製造出這樣龐大的（以手滿滿張開）音樂。那一定是，他和樂團間有某種特別的、歷史性淵源。我看到的時候，他已經相當高齡了。所以指揮動作也小，好像也沒發出多大的指示，雖然如此，發出的音

樂卻驚人的大聲。」

村上「也就是說，貝姆沒有太約束樂團，讓他們相當自由地發揮，是嗎？」

小澤「嗯，這方面嘛，我也不太清楚。或許是這樣，不過不知道。這件事，我也很想知道得更清楚一點……。卡拉揚老師的情況，這種事我都在看著，所以很清楚。大體上他是放任樂團的。讓他們隨心所欲地表現。只有重要的地方自己會揪緊一下。不過貝姆先生的情況嘛……細微的指示都會一一發出，可是有些地方也會嘩一下發出大樂句來……怎麼能那樣，我也不太清楚。」

村上「是維也納愛樂比較特殊嗎？」

小澤「嗯，有可能。還有，可能對他擁有尊敬的心。了解要演奏出這樣的音樂，彼此在無言中已經有默契了。這種音樂，看著、聽著，都會有很大的滿足感喔。」

法國號換氣的真相

村上「對了，上一次我們談到，布拉姆斯的第一號交響曲‧第四樂章，法國號獨奏的眼睛，怎麼也看不出演奏者有在交替。這是一九八六年小澤先生和波士頓交響樂團來日本，在大阪演奏時所錄的影像……。」

兩個人看那部分。法國號獨奏的部分。

小澤「啊。真的，這確實沒有在交替……。就像你說的那樣。嗯，啊，對了，沒錯，我想起來了。吹法國號的這個人，叫做恰克‧卡巴羅斯基，是大學老師。專攻物理學之類的。所以，個性非常怪。讓我再看一次那個地方好嗎？」

看同一個部分。

小澤「一、二、三⋯⋯你看，這個地方聲音沒響。」

村上「法國號演奏者換氣的部分，變空白是嗎？」

小澤「沒錯。聲音斷了。這對布拉姆斯來說是壞的演奏。這裡其實不能留白。可是這個男人很頑固，自己堅持要這樣做，帶過去。錄唱片的時候，這個部分怎麼辦還造成問題。我們來看看接下來的長笛獨奏。」

法國號獨奏結束，進入同樣主題的長笛獨奏。

小澤「一、二、三⋯⋯你看，這裡聲音就有響吧？這個人在換氣的時候，就讓第二長笛的聲音接上來。所以聲音沒有斷。這是布拉姆斯所指定的做法。法國號也必須同樣這樣做才行。」

村上「換氣的時候，第二部就補上來。您說的每一小節互相交替，就是這樣嗎？」

小澤「是的。你發現了很好的地方。這個，是我說了你才發現的吧？」

看畫面時就很清楚，演奏者嘴巴離開樂器的時候，聲音還繼續響。聽唱片時，完全不知道這回事。

村上「當然。如果您不說，我也沒留意到這種事。（換DVD）接下來，這是齋藤紀念樂團的演奏。一九九〇年在倫敦的公演。」

小澤「一、二、三……你看，有換氣，但聲音則好好的繼續出來對嗎？你聽，聲音並沒有斷。而且第二小節和第四小節的開頭，兩人同時吹。有這樣的指示。這裡呀，就是布拉姆斯有趣的地方。」

村上「可是波士頓的法國號樂手卻無視那樣的指示嗎？」

小澤「對，就他個人無視這點。他斷然認為不必這樣，硬要那樣帶過。排除掉布拉姆斯所想到的技巧。」

村上「為什麼要那樣做呢？」

小澤「大概是不喜歡音色改變吧。當時也相當成問題。這裡有你買來的總譜，所以我們來看一下那個地方吧。」

小澤先生一邊用鉛筆做記號，一邊一一詳細為我說明總譜的讀法。以前我看了，卻不太懂的地方，他都詳細為我解釋。

小澤「這個地方啊，如果沒仔細讀的話很容易忽略過去。你看，第二法國號從這裡進來，吹到這裡。在那之間，第一法國號換氣。指定一號三拍、二號拉長四

村上「拍。仔細看的話，你看，這裡不是附有點嗎？」

村上「哦，原來如此。所以同樣的音符在這裡兩個並排寫著。我還想這是什麼意思呢。」

小澤「布拉姆斯是第一個做這種事的人。不過要這樣做，兩個演奏者必須發出同樣的音色才行。」

村上「那倒是。」

小澤「以這個為前提，布拉姆斯這樣寫下。不過（比他）以前可能無法辦到這種事。因為，大家都用自然法國號，或許不同的樂器音色不同，也有關係。因為音分別不同，所以如果這樣做，可能也會變得怪怪的。或者只是沒想到這個做法而已。不過，說起來其實也很簡單喔。」

村上「確實。那麼，波士頓的那位法國號吹奏者，畢竟只是一個特例。並不是也有這種解釋。」

小澤「完全是特例。雖然不該這樣做，不過這個人實在很怪，完全不聽周圍人的話，就那樣我行我素。現在你提到，我才想起來。他頭腦非常好，私底下還是我非常親密的好朋友。」

間奏曲 2

文章和音樂的關係

村上　我從十幾歲開始就一直在聽音樂。最近，感覺比以前……好像稍微懂音樂一些了。可以說，開始可以聽出細微地方的差別來了。這可能因為我在寫小說之間，耳朵自然漸漸靈敏起來。反過來說，如果沒有音樂性的耳朵，文章是寫不好的。所以我想聽音樂會讓文章變好，因為文章寫得好了，也變得更會聽音樂，有這種事。兩方面是互動的。

小澤　哦。

村上　我寫文章的方法，或類似寫法這

東西，並沒有誰教我，我也沒有特別去學。那麼，如果要問是從什麼學到寫法的？是從音樂學的。那麼，什麼最重要呢？是節奏。文章如果沒有節奏的話，誰都不會去讀。可以說是把讀者往前再往前送出去的內在律動感吧……。讀機器的操作手冊，卻很痛苦吧。那就是沒有節奏感文章的一種典型。

一個新的作者出現了，這個人能留下，或不久就會消失無蹤，可以從他寫的文章有沒有節奏感，大致看得出

來。不過依我看來，許多文藝評論家，並不太著眼在這個部分。他們主要都從文章的精緻度、用語的新鮮感、故事的方向性、主題的品質、手法的趣味等來看。然而我認爲文章沒有節奏感的人，不太有文人資質。當然，這只是我的想法。

小澤　所謂文章的節奏感，是說我們在讀那文章的時候，一邊讀著就能感覺到節奏嗎？

村上　是的。靠語言的組合，句子的組合，章節段落的組合，軟硬、輕重的組合，均衡不均衡的組合，標點的組合，調子的組合等，就能產生節奏。或許可以稱爲多重節奏。和音樂一樣。如果耳朵不好，這個就不行。行的人就行，不行的人就不行。懂的人

就懂，不懂的人就不懂。當然經過努力和學習，可以提高這資質。

我因爲喜歡爵士樂，所以就這樣確實地製造出節奏，再把和弦搭配上去，從這裡讓即興產生。讓即興自由地發展下去。以像製造音樂般的要領來寫文章。

小澤　我不知道文章裡有節奏。還不太了解是怎麼回事。

村上　這個嘛⋯⋯對讀者這邊，和作者這邊都一樣，節奏是很大的要素。寫小說，如果裡頭沒有節奏的話，接下來的文章會出不來。於是故事也無法前進。文章的節奏、故事的節奏，如果有了這些，接下來的文章就能自然出現。我一邊寫文章，那些就自動以聲音浮現在腦子裡。於是繼續形成節

奏。爵士樂中一段旋律，以即興發展，自然會接著出現下一段旋律，這種感覺。

小澤　對了，我住在成城，上一次，我收到選舉候選人的傳單，讀了，發現上面寫著公約、政見之類的。因為很閒，就開始讀起來。結果我想「這個人不行」。因為，那文章怎麼努力也只能讀三行。再多就讀不下去。我想一定寫了什麼重要的事，不過卻讀不下去。

村上　嗯，我想這就是所謂的「沒有節奏感，沒有流動」。

小澤　是嗎？是這樣啊。夏目漱石的文章又怎麼樣呢？

村上　我覺得夏目漱石的文章非常有音樂性。讀起來朗朗上口。現在讀起來

都是很美的文章。我覺得他的情況與其說受西洋音樂，不如說受江戶時代「說話文學」的影響似乎比較大。不過我想他是耳朵非常好的人。我雖然不知道漱石聽了多少西洋音樂，不過他曾經在倫敦留學，所以一定某種程度親近過。下次我來調查看看。

小澤　他是英語老師喔。

村上　在這層意義上耳朵也可能很好。可能把日本的東西跟西歐的東西巧妙結合了。以其他作者來說，吉田秀和先生的文章，就非常有音樂性。像流水般，很容易讀，而且很有個人色彩。

小澤　噢，可能是這樣。

村上　以英語老師來說，小澤先生桐朋時代的英語老師是丸谷才一先生吧。

小澤　是啊。他要我們讀詹姆斯・喬伊

斯的《都柏林人》。那怎麼可能讀懂（笑）？我坐在成績很好的女同學旁邊，請她教我。我一點都不用功。所以在英語完全不行之下就跑去美國了（笑）。

村上　並不是丸谷先生不是好老師，只是小澤先生沒用功而已。

小澤　沒錯。完全沒用功。

· 第三次 ·

一九六〇年代發生的事

這段對話的前半部，和前一章同樣是二○一一年一月十三日，針對卡內基廳的音樂會的談話之後所進行的。因為時間不夠中途中斷了，二月十日同樣在東京村上的工作室，繼續談。大師雖然說「很多事情都忘了」，不過他的回想真的很靈活，也非常有趣。

當伯恩斯坦的助理指揮時

村上「今天我想以一九六〇年代的事情為主，來向您討教……。」

小澤「不曉得還記不記得。覺得好像大多都忘了啊（笑）。」

村上「上次，跟小澤先生談的時候，您提到在紐約擔任過雷納德・伯恩斯坦的助理指揮。那時候我就想一定要問，結果忘了問，所謂助理指揮，本來是要做什麼樣的工作呢？」

小澤「所謂助理指揮，任何管弦樂團大概都有一位。不過伯恩斯坦的情況有點特殊，我想可能什麼地方有出資吧，他總共有三個人。每年各採用三個人。期間是一年，每年更新、交替。阿巴多做過，迪華特（Edo De Waart）、馬捷爾（Lorin Maazel），和許多其他著名的指揮，年輕時候也都在紐約愛樂擔任過助理指揮。我在柏林時，去面談應徵這助理職位。那時候碰巧紐約愛樂到德國來旅行公演。雷尼和其他十個左右的委員，列席面談。音樂會結束後，大家搭計程車，到一家叫『Rififi』有點怪的酒吧般的地方，邊喝酒邊面試。用擺在現場的鋼琴，試耳朵的音感之類的。雷尼那天晚上，自己才剛彈過貝多芬的第一號鋼琴協奏曲並指揮過，大功告成工作完畢了，非常放鬆。我那時候，英語

村上「這樣就從柏林到紐約去了。」

小澤「那是秋天的事，半年後，六一年的春天，紐約愛樂要到日本去。有一場不知道是『East Meets West』或『West Meets East』的大活動在東京舉行，被邀去參加。那次旅行我也以助理身分同行。就像，因為是日本人嘛，正好似的。因為有三個助理，所以每個人都分配到指揮的曲子。如果雷尼臨時生病的話，可以補上空缺，一個人大概各負責一曲。擔起上演曲目的三分之一責任。」

村上「如果發生什麼事情，就要站上舞台頂替指揮了。」

小澤「沒錯。還有當時指揮往往不能來預演。不知道為什麼，可能因為飛機的航班不像現在這麼準時吧。所以剛開始練習時雷尼往往都不會出現。那時候三個人，就互相商量，那麼由你先來負責帶這個練習吧。」

村上「預演的替身。」

小澤「沒錯。雷尼算是相當疼我的，或者說我受到他愛顧的部分很多。在到日本旅行之前，紐約愛樂接受黛敏郎先生委託，為他的作曲演奏，就是《饗宴》這首曲子。黛先生當然心想是由伯恩斯坦指揮的。然而在卡內基廳練習那首曲

村上「這樣就從柏林到紐約去了。」



很糟糕，他說什麼我也聽不太懂，總之總算順利合格（笑），當上了助理。其他兩個人已經決定了，我是最後的第三個。另外兩位是約翰‧卡納利那（John Canarina）和莫里斯‧裴瑞斯（Maurice Peress）。」

村上「那真不得了。」

小澤「結果，紐約的演奏結束，然後就去日本。在日本我想再怎麼樣，雷尼都會指揮吧，但在去的飛機上，他又交代我『到日本去也由你上場』。因為節目單上也已經印上你的名字了。」

村上「從一開始就這樣打算了。」

小澤「所以在日本，那首曲子也由我指揮。」

村上「那是小澤先生率領紐約愛樂，在觀眾面前指揮的第一次嗎？」

小澤「我想大概是這樣。不，正確說在那之前也做過。那是在美國國內旅行公演時，大概是在底特律吧，讓我指揮過安可曲。我記得那是戶外的音樂會。雷尼喜歡演奏史特拉汶斯基《火鳥》組曲的最後部分當安可曲。以時間來說，大約五、六分鐘的短曲。於是，被喊出安可時，他拉著我的手走出舞台說：『這裡有一位年輕的指揮家。請各位務必聽聽他的演奏。』觀眾可能覺得無趣吧。雖然還不至於喝倒采。」

子時，我是以助理的身分負責那首曲子，伯恩斯坦對我說『由你來排演』。於是，我在黛先生和伯恩斯坦的眼前，排演那首子。不過，我想只有那天而已，明天雷尼自己會好好指揮。然而到了第二天，他又說『征爾，今天也由你來』。於是連紐約的正式首演都變成由我指揮了。」

村上「小澤先生，在三位助理中也算是受到特別照顧的對象嗎？」

小澤「嗯，說白一點是偏心喔。於是，我當場冷不防被這麼一說，完全沒有心理準備，所以心裡七上八下的，不過總算賣力地做了，結果得到非常熱烈的掌聲。大功告成。後來也同樣做過兩三次吧。」

村上「只做安可曲的指揮，這種事很少吧？」

小澤「是特別的例子。我當時和後來，都覺得對另外兩位副指揮過意不去。」

村上「副指揮的薪水大概有多少？」

小澤「那真的，非常少。我剛進去的時候還單身，所以週薪才一百美元。那實在無法生活。結婚後增加到一百五十元，不過還是完全不夠用。結果我在紐約待了兩年半。租便宜公寓。第一間公寓月租是一百二十五元，還是半地下室。早晨起床打開窗戶，從窗裡可以看見路人走過的腳。結婚後薪水增加了，才搬到公寓的上層去。不過紐約的夏天簡直熱得不像話，當然沒有冷氣，所以夜晚沒辦法睡，就到附近通宵放映的電影院去，選最便宜的電影院，在那裡睡到早晨。因為住在百老匯附近，所以有很多電影院。不過，每播完一部電影，就必須站起來走到門廳去才行。所以每兩小時就要起來一次，到門廳走動一下磨時間。」

村上「沒時間打工嗎？」

小澤「打工嗎……我的情況實在沒有那個時間。每星期領到的曲子都要用功學習才行。」

村上「如果自己有可能要實際站上舞台去指揮的話，必須記住的東西就很多了是嗎？」

小澤「那必須事先徹底練好才行。另外不是有兩位副指揮嗎？別的曲子雖然有他們負責，不過他們也可能有事無法指揮。所以連他們分到的曲子也必須溫習才行，有多少時間都不夠用。」

村上「原來如此。」

小澤「我那時候也沒有別的事可做，每天一有時間就到卡內基廳去。甚至被人家說我好像住在卡內基廳似的。不過另外兩位，可能有在外面打工。我想他們也許在百老匯指揮音樂劇，或指揮合唱團。所以，有時候會忙不過來，那樣的時候就會來找我說『征爾，你代我指揮』，這下子可不簡單。所以我在三個人中是最用功學習的吧。因為大家的份如果不先練好的話，臨時上場會很慘。」

村上「結果小澤先生是在幫全體指揮代班嘛。」

小澤「因為助理在百老匯打工，如果雷尼忽然生病，開天窗時，演奏會就開不成了不是嗎？所以我把全部曲子都記住了。雖然我不知道這是好事或壞事，不過總之我經常都在後台晃蕩。」

村上「用功練曲子，具體上說，是指熟讀總譜嗎？」

小澤「對。實際上並不會經常指定我做排演，但總之只能熟讀總譜到會背為止。」

村上「伯恩斯坦在排演的時候，您也在看著嗎？」

小澤「那當然。簡直像黏著般盯著看。而且看他怎麼做完全照背起來。劇場裡有特地為這準備的房間。林肯中心就有聲音會傳進來，但從觀眾席無法看到的房間。卡內基也有，雖然不是那麼專門的場所，不過總之像是那樣的地方。在指揮的稍微斜上方的位置，有可以勉強坐四個人左右的房間。有一次伊莉莎白‧泰勒和李察‧波頓，就一起坐在那個房間。」

村上「哦。」

小澤「兩個人以雷尼的客人身分來到。當時他們非常有名，實在沒辦法和一般客人坐在一起。那樣一定會引起大騷動。因此雷尼拜託我：『嘿，征爾，讓他們一起到你那邊好嗎？』於是三個人進入那狹窄的地方，身體緊緊靠著聽音樂會（笑）。我記得有什麼時，他們就對我說話，但我英語還不太行，所以非常傷腦筋。」

村上「不過能跟一個管弦樂團這樣緊密貼近地生活在一起，可以學到很多囉。」

小澤「那當然學到非常多。只是，我最遺憾的，就是英語還不太行。例如伯恩斯坦主持一個電視節目叫《給年輕人的音樂會》，我也每次都參加那聚會，但聽不

村上「如果語言相通的話，還可以學到更多東西。」

太懂他們在談些什麼。這種事情現在想起來，覺得真可惜啊。」

小澤「就是啊。不過，一到要指揮的時候，雷尼給我相當多機會。只是，我到現在都覺得，對另外兩位過意不去。」

村上「另外兩位現在在做什麼？您知道嗎？」

小澤「莫里斯·裴瑞斯活躍在百老匯，主持很大的秀。也到英國去公演。在倫敦公演。或在紐約公演。約翰在哪裡呢？在佛羅里達一帶比較小的管弦樂團當指揮。也有人助理當太久之後，就那樣一直當助理了。我做了兩年半。其實像剛才也說過的那樣，應該一年就辭掉換新人的，但因為大家都沒找到工作，所以就一直留下來。我也一樣⋯⋯。雷尼休長假的期間我也代替他留守。」

總譜仔細讀到滾瓜爛熟

村上「從那時候開始就喜歡讀總譜，或者說，每天都熱心地讀總譜嗎？」

小澤「是啊，因為也沒有其他事可做。家裡沒有鋼琴，所以我一直留在樂團，用那裡的鋼琴發出聲音做功課。這麼說來，到不久以前，我住在維也納的時候也一樣。住的地方沒有鋼琴，就到附近歌劇院我的房間去，彈鋼琴到深夜。因為

我的辦公室有很好的演奏型鋼琴。於是，啊，這跟在紐約時一樣嘛，好像感慨很深啊。因為卡內基廳的指揮者房間擺有鋼琴，所以我會深夜到那裡去，自己隨意一直練習。那時候還很悠哉，幾乎沒有警衛，所以可以相當自由地這樣做。」

村上「我不知道所謂總譜到底是什麼樣的東西，不過我在做翻譯，每天讀英語的書，把那轉換成日語，有時會碰到完全無法理解的部分。怎麼想，都想不通是什麼意思。於是，就抱臂沉思幾個鐘頭，一直盯著那幾行字。這樣，有時候總算懂了，有時候還是不懂。於是暫時跳過那裡，往前進，一邊前進有時會回頭，再來想那個部分。不過這樣做三天左右之後，好像就會開始懂得喔。心想，哦，原來如此，是這個意思啊。意思自然浮上紙面來。我想，這種『一直盯著』的時間，猛一看像是沒用的，但我覺得卻學到非常多。說起來，讀總譜是不是也有這種地方？我忽然這樣想。」

小澤「這個嘛。如果是很難的總譜，這種地方可以說很多。不過，嗯，這就像職業上的內幕般，樂譜上只有五條線唔。而且上頭記載的音符本身，並沒有任何困難的地方。文字只是一般的片假名、平假名。然而如果重疊起來，就越來越難了。就算片假名、平假名、簡單的漢字都會讀，但那組合成複雜的文章時，就變成無法輕易理解了。為了理解寫的是什麼，必須具備相當的知識。是一樣的

村上「實際發出聲音看看，才知道？」

小澤「沒錯。後來才知道以爲懂的地方，其實並沒有懂。」

村上「就是說讀總譜時以爲懂了，其實並不懂是嗎？」

小澤「對。我第一次指揮那個時，讀了總譜，嗯，我想大概都懂了。然後開始練習。在新日本愛樂交響樂團。那時候，我在公演前不太有時間，在正式公演的三、四個月前請他們讓我做特別的練習。在日本停留期間，就算兩、三天也好，我想提前練習好。然後回美國——我想是波士頓吧。幾個月後再回日本，在那裡重新正式練習。幸虧這樣做。有那三、四個月的寬裕時間我撿回一條命。怎麼說呢？管弦樂團開始練習之後，不懂的地方就一一浮現出來了。變成有一大堆不懂的地方。」

村上「是貝爾格（Alban Berg）作曲的。」

小澤「對，因爲首先就沒有文章性的說明。我剛開始最辛苦的，就是有一齣叫《伍〈禾克〉》（Wozzeck）的對嗎？」

村上「幾乎大多的情況，言語的說明減到最低限度，剩下的都純粹以記號來指示吧。」

小澤「是啊，『知識』的部分，在音樂的情況，怎麼特別多？比起文章來，音樂所用的記號很簡單，但不懂的時候眞的就是不懂。」

村上「實際發出聲音看看，才知道？」

事情。那『知識』的部分，在音樂的情況，怎麼特別多？比起文章來，音樂所

小澤「讀總譜，上面寫的事情在自己的鋼琴上發出聲音時，以為明白了。然而在樂團發出聲音看看，卻有很多地方讓人覺得，咦？換句話說，在指揮時，聲音在時間中一直在動下去不是嗎？一旦開始動起來，連自己都搞不清楚什麼是什麼了。」

村上「嗯。」

小澤「那時候，打擊相當大，急忙重新開始從頭讀總譜。結果，很多地方才弄懂。我讀了樂譜，弄懂音樂上的語彙是什麼。知道那音樂要述說什麼。也了解節奏上的事。最難懂的是和聲的協調。腦子裡很清楚和聲。只是，那隨著時間開始繼續推動之後，會忽然迷糊掉。音樂說起來就是時間的藝術，不是嗎？」

村上「沒錯。」

小澤「貝爾格所寫的音樂，如果照指示的速度進行的話，我的耳朵會跟不上那時間。不，不是耳朵。是理解力。理解力跟不上。那個，寫的譜面完全照樣沒變。而且管弦樂也照著譜面吹彈演奏。然而還是有幾個自己無法理解的部分。雖然不是很多，但有幾個。因為這種事對我來說還是第一次，因此我急忙重新下功夫讀樂譜，有這種事。碰巧有幾個月時間可以重新學習，這對我來說真是幸運。」

村上「像這種和聲協調的流動般的事情，如果沒有試著在管弦樂團實際發出聲音看

小澤「是啊。像，剛才的布拉姆斯，或到理查‧史特勞斯為止的話，只要看到樂譜，大概就知道會出現什麼樣的和聲。憑經驗。只是，有些情況，像查爾斯‧艾伍士（Charles Ives），如果不實際發出聲音看看是不會知道到底是什麼樣的和聲的。因為他作曲的音樂本來就故意要破壞那種東西的。也有就算用鋼琴（樂團的）發出聲音，十根手指都不夠用的情況。那如果不實際聽看看是不會知道的。不過，那種音樂如果習慣了，也大概會知道訣竅，知道為了能用十根手指來彈，和聲中可以省略哪個音。不過反過來說，也會知道哪個音是不能省的。」

村上「您是在什麼時候做細讀總譜這件事的？」

小澤「早晨。清晨。必須集中精神才行，因為不能含有一滴酒精。」

村上「你是說一天之中嗎？」

小澤「是的。」

村上「拿來比較不太合適，不過我也經常在清晨工作。因為最能集中精神。寫長篇小說時，我一定四點起床。趁著周遭還黑漆漆的，製造可以埋頭工作的態勢。」

小澤「那麼，你大概做幾小時？」

村上「五小時左右。」

小澤「我保持不了五小時。就算四點起床，到了八點，就會想吃早餐了（笑）。在波士頓的時候，大概從十點半左右開始練習，所以九點就不得不吃早餐。」

村上「樂譜，讀起來有趣嗎？」

小澤「說有趣嗎……大概有趣吧。順利的時候很有趣喲，那個。只是不順利的時候，就很煩了。」

村上「所謂不順利，具體上是指什麼樣的情況？」

小澤「最討厭的是，沒辦法順利進入腦子裡的時候吧。這可能也是在透露內幕，不過也就是說，今晚要演奏的音樂，理解力和注意力都變差的時候。像身體累的時候，和當天早晨練的音樂往往不同喔。在波士頓的時候，四星期之間有四種演出節目，第一天演出結束之後，接下來就要開始練習下一檔的節目了。那種事情，現在想起來，都覺得是最辛苦的。」

村上「感覺一直在被進度逼著。」

小澤「是啊。其實，如果一連串的音樂會結束後，能空出兩星期左右做為練習期間，然後再排下次的演出期間……能這樣的話是最好了，但實在很難，沒有那樣寬裕的時間。」

村上「擔任波士頓交響樂團的音樂總監的話，一定有很多不得不做的雜務，和行政

小澤「工作吧？」

小澤「這種事當然很多。一星期至少要開兩次會，如果是複雜的會總是拖得很長。開會也有快樂的事，最快樂的是節目的製作。第二快樂的，是討論要選誰來擔任客座指揮、客座獨奏者的會。相反的最討厭的會，是關於樂團團員的待遇協商。誰的薪水該如何，誰的地位該提升，誰的地位該降低，這些必須商量後才決定。還有，波士頓弦樂團並沒有退休制度。所以對上了年紀、能力降低的團員，必須由我來對比自己年紀大的人勸說：『差不多可以退休了吧。』這是最難過的事。因為我在的時候，有兩、三個這種對象。其中有我個人感情很好的朋友時，真的很難過。」

從泰雷曼到巴爾托克

村上「話題再回到六〇年代，小澤先生在美國錄的第一張唱片，是為雙簧管演奏者哈洛德・鞏貝格（Harold Gomberg）伴奏的對嗎？曲目是韋瓦第和泰雷曼的協奏曲。一九六五年五月錄音的。我是偶然在美國的二手店發現這張唱片而買下來的。」

小澤「很難得能發現。好懷念啊。」

村上「那時候，所謂巴洛克音樂是這種東西的共識好像還沒有很清楚。聽了演奏有這種感覺。雙簧管的樂句也與其說是巴洛克音樂，不如更像在演奏浪漫派音樂似的。」

小澤「那是因為，當時大家還不太清楚，這種音樂該怎麼演奏。雖然知道有巴洛克音樂、知道有人在演奏，卻沒有實際聽過那上演曲目。我也是第一次演奏這種音樂。」

村上「我得到的印象是，與其獨奏者不如伴奏的管弦樂這邊，發出的聲音更接近巴洛克音樂，這個哥倫比亞室內管弦樂團是？」

小澤「那只是名稱而已，實際上是鞏貝格要錄音時，從紐約愛樂管弦樂團的弦樂器成員中挑選了幾位帶過來的。換句話說是臨時聚集的。幾乎沒有演奏過巴洛克音樂。然後，當時擔任助理的我被指名當指揮。」

村上「鞏貝格先生要錄唱片時，指名小澤先生當指揮嗎？」

小澤「是的。不知道為什麼他個人好像中意我。」

村上「小澤先生指揮泰雷曼，現在想起來相當稀奇。」

小澤「很稀奇。我當時相當用功之後才指揮的。」

村上「在那之後錄了巴爾托克的鋼琴協奏曲，第一號和第三號。同一年的七月錄

的。換句話說是兩個月後的事。鋼琴是彼得・塞爾金。這演奏精采得令人刮目

小澤「樂團是芝加哥吧。還是倫敦?」

相看啊。」

村上「是芝加哥。這演奏現在聽起來都非常嶄新。泰雷曼和韋瓦第的時候,好像還

有幾分客氣,或迷惑似的,但到了這次的演奏,已經變得接近『全開』的感覺

了噢。」

小澤「是嗎?我完全不記得了。我在那前一年被拔擢爲芝加哥交響樂團的拉維尼亞

音樂節的總監,那件事情成爲相當大的話題,還上了《What's My Line?》的

電視節目。像以前NHK播出的《我的祕密》般的猜謎節目。因此,唱片公

司馬上來找我,邀我每年錄唱片。音樂節的一次音樂會結束後,我第二天到芝

加哥去,在那裡錄了那曲子。舉行音樂節的拉維尼亞這地方,從芝加哥開車大

約三十分鐘的距離。」

村上「就好像波士頓和檀格塢(Tanglewood)的關係一樣。」

巴爾托克的唱片放上轉盤。第一號協奏曲。一開頭就猛然飛出令人吃一驚的尖銳聲音。

洋溢著生命感,音像生動活潑。演奏品質也高。

小澤「啊，這小喇叭，是赫塞斯。Adolf Herseth。已經成爲傳說性人物了，他是芝加哥交響樂團的著名小喇叭手。」

轉成鋼琴獨奏。

村上「非常銳利的演奏噢。」

小澤「嗯，眞棒。彼得這時候才十幾歲呢。」

村上「鋼琴的聲音也很鮮明強烈。眞是毫不猶豫。」

管弦樂加進來。

小澤「啊，我記得，這個地方……。在那個時代，芝加哥管弦樂團的管樂器是世界第一的。以赫塞斯爲首，全都陣容堅強。」

村上「是萊納（Fritz Reiner）擔任常任指揮的時代嗎？」

小澤「那時候常任指揮已經是馬替農（Jean Martinon）了。」

村上「不過從泰雷曼突然變成巴爾托克，以演出曲目來說也相當跳躍吧。」

小澤「哈哈哈哈（笑得非常開心）。」

村上「然後同一年的十二月，還錄了孟德爾頌和柴可夫斯基的小提琴協奏曲。」

小澤「我記得是男的小提琴手喔。」

村上「埃里克・弗里德曼（Erick Friedman）。」

小澤「樂團不是倫敦交響樂團嗎？」

村上「沒錯，是倫敦交響樂團，這張也是在美國的二手店發現的。但在現在這個時間點聽起來，這小提琴的演奏有點老舊喔。或者說有點感情過剩吧。」

小澤「錄音的事我還記得，不過是什麼情況已經不記得了。」

村上「幾乎和那同一時期，您也有和潘納里歐（Leonard Pennario）合作，錄了舒曼的鋼琴協奏曲，同樣也是由倫敦交響樂團伴奏的唱片。兩曲成組的另一曲是理查・史特勞斯作曲的戲謔曲《Burleske》。然後第二年同樣也是在倫敦，和約翰・布朗寧（John Browning）錄了柴可夫斯基的第一號鋼琴協奏曲。和這些美國演奏家，在倫敦一口氣錄了浪漫派的協奏曲。我還沒聽您和布朗寧合錄的唱片，不過怎麼說呢，到現在他們很難說是令人印象多深刻的獨奏家。也已經很少機會聽到了。」

小澤「當時，不管是潘納里歐，或是弗里德曼，唱片公司都想大大捧紅他們。不過約翰・布朗寧是天才鋼琴家喔。」

村上「最近沒聽到名字。」

小澤 「不知道怎麼樣了。」

【村上註：約翰·布朗寧生於一九三三年。一九六〇年代以年輕鋼琴家走紅，到了七〇年代大幅減少活動。本人說是「因為過勞」。九〇年代中期，以美國現代音樂為演出曲目復出，二〇〇三年去世。】

村上 「從泰雷曼到巴爾托克，然後在正中間指揮浪漫派，這樣的展開，這種唱片錄製的委託，是怎麼來的？除了和韋貝格的錄音之外，唱片公司都是 RCA Victor 唱片公司吧？」

小澤 「這些事情，都是從我所不知道的地方來的。我在拉維尼亞音樂節大獲好評，當時可以說受到矚目。因為當時的芝加哥交響樂團被譽為世界第一，所以從那樣的地方被拔擢起來，造成相當大的話題。因此唱片公司也想找我錄唱片吧。於是把我叫到倫敦去，錄了各種曲子。」

村上 「從唱片錄製的目錄資料看來，進度相當忙碌的樣子。後來一九六六年夏天，您還和倫敦交響樂團錄了奧涅格的清唱劇《火刑台上的聖女貞德》。這樣看來，真是多彩多姿的曲目啊。」

小澤 「哈哈哈哈（又再快樂地笑）。」

村上 「當時唱片公司來委託，總之就接受邀請去錄了。」

小澤「對。還沒有自己決定曲目的立場。」

村上「錄奧涅格也是唱片公司來邀請的嗎?」

小澤「大概是。因為我不可能自己說要錄這種曲子。」

村上「唱片公司是基於什麼標準,決定來找小澤先生的,不太能理解喔。」

小澤「完全不知道。」

村上「從這些陣容看來,連沒關係的我,頭腦都有點混亂了。那麼,後來錄了白遼士的《幻想交響曲》。多倫多交響樂團。是一九六六年底的事。這時候小澤先生已經擔任多倫多的常任指揮了嗎?」

小澤「是的。嗯,好像不是那年,我也錄了武滿先生的《十一月的腳步》和梅湘(Olivier Messiaen)的《圖蘭加利拉交響曲》。當了多倫多的音樂總監後馬上錄的。因為我在那裡總共待了四年左右。」

村上「那兩首曲子是一九六七年錄的。這兩首都是在小澤先生的意願之下錄的嗎?」

小澤「是的。不,好像不是,梅湘不是。這是作曲家的意願。梅湘來日本的時候,我在他面前指揮了這首曲子。是在被 NHK 交響樂團抵制之前的事。結果梅湘先生非常中意我,或者可以說迷上了,甚至說自己的音樂全部要由我來指揮。所以我也想全部做,不過以多倫多來說如果那樣做的話,實在會影響票房。票可能也賣不出去。於是,只錄了《圖蘭加利拉交響曲》和《異國之

第三次　138

鳥》，暫且先那樣。」

春之祭的逸事

村上 「這次，爲了做這探訪，我把一九六○年代小澤先生錄的唱片，不是全部，不過主要的都試聽過，如果從其中選出我個人最愛的話，就是剛才巴爾托克的鋼琴協奏曲，還有和多倫多合奏的白遼士的《幻想》，和史特拉汶斯基的《春之祭》。我覺得這三張特別精彩。現在聽起來都非常新鮮。」

小澤 「史特拉汶斯基是和芝加哥交響樂團合作的吧。」

村上 「是的。」

小澤 「在錄那張《春之祭》唱片時，有一段逸事。其實，結果變化很大，史特拉汶斯基臨時改寫了《春之祭》。這是所謂改訂版，他把小節線換掉了。眞是難以相信。改寫成對我們所學的完全不同的譜。這對指揮者和演奏者來說，簡直是青天霹靂。我還想這樣實在無法指揮。」

村上 「您說改寫小節線，是怎麼回事？」

小澤 「嗯，這個嘛，比方說，該怎麼說明才好呢（認眞沉思了片刻）。總之，拍子的數法變了。把123、12、12、12、12、123……這樣的拍

子，改成像12、12、12、12、12……似的。」

村上「把變拍子改成普通拍子。」

小澤「對史特拉汶斯基本來說，那是『簡潔化』了。他說那樣比較容易。他有一位助理，叫做勞勃‧克拉夫特，是指揮家兼作曲家，他試著實際指揮過，他說這樣，學生的樂團也能演奏。」

村上「也就是說變成不再是困難的曲子了。」

小澤「然後史特拉汶斯基對我說，把這譜錄成唱片，於是錄了。」

村上「那麼，這張唱片是以最新的改訂版錄的囉？」

小澤「嗯，這個嘛，我把那改訂版在音樂會上，當著史特拉汶斯基和勞勃‧克拉夫特面前演奏，然後也在ＲＣＡ錄音。當時和芝加哥交響樂團，錄了舊版和改訂版兩種。」

村上「這個我倒不知道。小澤先生和芝加哥樂團所錄的《春之祭》，我除了這一種之外，沒看過別的。我以為大家經常都在聽這《春之祭》，我向來也都很平常地聽著。」

小澤「我也不太清楚，可能是改訂版沒有發售吧。」

村上「留在倉庫裡不用。」

小澤「實際演奏看看，我覺得『這個不行』，樂團也認為這樣……。雷尼還說我是

那改訂版的最大犧牲者。他說，那改訂版如果上市的話，著作權的期限自然也會延長，是為了這個原因而錄的吧，他非常生氣。我在那之前，很努力地練習舊版的《春之祭》。也指揮過好幾次，已經掌握得很好了。結果卻從基本整個推翻。因為變成改訂版，指揮的方式會完全改變。不過這張唱片是原來的舊版嘛。」

村上 「我試著詳細讀過這張唱片（原版盤ＬＰ）的解說。其中並沒有特別寫出是根據什麼版本。雖然提到一九六七年作曲家自己曾經改訂過，但並沒有寫出那個版本曾經被演奏過。好像有點含混其詞的氣氛。如果是以最新版本演奏的話，那以商品來說是會暢銷的，我想應該會說清楚才對……」

〔村上註：根據曾經協助改訂版的勞勃・克拉夫特的證言，史特拉汶斯基會進行改訂版，最大的原因是他自己指揮、自己創作時，變拍子的部分沒能指揮好。〕

放唱片。

小澤 「這飯糰可以吃嗎？」

村上 「請用請用，我也來泡茶。」

小澤「說到一九六八年的錄音，我當時還在多倫多呢。確實是勞勃·甘迺迪遭到暗殺的那年。」

村上「這首《春之祭》是小澤先生希望錄的曲子嗎？」

小澤「是，這是我想錄而錄的。在那之前我在很多不同的地方演奏過這首曲子。」

村上「在那個時候，不僅是唱片公司提出的曲子，連自己想演奏的曲子，也能辦到了嗎？」

小澤「是啊。漸漸變成那樣了。」

安靜的序奏結束，照例來到「春之兆──少女群舞」那咚咚咚咚激烈的旋律。
‧‧‧‧‧

村上「不過，聲音很銳利喔。」

小澤「是啊，因為這時候的芝加哥交響樂團正是最壯大的時期，我也正年輕力壯。」

村上「我們來聽一下和這相同的地方，小澤先生和波士頓交響樂團的演奏看看。這是大約十年後錄的。」

泡茶。

換唱片。開始序奏。

村上「氣氛改變相當大噢。」

小澤「啊，聲音變柔和了。」

低音管演奏主題。

小澤「這位吹低音管的人，已經過世了。車禍。Sherman Walt，他也來過齋藤紀念樂團。」

一邊喝茶，吃飯糰，一邊聽音樂。

村上「我，如果讓我以一個音樂愛好者的身分隨意發表感想的話，聽六○年代小澤先生和芝加哥或多倫多管弦樂團一起演奏時，感覺音樂好像在兩個手掌上豪放地跳舞般。可以說不知道有什麼可怕的東西。」

小澤「不過或許那樣也有比較好的地方。」

村上「到了七○年代，和波士頓合作以後，手掌稍微變圓了，好像把音樂一下包進

裡面的印象轉強了。這種事，整體比較著聽，還相當清楚。」

小澤「啊。嗯，原來如此。不過，可能變得溫和一點吧。」

村上「我不知道是不是能以這種說法簡單概括，不過可以說是音樂逐漸成熟了吧……。」

小澤「當上音樂總監後，對樂團的品質，會非常在意起來。」

村上「在這七九年的錄音之後，小澤先生沒有再正式錄《春之祭》嗎？」

小澤「沒有。雖然有很多人叫我錄。」

·　·　·　·
這裡到了「春之兆——少女群舞」那咚咚咚咚的地方。

小澤「不太有現場錄的感覺。很有意思，這個。」

村上「和一般《春之祭》的演奏，音樂的觸感有點不同喔。」

小澤征爾指揮的三種 《幻想交響曲》

村上「接下來我們來聽聽小澤先生和多倫多交響樂團所演奏的白遼士的 《幻想交響曲》。這是一九六六年錄的。」

放「斷頭台進行曲」唱片。

村上「小澤先生去的當時，多倫多交響樂團的水準感覺怎麼樣？」

小澤「老實說，不太好。然後，我把團員換掉不少。一邊被怨恨。連樂團首席都換掉。他甚至到我家來抗議。來到玄關。不過當時我換新的那些人，到現在還好好留著。」

村上「音好像有點硬喔。」

小澤「是硬。這錄音，是在多倫多的馬賽音樂廳（Massey Hall）錄的。以聲音糟糕著名的地方，大家都戲稱為『Messy Hall（亂七八糟廳）』。」

村上「這也是查理・帕克留下著名實況演奏錄音的地方喔。在爵士樂迷之間以『馬賽廳』稱呼。不過音樂相當生動喔。在舞動著。」

小澤「嗯，相當自由。看得見音樂。這，比想像的好。雖然錄音的聲音不太好。」

村上「我也覺得是非常棒的演奏。只聽了這個之後，就認為『有這個就夠了吧』，

樂章結束，把唱片的唱針抬起。

村上「但聽了和波士頓交響樂團錄的演奏後，我又有不同的意見。因為變成完全不同的演奏了。」

小澤「錄音的時期差距相當遠對嗎？大約是十五年之後吧。」

村上「不，沒那麼久。嗯，是一九七三年，所以只相距七年。」

放那張唱片。也是「斷頭台進行曲」。首先就為速度的不同吃了一驚。非常沉著穩重。

小澤「錄音的時期差距相當遠對嗎。」

小澤「樂團本身，還是這邊要好多了啊。」

村上「音的響法不同噢。」

小澤「你聽這一段低音管的經過樂句，這種地方正是波士頓的真本事。多倫多還不太行。定音鼓的音也完全不同。在這層意義上，多倫多的每個人都很年輕。」

村上「不過倒很熱心。」

小澤「很熱心。」

兩個人暫時安靜聽音樂。

村上「錄音的時期只差七年，音樂卻改變相當大。對這點我首先感到驚訝。」

小澤　「不過這七年的期間，說起來意義重大。當然就改變很多。我在多倫多之後，當了舊金山交響樂團的音樂總監，然後才來波士頓。」

村上　「樂團不同、聲音不同，當然音樂也不同。」

小澤　「這次（二〇一〇年十二月）在齋藤紀念樂團所演奏的《幻想》，又截然不同喔。我自己也覺得有點變了。我故意很久沒有演奏這曲子。為了拉開時間。這次，可能更執著喔。」

村上　「執著？」

小澤　「哈哈哈哈（快樂地笑）。」

村上　「接下來是四年前在松本，和齋藤紀念樂團演奏的《幻想》，實況錄音的DVD。」

同樣是「斷頭台進行曲」。變成和前面兩種又稍微不同的音樂。音樂在眼睛看得見在動的地方，是相同，但波動起伏的質則不同。以爵士來說，「groove感」搖擺感的氣氛在變化著。

小澤　「那個，左邊的那個人，是柏林的第一小號手……這個人是維也納的第三長號手。」

從椅子上站起來，身體和著音樂動起來。

小澤「（一邊看著畫面上自己指揮的姿勢，一邊嘆氣）這樣的話腰會痛喔。因為肩膀也搞壞了，那裡不能順利使用，所以才以勉強的姿勢動著身體，結果跑到腰上來了。這裡不能動，那裡不能動，所以變這樣。笨手笨腳的。」

村上「因為小澤先生的指揮是大動作的，非常費力。全身跟著音樂一起波動。」

小澤「不過三個演奏比較著聽下來，真的很不一樣。這種事情我是第一次做（比較著聽自己的演奏），所以自己也很驚訝。」

村上「我也覺得這《幻想》的三種變化非常顯著。首先是多倫多的時候才三十一歲，以傾向來說屬於『向前走向前走』的有力演奏。就像剛才也說過的那樣，音樂在手掌上跳著舞著。到波士頓去，主持最高等級的樂團，把音樂包在手掌上珍惜地讓它熟成，有這種感覺。不過到了最近的齋藤紀念，那包著的手掌又稍微漸漸鬆開，讓音樂通風，更自由自在，有這種印象。可以說讓音樂本身有自動自發去自由揮灑的餘地。如果想出去就出去吧似的。以一句話概括就是更接近自然體了吧。」

小澤「啊，你這樣說可能真的是這樣。不過，在這層意義上這次（十二月）在卡內

村上「基的《幻想》演奏更精采嘍。這種傾向可能變得更強了。」

村上「齋藤紀念的音，說起來也許比較適合這種流向。」

小澤「是啊。看著現在的映像，確實不太一一去在意細微末節了。」

村上「波士頓時代就很注意更細微的地方喔。好像把每個螺絲都一一拴緊似的。」

小澤「對。前面也說過了，不過我很想把管弦樂團的品質，和價值，盡量往上提升。」

村上「就以剛才聽到的波士頓的《幻想》來說，細微部分非常精緻緊密地動著喔。每個部分的速度都在變，顏色也在變，雖然不能說絢爛，不過好像在看著動的精細畫面般，非常精彩。多倫多和芝加哥，則在要動不動之前，音樂自己就已經先跑了。」

小澤「很生猛喔。不過，那時候很有元氣啊。」

村上「可以說三種三個樣子，聽著這三種不同的《幻想》，可以感覺到小澤先生的三種面向，或音樂人生的三種面貌似的。」

小澤「畢竟，因不同年齡會有這種改變。對管弦樂團的態度也會改變，以我個人的情況來說，就像剛才說的那樣肩膀搞壞了，手不像以前，六〇年代、七〇年代那樣，可以活潑地動了，我想技術方面也有關係。」

村上「然後例如波士頓的情況，因為是常任的音樂總監，每季之間一直和團員面對

村上「面，關係越來越親密，所以無論如何都會想把樂團做更細微的調整是嗎？」

小澤「這個也有，難免。」

村上「不過齋藤紀念是不定期的樂團，所以不太能做細微的調整，或者不得不某種程度尊重他們的自主性。有沒有這種情況？」

小澤「那當然有。還有只不過偶爾見面，很新鮮。可以說有一種驚喜。因為畢竟像七夕的牛郎織女一年才見一面一樣（笑）。」

村上「維也納的情況怎麼樣？」

小澤「維也納的情況，幾乎已經成為夥伴關係了。在作音樂方面。我算是很好相處的。」

村上「小澤先生在歌劇院的管弦樂團擔任過總監，那裡的管弦樂團實質上就是維也納愛樂嗎？」

小澤「百分之百是。不過我不是維也納愛樂的總監。只是歌劇院的總監。因為維也納愛樂並沒有音樂總監。維也納愛樂的團員，首先必須進入歌劇院的樂團。從那裡往上升到維也納愛樂。不能一開始就進入維也納愛樂。」

村上「哦。是這樣啊。我並不知道。」

小澤「先到歌劇院的管弦樂團接受面試，大致上在那裡待個兩、三年，然後才轉到維也納愛樂。雖然也有人一進去同時就進了維也納愛樂的。」

村上「這麼說，和波士頓時代不同，可以不用做管弦樂團的管理和訓練之類的事情

嗎？」

小澤　「是的。當然有面試時，我也會列席，擔任評審，不過我的發言權只是幾個人中的一票而已。和波士頓時代不同，對樂團的人事幾乎可以完全不管。倒是歌手方面。挑選歌劇院常駐歌手的面試時，我也有很大的發言權。」

村上　「樂團是原班人馬。」

小澤　「沒錯。」

村上　「換句話說，在他們看來，管弦樂團只是歌劇這個綜合藝術的一部分而已。」

小澤　「沒錯。那麼歌劇院的總監到底是什麼？其實，應該在那裡待更久，指揮更多歌劇的，但我身體也搞壞了，沒辦法指揮太多。不過，在那裡很快樂喔。一輩子裡能有一段這種經驗，真是太好了。我想這是神賜給我的美好機會。歌劇院裡原來是這個樣子，我完全不知道。光知道這個就非常棒了。真有趣喲。我非常喜歡歌劇，只要我想，任何歌劇他們都會無條件地讓我指揮。」

村上　「我兩年前到維也納去，聽了小澤先生指揮的柴可夫斯基的《尤金·奧涅金》，舞台當然很好，管弦樂團的音樂始終無比精練的聲音令人著迷。從上方往下看時，管弦樂團全體渾然一體，生動地起伏，波動著。在東京所演奏的『東京歌劇之森』的《尤金·奧涅金》也非常愉快，但又是另一種感覺。我在維也納時也去聽了其他幾齣歌劇，真是無上的幸福。」

村上「再回到六〇年代的事，小澤先生在 RCA 這家唱片公司，真的錄了各種各樣的唱片喔。主要的有《展覽會的畫》（一九六七）、柴可夫斯基的第五號交響曲（一九六八）、莫札特的《哈弗納》（一九六九）、巴爾托克的《管弦樂協奏曲》（一九六九）、奧福（Carl Orff）的《布蘭詩歌》（一九六九）、史特拉汶斯基的《火鳥》、《彼得洛希卡》（一九六九）。再加上《命運》、《未完成》固定成對的曲子（一九六八），好像沒什麼脈絡喔。」

小澤「是啊。哈哈哈哈。莫札特的是芝加哥樂團嗎？」

村上「不，這是新愛樂管弦樂團。其他大概都是芝加哥交響樂團。說到新愛樂交響樂團，上次談到過，和彼得・塞爾金合作的貝多芬第六號鋼琴協奏曲，管弦樂團也是新愛樂吧。」

小澤「對了對了，那怪怪的曲子。演奏那種曲子，是空前絕後唯一的一次。」

村上「是從小提琴協奏曲轉換成的。那轉成鋼琴協奏曲，音方面相當勉強噢。」

小澤「相當勉強。不適合鋼琴。不過彼得這個人，那時候是那種男人。總之想做跟父親不一樣的東西。真是到了可憐的地步。所以他無法演奏普通的貝多芬，可是又想演奏貝多芬，於是就選了父親一定不會去演奏的作品。不過父親過世後，才開始做父親做過的事。例如貝多芬的《合唱幻想曲》。」

村上「還有，這個時代小澤先生的演奏中，我個人喜歡的有，奧福的《布蘭詩歌》。」

小澤「那是波士頓（交響樂團）吧。」

村上「是的。」

小澤「那還是在當上波士頓總監之前的事。我啊，在柏林愛樂也演奏過《布蘭詩歌》。在柏林，卡拉揚老師還在的時候，除夕夜，在 Sylvester 的音樂會上演奏的。合唱團是從日本把『晉友會』整團帶去。《布蘭詩歌》在齋藤紀念管弦樂團演奏可能會很合適。也有好的合唱團。」

村上「真想聽看看。」

一個無名青年
為什麼這麼能幹？

村上「這次，能像這樣把小澤先生年輕時候所錄的許多唱片一次集中聽下來，有一件事覺得很不可思議。一九六○年代中期，小澤先生在美國出道，當時才二十幾歲。可是這樣聽唱片，音樂已經很扎實地完成了。一個音樂世界已經產生，那麼活潑地動著。聽起來令人感動。當然從成熟的觀點來看，往後還有成長餘

地，不過那種尺度另當別論，在那個時間點，一個世界儼然已經完成。擁有自己的──或者說，難以替代的──獨自的魅力了。該怎麼說呢，並沒有所謂的試行錯誤。雖然因演奏曲目的不同，當然可能多少有類似的差別，卻沒有試行錯誤。為什麼能辦到這點呢？沒有人脈就忽然去到國外，不擅長的差別，卻沒有試行錯誤。為什麼能辦到這點呢？沒有人脈就忽然去到國外，指揮起紐約愛樂交響樂團、芝加哥交響樂團，展示自己的世界，強烈地吸引外國聽眾。一個無名青年為什麼這麼能幹呢？

小澤 「那是因為，我從少年時候開始，就受到齋藤老師非常嚴密的教導。」

村上 「不過不只那樣吧？齋藤老師的弟子，並沒有全部都像小澤先生這麼有成就。」

小澤 「……這個嘛，自己也不太清楚。」

村上 「我在想，總之小澤先生，非常擅長把全體人員統一整合起來。其中真的經常有一貫的東西存在。沒有類似迷惑的感覺。那是小澤先生個人的資質嗎？」

小澤 「嗯，這個嘛，我只能說一件事，在年輕時候技術就已經很扎實地，深植在我體內了。那是齋藤老師所教給我的技術。大多的指揮家，都在年輕時候吃了很多苦。為了扎扎實實學到那技術。」

村上 「所謂技術，就是指，揮動指揮棒的技術嗎？」

小澤 「沒錯。就是指訓練管弦樂團的技術。正式演出時怎麼揮棒子幾乎都可以。要說都可以雖然過分了，不過並沒有那麼嚴重。反而是，練習的時候，要訓練團

員，該怎麼揮棒子，才最重要。這是我從齋藤老師學到的。這種地方啊，以我的情況，是從一開始就毫不含糊了。當然隨著年齡的增長可能稍微改變了，但我想基本上並沒有變。」

村上「不過對音樂家來說，有很多是不得不從實戰中學到的事，有不累積經驗便無從知道的事吧。小說家當然也有這種情況。小澤先生這方面，從年輕時候就已經學到了嗎？」

小澤「我啊，一開始並沒有為這些事嚐到辛苦。總之幾乎沒有感到不足。我想這可能完全因為老師好。所以，我近身看著雷尼的指揮，或看著卡拉揚老師的指揮，大概都看得懂。啊，他正要把這種事情這樣做。會這樣分析著看。所以我並不會想照那樣模仿。相較之下，沒有確實擁有自己技術的人，就只會模仿別人的型。只會模仿表面的樣子。我的情況並不是這樣。」

村上「揮動指揮棒是不是很難？」

小澤「嗯，要說難，應該很難吧。不過我在十幾歲的末尾已經學會那技術了。在這層意義上，我可能是特殊的。因為畢竟在高中那三年就開始學指揮了。時間很長噢。因為在指揮專業的管弦樂團之前，已經實際上指揮了七年左右管弦樂團了。」

村上「從高中時候就開始學指揮了嗎？」

小澤　「指揮學校的管弦樂團。」

村上　「是桐朋學園的管弦樂團嗎?」

小澤　「是的。我上高中四年、大學三年。因為高中一年級是在成城唸一次,在桐朋唸一次……。當時桐朋的音樂科還沒成立,等了一年才成立。然後大學上了兩年半……。因此在那七年左右之間,一直在指揮那裡的學生管弦樂團。在指揮柏林和紐約之前,已經累積了那樣扎實的經驗。現在想起來,一般指揮者是沒有人有那種經驗的。齋藤老師大概認為那樣做絕對會很好吧。」

村上　「從小就玩樂器的人很多,卻不太有人立志專門學指揮吧?」

小澤　「是啊。我周圍一個那樣的人都沒有。只有我一個。就算語言不太行,在外國能把自己的意思、自己想做的事,確實傳達給對方,還是因為有了那樣的指揮技術喔。因為有齋藤老師教導我的基本技術。」

村上　「不過為了這個,自己要做什麼、要如何做,首先必須先明確下定決心吧?以小說來說,文體固然重要,但在那之前,心裡必須要有『無論如何都想寫這個』的強烈意志。至少以我聽唱片的感覺,小澤先生的音樂從年輕時候開始,個人性的印象就已經明白確立了。焦點經常明確地鎖定在某個地方。不過世間卻有不少音樂家沒有這個,或辦不到這個。日本的音樂家中,雖然不能一概而論,不過就算有很高的技術,技法上沒有破綻,能演奏高於平均水準的音樂,

第三次　156

但我覺得無法把明確的世界觀傳達到這邊的情況似乎還不少。建立起自己獨有的明確的世界，並想把那原原本本照樣傳達給世人，這樣的意識似乎有點薄弱。」

小澤 「這種情況，對音樂來說是最不妙的事。這種事情一旦開始，音樂本身的意義就會喪失。搞不好，就會變成電梯音樂。搭電梯的時候不知道從哪裡傳來的音樂。我覺得那種是最可怕的音樂。」

莫里斯・裴瑞斯和哈洛德・鞏貝格

村上「上次我們談到莫里斯・裴瑞斯先生喔。在伯恩斯坦那裡一起當助理指揮的那個人。」

小澤「是啊，是啊。碰巧我們談到他之後，他就跟我聯絡。莫里斯・裴瑞斯。寄照片到紐約我經紀人那裡給我。從前，我們三個助理指揮在卡內基前面並排拍的照片。還附上慰問卡。我上次，不是取消了紐約的公演嗎？他就是為那個慰問我。那封信才在昨天還是前天，從紐約幫我轉寄過來。完全是偶然喔。」

村上「那真是太好了。上次之後，我上網查了一下裴瑞斯的資料。他是波多黎各裔美國人，現在好像還以指揮活躍中。從一九七四年到一九八○年在堪薩斯市愛樂交響樂團擔任指揮，後來到世界各地的管弦樂團指揮。兒子是相當有名的爵士樂鼓手。保羅・裴瑞斯，屬於 Fusion（融合樂）系統的人。」

小澤先生讀我列印出來的資料。

小澤 「他也去中國指揮。喔，在上海也指揮歌劇。」

村上 「也出書。書名叫《從德弗札克到艾靈頓公爵》。」

小澤 「嗯，他跟艾靈頓公爵私交也不錯。噢，真厲害，這種訊息都可以查到啊。」

村上 「有一個叫維基百科的網站。不過我也不清楚到底有多正確。還有關於哈洛德·葛貝格，我查過，他弟弟也是雙簧管演奏者，以前好像是波士頓交響樂團的首席演奏者喔。」

小澤 「是啊是啊，沒錯。他弟弟叫拉爾夫，一直擔任波士頓的首席。在我最後的期間才退休。哥哥是紐約的首席，弟弟是波士頓的首席。」

村上 「兄弟吹同樣的樂器，而且實力超群、不分伯仲，也真稀奇。」

小澤 「確實稀奇。兩個人都非常出色。弟弟的妻子，是波士頓芭蕾學校的校長。非常有名的人。兄比起來，哥哥哈洛德相當瘋狂。有個非常漂亮的女兒，他想把她跟阿巴多湊在一起，還費了一番苦心。」

村上 「阿巴多是在小澤先生之後，同樣擔任過紐約愛樂交響樂團的助理指揮吧。」

小澤 「他那時候還單身。我也被捲進去，鬧了很多笑話。」

村上 「那位哈洛德·葛貝格聽了小澤先生的演奏，非常喜歡，就提拔您擔任唱片錄音的指揮是嗎？」

小澤 「是啊。他聽了我指揮黛先生的《饗宴》，還有安可曲代替雷尼指揮的《火

村上 「他擔任紐約愛樂交響樂團的首席演奏者相當長的期間。總共做了三十幾年吧。」

小澤 「是啊。不過已經去世很久了。他弟弟拉爾夫不久前也去世了。哈洛德的太太是豎琴演奏者，也會作曲，相當有名。夫妻倆非常喜歡義大利，在卡布里島擁有漂亮的別墅。他們曾經邀請我去。我去指揮法國一個叫什麼的交響樂團時，因為非常空閒，所以他們一說你來呀，我就過去玩。搭火車，到拿波里，從那裡過海到島上。一棟老房子改建的，夫婦倆在那裡度過夏天。他太太叫瑪格莉特。夫婦都喜歡畫畫。（邊讀維基資料的影本）啊……我漸漸想起很多事情了。」

小澤 「資料上寫，他是在卡布里島，心臟病發去世的。」

村上 「是嗎？他比我大二十歲左右。」

間奏曲 3

尤金・奧曼第的指揮棒

小澤　尤金・奧曼第非常親切，他很喜歡我，好幾次邀我去他擔任常任指揮的費城愛樂交響樂團，擔任客座指揮。這對我幫助很大。當時我在多倫多指揮，多倫多的薪水一向很低，但費城管弦樂團很有錢，所以酬勞也優厚。

他很信任我，我在費城指揮時，他讓我自由使用音樂廳裡他的辦公室。

奧曼第先生曾經送過我一次他愛用的指揮棒，那非常好。是他訂做的，真好用。我當時沒什麼錢，所以沒辦法訂做指揮棒。於是，打開他辦公室書桌的抽屜一看，裡面排列著整排同樣的指揮棒。我想稍微少幾支他應該不知道吧，便默默拿了三支出來。

不過，居然被發現了喔（笑）。奧曼第的祕書，一個非常可怕的婦人，可能算過數目吧，後來逼問我：「是你拿的吧？」我道歉說：「是的，對不起。是我拿的。」（笑）。

村上　抽屜裡放了幾支左右呢？

小澤　十支左右吧。

村上　那應該會知道。如果是十支中拿走了三支的話（笑）。不過是好用到讓

人想偷的地步嗎？

小澤　是啊，那真的很好。不是有釣竿嗎？就像把那個縮短了，在那尖端裝上軟木栓似的東西，彈性很好。是特別訂做的。奧曼第先生後來告訴我在什麼地方可以訂到那同樣的東西。

村上　奧曼第先生後來是不是跟大家說了，大笑一番呢？說小澤以前還從我的抽屜裡偷了三支指揮棒噢（笑）。

162

古斯塔夫・馬勒的音樂

這段對話是二〇一一年二月二十二日,在東京都村上的工作室進行的。以日後追加的採訪,做細部補充。關於古斯塔夫・馬勒有很多該談的事情。在交談中可以深深感覺到,馬勒的音樂對小澤先生來說,是非常重要的演奏曲目。以我自己來說,雖然長久以來對馬勒可以說不太會欣賞,不過從人生的某個時期開始,卻開始被那音樂的特色所吸引。他說他從來沒聽過的馬勒音樂,光讀樂譜就深受感動,我聽了大為吃驚。這種事情有可能嗎?

身為先驅的齋藤紀念樂團

村上「有一件事，上次我本來想請教您，結果忘了。齋藤紀念管弦樂團並不是一個常設的樂團，而是一年只集合一次，每次成員也稍微有點不同，這樣還能保持音質的一貫不變嗎？」

小澤「可以呀。光是以我指揮的時候來說，我覺得還能保持相當的一貫性。總之是把弦一口氣拉到前面去，能巧妙運用這個的樂團。曲目方面，也配合這種地方來選。以馬勒來說，是第一號和第九號⋯⋯，還有第二號也是。」

村上「沒有定期練習，以每種樂器的音本身來說也不太會改變嗎？」

小澤「如果說改變，嗯，改變最大的是雙簧管吧。原來一直是宮本（文昭）在吹，不過他幾年前退休了。他指導新來的人，然後自己辭掉。那接任的人卻很難穩定下來。不過，後來找到一個非常好的法國演奏者，那個人加入以後，上次演奏白遼士的《幻想》，託他的福，總算大致漸漸恢復以前的聲音了。」

村上「同樣的樂團，如果是小澤先生以外的人指揮的話，聲音也會改變不少嗎？」

小澤「好像會變。大家都這麼說。說變很多。不過總之這齋藤紀念樂團，是以弦樂為傳統扎實地建立起來的。建立這基礎的，是以前齋藤老師的弟子們。雖然全

村上「世界也有幾個和齋藤紀念成立方式相同的樂團，但最不同的就在這裡。弦樂部門總之是非常嚴謹地訓練的。」

村上「不過這種不定期的、季節性弦樂團，是齋藤紀念樂團創始的吧？」

小澤「嗯，是啊。當時看看全世界，我覺得並沒有像這種形式的弦樂團。馬勒室內樂團、琉森音樂節管弦樂團、柏林德意志室內愛樂管弦樂團，都比齋藤紀念晚成立。不過在齋藤成立當時，也受到過各種批評。說那種東西只不過是烏合之眾而已，不可能弄出什麼優質音樂的。但是當然也有正面的意見。」

村上「剛開始本來預備只限一次的聚會是嗎？」

小澤「是啊。八四年為了紀念齋藤老師去世十周年，弟子聚起來成立管弦樂團來演奏。在東京的文化會館，和大阪剛落成的音樂廳舉行。結果，大家覺得效果很好，這樣的話可以繼續下去，就這樣決定了。大家覺得，這樣的話可以成為通行世界的管弦樂團。」

村上「當初並沒有想到，後來會成為每年組織起來、到海外旅行演奏的情況？」

小澤「真的像你說的，完全沒想到這種事。」

村上「不過這種體系終於在全世界，成為一種音樂潮流。真的應該稱為先驅啊。」

伯恩斯坦指揮馬勒曲子那段時期

村上「對了，小澤先生在接受齋藤老師指導的時候，完全沒有練過馬勒的音樂嗎？」

小澤「完全沒有。」

村上「那畢竟還是時代性的東西嗎？」

小澤「這個嘛，因為在六〇年代前半伯恩斯坦熱心地採取那曲目之前，只有非常少數的人才會演奏馬勒的曲子。當然布魯諾・華爾特指揮過，不過除了他之外，幾乎沒有指揮家積極選擇馬勒的曲子演奏的。」

村上「我開始聽古典音樂是從六〇年代中期開始，當時馬勒的交響曲，完全不熱門。曲目上所列出來的，大概只有華爾特所指揮過的《巨人》、《復活》、《大地之歌》，一般人並沒有聽過。我想音樂會也幾乎沒有選過這曲目。跟現在的年輕人談到這件事，大家都很驚訝。」

小澤「是啊是啊。當時一點都不熱門。卡拉揚老師從那時候開始選擇演奏《大地之歌》，也用那曲子教我們，當時別的交響樂團都沒有演奏。」

村上「貝姆也沒有演奏馬勒的交響樂吧？」

小澤「沒有，沒有。」

村上 「福特萬格勒也沒有。」

小澤 「沒有。到布魯克納為止還有演奏……。不過我也沒聽過布魯諾・華爾特所指揮的馬勒。」

村上 「上次我聽了荷蘭指揮家威廉・孟根堡（Willem Mengelberg）三九年指揮荷蘭大會堂交響樂團所演奏的馬勒……。」

小澤 「哦，有這個啊。」

村上 「是第四號，不過現在聽起來果然可以說古色蒼然……。我也聽過布魯諾・華爾特亡命前夕，一九三八年在維也納所指揮的第九號。不過華爾特和孟根堡，聲音給我的印象總之都很古老。不只是說錄音古老，連音色本身也是。他們都是馬勒的直接弟子，而且可能也是歷史上了不起的演奏，不過現在聽起來則有點辛苦。然後時代往前推進，華爾特用立體音響設備重新錄馬勒的唱片，奠定了馬勒復興的基礎，然後才有伯恩斯坦所帶起的馬勒熱潮的再現吧。」

小澤 「是啊，他和紐約愛樂交響樂團一起錄製馬勒的全集唱片時，我正好在當他的助理。」

村上 「當時在美國，一般樂迷可能也還不太有聽馬勒的習慣吧？」

小澤 「幾乎沒有。那種時候他就已經很執著、很執著地演奏馬勒的曲子了。在音樂會上周期循環般演奏，同時也錄成唱片。周期循環，雖然可能沒有全部曲子，

村上「離開紐約愛樂之後嗎？」

小澤「是的。不過在那之前他也去過維也納，跟維也納愛樂一起演奏過。那是在他休長假的時候。」

村上「這麼說來，上次伯恩斯坦休長假的時候，小澤先生說您正在看家，那是指幫他的房子看家嗎？」

小澤「不是，我是說幫他的交響樂團看家。」

村上「幫交響樂團看家是怎麼回事？」

小澤「也要指揮，不過並沒有指揮很多，大體上是照顧樂團。邀請很多客座指揮來。例如克利普斯（Josef Krips）、史坦貝格，還有那個叫什麼來的，那個年輕英俊的美國人……很早就過世的那個……」

村上「年輕英俊的美國指揮家嗎？」

小澤「嗯，叫做……Thomas 什麼的。」

村上「席伯斯（Thomas Schippers）。」

小澤「對，湯姆斯・席伯斯，人非常好。他跟雷尼是好朋友，跟佛羅里達的漂亮小姐結婚，以他為主辦過義大利音樂節，可惜他早逝了。我想才四十幾吧。克利

普斯、史坦貝格、席伯斯……然後還有一個指揮家。是誰呢？總之他們四個人來擔任客座指揮。而我，則負責整合的任務。例如史坦貝格指揮貝多芬的九號時，我就去幫忙看合唱部的預演。我在一年之間會安排做兩次左右的定期指揮，他們則每人各做六星期，所以我是做助理兼墊檔指揮的角色。那樣學到非常多東西。我跟席伯斯也成為好朋友。史坦貝格經常請我吃飯。我想克利普斯也因為那個時期的關係，後來推薦我到舊金山交響樂團當指揮。你看，我後來不是到多倫多去了嗎？克利普斯在舊金山當了五年左右的音樂總監，辭職時就指名我當他的後繼者。於是我辭掉多倫多交響樂團的音樂總監，轉到舊金山去。」

村上 「雷尼休了一年的長假嗎？」

小澤 「是的，請了一年假。」

村上 「在那期間，小澤先生等於是做交響樂團的總管。」

小澤 「是的。做像代理音樂總監般的事情。只有人事方面不碰。因為那個很麻煩。也不作新人的甄試。純粹只做一些雜事。那樣已經夠累了，真的。」

村上 「那是在去多倫多之前囉？」

小澤 「對，我想是在去多倫多的一年前。好像做完那個工作之後就去多倫多吧。」

村上 「在那之間伯恩斯坦去維也納了？」

小澤「嗯，幾乎都在那邊，他說要暫停指揮想專心作曲，於是請了一年假。可是，居然到維也納去指揮起來，我記得大家都很不以為然。說是要作曲而讓他休假的，紐約這邊的人都嘀嘀咕咕抱怨。維也納那邊忽然來邀請，他立刻就去了。大概是那時候吧，我記得他好像也指揮貝多芬的《費戴里奧》。在一個叫維也納劇院（Theater an der Wien）的古老劇院。《費戴里奧》在那個劇院首次公演。那時候我忘了為什麼，不過我也因工作去到維也納，於是就去聽了。而且就坐在卡爾·貝姆的鄰座聽。」

村上「不得了。」

小澤「好像是他送我票。我記得是貝姆把他太太的票讓給我。那時候我沒錢，到維也納去指揮，酬勞也非常低，因為從美國去，還要負擔旅費，所以他送我票吧。然後，《費戴里奧》演奏結束後，我跟貝姆一起到伯恩斯坦的後台休息室去。心想，他們兩人不知道會談些什麼，正興致勃勃地聽著，結果居然完全沒談到《費戴里奧》。但，貝姆不是《費戴里奧》的大師嗎？」

村上「是啊。」

小澤「貝姆來日本在日生劇場指揮《費戴里奧》時，由我擔任助理。所以我想他們一定會熱烈討論《費戴里奧》吧，結果完全沒出現那話題（笑）。我記不太清楚了，不過大概只談到食物，或這劇場的各種事情，之類不關痛癢的小事

村上「可能彼此都刻意不想談音樂的事。」

小澤「不曉得怎麼樣。現在想起來都覺得不可思議。」

村上「那麼，伯恩斯坦在維也納也指揮馬勒嗎？」

小澤「我想有。這麼說來，不是那一次，不過他在維也納錄馬勒第二號時，我也在場。當時我在維也納愛樂定期指揮，伯恩斯坦也同時，用維也納愛樂錄唱片。是爲哥倫比亞公司錄的唱片。因爲擔任哥倫比亞製作人的，是我最好的朋友，John McClure 也從美國來。也就是說維也納愛樂一方面跟我一起定期演出，同時也利用空檔時間請客座指揮進來，做唱片錄音和電視錄影。」

村上「那是什麼時候的事？」

小澤「大概是七〇年代初期吧，因爲正好是征良（長女）出生的時候。雷尼住在維也納薩赫酒店（Hotel Sacher），我們住在帝國酒店（Hotel Imperial Vienna），因爲以維也納愛樂訂房可以享有優惠，所以我每次都住在帝國酒店。於是雷尼到我們這裡來。說讓我看看嬰兒吧。於是進到我們的房間，一抱起征良，就往空中拋。還自鳴得意。說他這一招連跟嬰兒都能溝通。結果貝拉（小澤夫人）非常生氣（笑），說這麼辛苦生下來的嬰兒，怎麼可以這樣……」

村上「不過結果，長得這麼健康嘛（笑）。我並沒看過他和那維也納愛樂所錄的映

173　古斯塔夫・馬勒的音樂

像。同一個時期他留下了第二號《復活》的映像，但樂團是倫敦交響樂團，錄影地點則是在英國。我記得製作人好像也是 John McClure。在一個大教堂裡，讓聽眾進到裡面，現場錄的。不過 CBS 並沒有出唱片喔。」

小澤「那麼，那時候在維也納攝影的，可能是為了在電視上播出的。不是正式錄唱片。不過總之那時候，伯恩斯坦在維也納愛樂演奏了馬勒第二。這不會錯。雷尼的太太費麗西亞也來了。非常漂亮，是智利人，皮膚雪白。她本來是個超級美女演員。跟貝拉也成為非常好的朋友喔。那時候我們也很窮，所以她經常送衣服給貝拉。她說貝拉可能喜歡穿漂亮的衣服。不知道為什麼，她們體型也一樣喔。」

村上「演奏方面怎麼樣？」

小澤「我覺得非常好。他那時候也變得非常緊張，如果是平常，我們會在前一天晚上一起用餐，輕鬆地喝一些酒，但很稀奇那時候卻沒有。不過結束後還是會慢慢的一起用餐。」

村上「六○年代伯恩斯坦熱心地演奏馬勒的曲子那時候，一般聽眾的反應怎麼樣？」

小澤「以在維也納聽到的馬勒第二來說，聽眾的反應真的非常熱烈。在那之後我在檀格塢同樣演奏第二號，那時候聽眾的反應也非常好。那時我想……『演奏馬勒

的曲子能有這樣的回響真不簡單。」在檀格塢演奏馬勒的第二號，那應該是第一次吧。

小澤 「我啊，不太記得了。（想了一下）嗯，感覺報上的評論好像正反兩面都有。對伯恩斯坦來說有點可憐，因為負責《紐約時報》音樂評論的評論家名叫荀伯格，簡直就像是伯恩斯坦的天敵。」

村上 「哈洛德・荀伯格（Harold Schonberg）很有名喔。我讀過他寫的書。」

小澤 「這說起來也很奇怪，一九六〇年，我還是學生的時候，在檀格塢的學生音樂會上，指揮德布西的《海》。三個人分著指揮，我指揮最後的結尾。也可能是柴可夫斯基的第四號交響曲。也分四個人做，我也指揮最後一段。結果荀伯格在第二天的《紐約時報》上幫我寫出來。他本來是為了聽波士頓交響樂團的音樂會而來的，但也寫了有關學生的音樂會。寫出我的名字，還寫說：『大家應該記住這個指揮者的名字。』」

村上 「好厲害啊。」

小澤 「我因此嚇了一跳，後來更不得了，他還特地打電話到學生交響樂團最高領導人那裡去，還直接來見我，對我說如果你來到紐約，一定要來找我。還說，他這個人通常是不會說這種話的。過不久，我有事到紐約去。那是我有生以來第

村上「一次到紐約去，就順便到《紐約時報》去拜訪他。結果他還特地帶我參觀公司內部。說這裡是印刷廠，這裡是音樂部，這裡是文化部，總之花了兩三個小時為我導覽，還請我喝茶。」

小澤「不得了，他一定非常喜歡你。」

村上「不得了吧。不過，這對雷尼來說卻很不是滋味，後來我當上雷尼的助理之後，因為那件事而被他相當冷落。他想經常嚴厲批判自己的人，居然對助理征爾卻寫出非常好的評語。荀伯格始終在批評伯恩斯坦。評得實在太嚴厲了，連我讀了都覺得太過分。只有對我，該怎麼說才好呢？他對我卻懷著善意。可能因為我像是他自己所發掘的一顆新星吧。」

小澤「無論音樂評論或戲劇評論，《紐約時報》都非常有影響力噢。」

村上「是啊。不知道現在變怎麼樣了，當時影響力非常大。」

村上「伯恩斯坦被紐約的媒體攻擊得體無完膚，然而到維也納去，卻受到聽眾和媒體的盛大歡迎，讓他受寵若驚。高興之餘，同時也覺得：『那麼，紐約的評語到底是怎麼回事？』於是往後的歲月他就把活動據點轉移到歐洲去了。這件事我是在他的傳記上讀到的。」

小澤「這方面的事，我也不太清楚。因為我的英語畢竟不行，所以不知道詳情是怎麼回事，不過一般人非常喜歡他，音樂會的門票也經常賣光，哥倫比亞一張又

村上「紐約愛樂交響樂團之後，他沒有再擔任任何管弦樂團的音樂總監嗎？」

一張地出他的唱片，那部電影《西城故事》也大受歡迎，當時我眼裡只看到那些華麗的一面。不管怎麼樣，往後的他和維也納愛樂保持非常好的關係。」

小澤「沒有。」

村上「一定是受夠了吧？」

小澤「哈哈哈，不知道。」

村上「不過伯恩斯坦可能個性上不適合當經理人，他好像不喜歡對人高姿態地發號施令喔。」

小澤「嗯。他不擅長對人當面清楚指示什麼、要求人注意什麼。他向來不會這樣做。反過來會徵詢人家的意見。我當助理的時候，音樂會結束後他也會問我。嗯，征爾，剛才布拉姆斯第二號的節奏，你覺得那樣好嗎？我還想……『喂喂，這種事怎麼來問我呢？』硬著頭皮回答他。所以每次演奏的時候我都不得不很用心地聽。如果在後面隨便摸魚，事後被問到意見，答不上來就非常傷腦筋了（笑）。」

村上「他會坦然聽進別人的意見嗎？」

小澤「嗯，他有這種雅量。就算像我這種剛出道的年輕人，只要彼此都從事音樂，他都會平等對待，他有這種想法。」

村上「無論如何，對伯恩斯坦的馬勒演奏，當時紐約的風評是褒貶並存囉？」

小澤「在我的記憶中是這樣。不過，交響樂團是拚了命演奏的。因為畢竟馬勒很難演奏，大家都很用功地演練之後才演奏。當時，馬勒的交響曲一年演奏三首左右。我親眼看著團員拚命溫習勤練。先在音樂會上演奏，事後立刻又到曼哈頓中心去錄唱片。」

村上「那麼每年是以兩三張的速度在出馬勒交響曲的唱片嗎？」

小澤「大致上是以這個步調。」

連有那種音樂都不知道

村上「小澤先生那時候，已經聽過馬勒的音樂了嗎？」

小澤「不，我從來沒聽過。在檀格塢當學生的時候，我的室友叫荷西・塞爾比耶，塞爾比耶是非常優秀的學生。雖然學指揮，但他學過馬勒的第一號和第五號。我們現在還常常見面。他會到後台來看我。在倫敦見過，在柏林也見過。那時他讓我看他的樂譜，於是我才有生以來第一次看到所謂馬勒的東西。後來我也訂購了那兩首的總譜，用功練過。樂團因為是學生管弦樂團，所以還沒辦法演奏那種曲子。不過我還是拚命努力讀總譜。」

村上　「也沒聽唱片之類的。只讀過總譜而已。」

小澤　「沒聽過唱片。我當時既沒錢買唱片，也沒有可以放唱片的唱機。」

村上　「第一次看到總譜，感覺怎麼樣？」

小澤　「那真是，受到非常大的衝擊。自己連有那種音樂都不知道，首先深受打擊。一想到當我們正在檀格塢演練著柴可夫斯基、德布西之類的音樂時，有的傢伙竟然在猛學著馬勒，我臉都綠了，不得不急忙訂購總譜來看。所以後來，我也拚死拚活地猛讀了第一號、二號、五號前後的總譜。」

村上　「研讀總譜很有趣嗎？」

小澤　「當然有趣。因為第一次看到。哦，居然有這種總譜啊。」

村上　「跟以前演練過的音樂簡直是完全不同的世界？」

小澤　「感到最驚訝的是，竟然有人把管弦樂這東西巧妙運用到這個地步。因為馬勒這個人，擅長把那用法推到極致。所以以管弦樂團來看，沒有比這更具挑戰性的曲子了。」

村上　「那麼，第一次聽到管弦樂團實際演奏出馬勒的聲音，是在伯恩斯坦的時候嗎？」

小澤　「是的。我在當他的助理時，第一次在紐約聽到馬勒的曲子。」

村上　「實際聽到聲音時感覺怎麼樣？」

小澤　「簡直大受衝擊。同時深深感到能夠一起置身在伯恩斯坦名副其實『正在開拓』這種音樂的現場，真是太幸福了。所以我去多倫多時，立刻就指揮了馬勒。好了，這次自己可以指揮了。我在舊金山交響樂團也幾乎指揮過全部馬勒的交響曲。」

村上　「小澤先生演奏時，一般聽眾的反應怎麼樣？」

小澤　「我想很好吧。那時候，雖然馬勒還稱不上流行，不過在來聽交響樂的聽眾之間，已經開始相當引人注目了。」

村上　「不過其實馬勒的交響曲，不只是對演奏的人，就是對聽眾來說都是很難理解的音樂吧。」

小澤　「嗯，不過我想那時候馬勒的音樂某種程度已經變得相當熱門，開始流行起來了。這點伯恩斯坦的努力也有很大的關係。他相當盡力地讓世人的耳朵轉向馬勒。」

村上　「不過馬勒的音樂有很長一段時間並沒有廣為流傳吧。那又是為什麼？」

小澤　（歪頭思考）「嗯，為什麼呢？」

村上　「從華格納、布拉姆斯、到理查‧史特勞斯，形式上好像德國浪漫派的系譜已經結束，後來經過荀貝格的十二音音樂，再一口氣往史特拉汶斯基、巴爾托克、普羅科菲夫、蕭士塔高維契，等人的地方走……長久之間，這是音樂史大

小澤「沒錯，正如你說的。」

村上「而馬勒的情況，在他過世後經過了半世紀，才發生奇蹟式的復活。這到底有什麼原因？」

小澤「我想，管弦樂團實際試著演奏看看，自己開始覺得滿有趣嘛。他們先開始覺得有趣，然後接著競相演奏馬勒。在美國，在伯恩斯坦之後，每個地方的交響樂團也都主動選馬勒的曲子來演奏。尤其在美國，還出現了如果不能演奏馬勒的話就稱不上交響樂團似的風潮。不只美國，連維也納也因為是本家，所以更拚命開始選來演奏了吧。」

村上「不過說到維也納，雖然是本家過去卻一直沒有演奏馬勒吧。」

小澤「沒有。」

村上「也就是說貝姆和卡拉揚等人沒有選擇馬勒的曲子，影響很大嗎？」

小澤「大概是。尤其是貝姆先生完全沒有演奏。」

村上「他們兩位都經常選擇布魯克納、理查·史特勞斯，卻沒有選馬勒。馬勒很長一段時期都擔任過維也納愛樂的音樂總監。然而維也納愛樂卻長久冷落了馬勒的音樂，我有這樣的印象。」

小澤「不過，那個歸那個，現在的維也納愛樂演奏馬勒實在太棒了。真的是，無懈

村上「上次我們聊到，柏林愛樂演奏馬勒的時候，您還說卡拉揚老師自己不指揮，卻經常讓小澤先生您來指揮喔。」

小澤「對。我在柏林時他讓我指揮馬勒第八號。那對柏林愛樂好像是第一次演奏。卡拉揚老師說，征爾，你來指揮，於是我就上了。不過，那通常是音樂總監自己指揮的曲子。」

村上「當然。因為那是一件大事，也可以說是大曲子啊。」

小澤「但不知道幸運怎麼會落到我頭上來，因此我記得自己拚命去做好。不僅各種獨奏陣容非常堅強，合唱方面，也不只柏林合唱團，還特地請來漢堡電台合唱團、科隆電台合唱團等一流專業合唱團，相當大規模地演出。一定是什麼特別活動吧。」

村上「因為不是經常可以演奏的曲子吧。」

小澤「我在檀格塢指揮這曲子，然後在巴黎也指揮過。和法國國家交響樂團（Orchestre National de France），在叫做聖但尼的地方。」

馬勒曲演奏的歷史變遷

村上 「從六〇年代到現在的期間，馬勒曲子的演奏風格也改變了很多吧？」

小澤 「或者可以說，出現了各種演奏風格。不過我最喜歡雷尼所指揮的馬勒。」

村上 「說到伯恩斯坦和紐約愛樂的馬勒，在唱片上現在聽起來都還很新鮮。我到現在也還經常在聽。」

小澤 「還有，卡拉揚老師的第九號很精采。雖然是相當晚年之後才指揮的，不過非常傑出喔。尤其是 finale（最終樂章）特別好。我當時還想，這曲子和卡拉揚老師好搭配喲。」

村上 「那曲子，如果管弦樂的聲音不精緻的話，就毫無辦法了。」

小澤 「尤其是最終樂章。那和布魯克納第九號的最終樂章，真的都很難。那靜靜地消失而去般的終結地方。」

村上 「那曲子如果不花長時間精心練習的話，是無法完全掬取那內容的。就以上次所談到的類似的事來說。」

小澤 「沒錯沒錯。如果不是很有耐心的管弦樂團的話是辦不到的。不過關於布魯克納也可以同樣這樣說。」

村上「小澤先生在波士頓最後演奏的馬勒的第九號，也美得令人驚嘆。錄成DVD的那首。」

小澤「那首因為特別放進了感情。畢竟，說到馬勒，雖然看起來像寫得非常複雜，而確實對管弦樂團來說樂譜也寫得相當複雜，不過馬勒的音樂以本質來說——這種說法恐怕容易引起誤會——我最近開始這樣想，只要能把感情放進去，其實是相當單純的東西。說單純，或說有像民歌般的音樂性，大家都可以哼得出的音樂性，這種地方如果能以更優越的技術和音色，放進感情來演奏的話，一定能順利演出。」

村上「嗯，不過，這說來固然容易，實際上或許非常困難吧？」

小澤「嗯。當然很難……不過，我想說的是，馬勒的音樂猛一看好像很難，而事實上也很難，但是如果確實去讀裡面內容的話，只要一旦放了感情進去，就會覺得並沒有那麼混亂糾結，並不是無法搞懂的音樂。只是有幾層重疊起來，各種要素同時出現，所以結果聽起來很複雜而已。」

村上「完全無關的主題，有時是方向正相反的主題，同時進行地出現。幾乎對等地。」

小澤「那在非常接近的地方進行著。所以聽起來好像很複雜。研究起來有時頭腦也會搞糊塗。」

村上「聽的人這邊，一邊聽一邊想搞清楚曲子的整體結構，卻發現相當困難。可以說是分裂性的。」

小澤「說得也是。聽他之後的奧立佛‧梅湘的曲子，這方面的傾向也相同。放進三種單純的旋律，完全無關地，同時進行。如果只拿出一部分的話，那本身其實很單純。只要放進感情，很簡單就會。也就是說，演奏某部分的人只專門演奏那部分，只要拚命演奏就行了。演奏別的部分的人，跟那邊無關，只拚命演奏自己的部分。然後把這同時混合起來，結果就出現那樣的聲音。說穿了就是這麼回事。」

村上「原來如此。我前一陣子，才聽了好久沒聽的布魯諾‧華爾特所指揮的立體聲唱片的馬勒第一號交響曲《巨人》，在那演奏中，我覺得幾乎聽不出現在小澤先生所說的那種馬勒音樂的掌握方式，或區分方式之類的東西。反倒怎麼說呢？感覺把馬勒交響曲整體收在一個概略的、堅固的框框裡的類似意志反而更強。例如想接近貝多芬交響樂的結構。這麼一來，就變成和現在一般所演奏的，所謂馬勒的音有點不同類的音了。例如聽《巨人》的第一樂章時，會忽然覺得像在聽貝多芬的《田園》。會出現那樣的音。不過例如聽小澤先生的《巨人》，卻絕對不會有這種感覺。首先音就不同。結果，華爾特的情況，無論如何似乎已經根本烙印上傳統德國音樂的形式，也就是奏鳴曲了。」

小澤 「是啊。這種演奏方式，確實可能有點不適合馬勒的音樂。」

村上 「當然以音樂來說是非常優越的。品質很高，聽了會感動。華爾特所想像的馬勒的世界，確實成立在那裡。只是和我們現在從馬勒的音樂所追求的東西，或所掌握的馬勒式的東西，音本身可能有一點不同。」

小澤 「在你現在所說的那種意義上，我覺得雷尼的功勞非常大。因為他自己也是作曲家，所以能夠對演奏者提出『這個部分只要這樣演奏。不用去想其他的地方』的指示。也就是 You do yourself 的說法。總之只要專心顧好自己的部分。這樣演奏的結果，聽的人這邊就會認同『有道理』。管弦樂自然形成流暢的節奏。這種要素從第一號開始就已經有了。不過到了第二號時，這種特色就更增加了。」

村上 「不過我從唱片上所聽到的六○年代馬勒曲子的演奏時，覺得現在小澤先生所提到的『只要專心投入細部，整體就能浮現』的演奏方式似乎還沒形成。倒是情緒上，以世紀末維也納流的音樂往前進、混亂就以混亂的模樣來接受吧，這樣的傾向似乎還很強。現在您所提到的情況，是否是比較最近才出現的潮流？」

小澤 「啊，這個嘛，有可能。不過馬勒在樂譜上是明白地這樣寫著喔。也就是說，A 和 B 兩個主題同時演奏的時候，以前確實有這邊為主那邊為副的區別。但馬

勒的情況則完全同格進行。所以在這裡演奏A的音樂的人就必須全心全力地去演奏那A，而演奏B的音樂的人則必須全心全力地去演奏那B。把感情放進去，把音色放進去，全部確實地演奏。而讓這些同時進行地整合起來則是指揮的任務。這種事對馬勒的音樂來說，開始成為必要了。實際上，樂譜就是這樣寫的。」

村上「以第一號《巨人》來說，小澤先生錄音的唱片到目前為止共出了三張吧。七七年在波士頓、然後八七年在波士頓，另外一次是二〇〇〇年在齋藤紀念。不過三次比較著聽起來完全不同，或者說個別印象相當不一樣。」

小澤「哦，是嗎？」

村上「真的，不同到令人吃驚的地步。」

小澤「嗯。」

村上「非常簡單地說，第一次波士頓的演奏，整體上感覺非常清新。可以說是青年的音樂，或非常坦率直接感動人心的音樂。第二次的波士頓則變成相當濃密的演奏。這種品質，說起來非常精采，如果不是波士頓交響樂團可能就無法辦到的地步。不過到了最新的齋藤紀念時，則是能聽出更細部的演奏了，這是我的感覺。可以說內部的聲音也清晰地浮現出來。這種差別，分別比較著聽起來，非常有趣。」

小澤「能拉開這麼長的期間，我自己也會改變。我自己倒沒有這樣比較著聽過，所以不太清楚，但經你這麼一說，或許真的有這樣的地方。」

村上「我聽最近阿巴多指揮的馬勒，確實感覺得到有和小澤先生剛才所說的那種馬勒曲的掌握方式同質的東西。有一種把總譜讀得非常細緻的印象。只要把總譜本身研究得更透徹，馬勒自然會站起來，好像會產生這種確信。古斯塔夫・杜達美（Gustavo Dudamel）所指揮的演奏也令人有這種感覺。當然感情移入也很重要，不過那畢竟像是結果才出來的東西。」

小澤「啊，或許是。」

村上「不過六〇年代的馬勒演奏，例如聽了庫貝利克（Rafael Kubelik）所指揮的演奏時，可以說是折衷式的吧，感覺還留有幾分浪漫派土壤的痕跡。」

小澤「沒錯。演奏者這邊可能也還有這種心情。不過現在的演奏者，已經變了。我這樣覺得。心態上，確實已經變了。自己對自己在全體中所扮演的角色的認識之類的已經變了。還有錄音技術也變了。以前，錄整體聲音的傾向比較強。餘韻之類的很重要，與其重視細部，不如要求掌握整體。六〇年代、七〇年代很多這樣的錄音。」

村上「數位化之後，這種傾向漸漸改變了。說到馬勒，如果不能清楚地聽出每一種樂器的音，聽起來就無趣了。」

小澤「你說得一點也沒錯。可能確實有這種情況。數位化之後，細部可以聽得更清晰，因此演奏可能也逐漸一點一點開始改變。從前，殘響有幾秒，大家覺得這種事非常重要，但現在誰也不提那個了。細部地方如果不能清楚地聽出來，大家都無法接受。」

村上「伯恩斯坦六〇年代的演奏，錄音技術可能關係也很大，現在聽起來細部就聽不太出來。還是以整體聲音鳴響的印象比較強。所以聽唱片時，與其講究細部，不如傾向於強調感情因素。」

小澤「因為錄音場所曼哈頓中心就是這樣的地方。最近，大多在音樂廳錄音。在舞台上。於是從唱片中也可以聽到和音樂會相同的音響了。」

在維也納如何瘋狂

村上「演奏馬勒音樂的人，或聽的人可能也一樣，不少人深入思考馬勒這個人的生涯、世界觀、時代背景、世紀末式的省察，之類的事情。這方面小澤先生覺得怎麼樣？」

小澤「這方面的事情，我可能並沒有想得很深。雖然我經常讀他的樂譜。只是，我從大約三十年前開始就在維也納工作了，在維也納交了朋友，而且也會上美術

館。在那裡看到克林姆（Gustav Klimt）、席勒（Egon Schiele）的畫，當時受到相當大的衝擊。從此以後，我就經常去美術館。看到那樣的作品時，覺得好像很能了解。也就是說，馬勒的音樂，是從德國傳統音樂崩潰而來的喔。這種崩潰方式我以實際感受充分理解。也就是說，那崩潰方式並不是半生不熟的。」

小澤「雖然克林姆的作品也美麗而精緻，但看著的時候，好像會有一種狂熱不是嗎？」

村上「我上次去維也納時，在美術館看了克林姆的展，在維也納看確實有那種真實感喔。」

村上「嗯，確實不尋常。」

小澤「狂熱是很重要的，或者說沒有倫理性，有凌駕道德之類事情之上的部分。實際上當時道德已經相當淪落，而且疾病也相當流行。」

村上「很多梅毒之類的。這種類似身心的崩潰方式，似乎以一個時代的空氣，籠罩著維也納。我上次去維也納時，因為有空，於是租了一輛車，開到捷克南方繞了四、五天。去到馬勒出生的故鄉叫做克里希特（Kalischt）的小村子。並沒有特地要去，只是偶然經過。結果，這地方現在也還非常鄉下。一望無際都是田園地區。其實離維也納並不太遠，但風土差異這麼大令我有點吃驚。哦，原

來馬勒是從這種地方到維也納去的，我想其中價值觀的轉變之類的一定很大吧。當時的維也納，說起來不僅是奧匈帝國的首都，而且就像是全歐洲文化的華麗中心般的地方，極盡爛熟的地步。也就是說，從維也納人看來，馬勒簡直是個鄉下土包子。」

小澤 「哦，原來如此。」

村上 「而且又是猶太人。不過試想起來，維也納這個都市，就是從吸收這種周邊文化，結果才得到活力的。這在讀魯賓斯坦和塞爾金的傳記時也可以知道。這樣想時，我覺得馬勒的音樂中忽然出現民謠式的東西、或猶太人的音樂，好像也可以理解了。在嚴肅的音樂、耽美的旋律中，這種東西像闖入者般混進來。這種紛雜性，說起來也成為馬勒音樂的魅力之一喔。如果馬勒是生長在維也納的話，或許就不會創作出那種音樂了。」

小澤 「嗯。」

村上 「在那個時代成就巨大的創作者，無論是卡夫卡、馬勒，或普魯斯特，都是猶太人。他們所做的，是從周邊動搖既成的文化結構。在這層意義上，馬勒是鄉下出身的猶太人或許意義重大。我在波西米亞地區旅行時，真的有這樣的感觸。」

第三號和第七號似乎有點「可疑」

村上「說到六〇年代伯恩斯坦所指揮演奏的馬勒曲，以他的情況，感情投入似乎成為相當大的要素。可以說是對馬勒所做的自我投影，他投注了相當多的熱情喔。」

小澤「投入很多熱情。確實是這樣沒錯。」

村上「他對馬勒的音樂，好像同情、投入、共鳴非常強烈。首先就強烈意識到馬勒是猶太人這回事。」

小澤「我想這種意識確實很強。」

村上「不過最近馬勒曲的演奏中我覺得像這種民族性東西的傾向似乎比較減少了。例如小澤先生，和阿巴多所演奏的這種色彩就比較稀薄吧。」

小澤「是啊，我在這方面並沒有特別意識到。不過雷尼這種感覺卻非常強，他有這種意識。」

村上「並不只有馬勒的音樂中才含有很多猶太要素吧？」

小澤「我想不只這樣。這所謂血脈的聯繫，雷尼的情況應該非常強烈。小提琴家以撒·史坦（Isaac Stern）也是這種民族意識很強烈的人。當然伊札克·帕爾曼

（Itzhak Perlman）也很強烈。現在已經圓融多了，年輕時候很強烈。丹尼爾・巴倫波因也很強烈，他們都是我很親的朋友。」

村上 「猶太裔的音樂家非常多喔。尤其在美國。」

小澤 「我跟他們來往都很親密，不過根本上，他們怎麼感覺、心裡在想什麼，我還是有無法理解的地方。不過他們對像我這種父親是佛教徒、母親是基督徒，自己則不太有宗教信仰的人，或許也覺得不太能了解吧。」

村上 「不過並沒有像基督教徒和猶太教徒之間，那種文化上的摩擦吧？」

小澤 「那倒沒有。」

村上 「伯恩斯坦對馬勒、或馬勒的音樂，擁有強烈的民族認同意識，是嗎？還有當然，伯恩斯坦既是指揮家又是作曲家，這可能也使得他和馬勒之間更有共通性。」

小澤 「不過，現在試想起來，在最有趣的時代，我居然身在紐約啊。伯恩斯坦充滿熱情開始指揮馬勒的時代，我能在他身邊當助理。總之雷尼對馬勒投入的模樣，我在身邊看著都覺得有點異樣的地步。我好像說過很多次了，那時候我如果能聽懂更多英語就好了，真遺憾。因為，他在我們一面練習的時候說了很多事情。可惜我不太懂他在說什麼。」

村上 「不過他發出指示，因而管弦樂團所發出的聲音一直改變下去，這個能看得懂

小澤「現場這種事情，當然懂。不過，他會讓練習中斷，對團員長篇大論地說起來。這我就不懂他在說什麼了。只是，團員對這點評語並不好。因為整體時間是固定的，他說太久的話練習時間就縮短了。於是，有人會開始焦躁起來。最後時間超過了，大家就開始生氣。」

村上「他說什麼樣的事情呢？是對音樂的意思之類的表達意見嗎？」

小澤「音樂的意思他大概都會說。不過，他的話會漸漸離題，變成『對了上次我到那個地方去時⋯⋯』之類漫長的話題，於是大家都開始煩起來。」

村上「他很喜歡說話嗎？」

小澤「喜歡，而且很會講。他一開始講，大家聽著之間，無意間就會認同他的說法。所以我真希望那時候能聽懂他在說什麼，覺得好遺憾。他到底說了什麼？」

村上「小澤先生一直緊跟在伯恩斯坦身邊看著他指導練習，有做筆記嗎？」

小澤「有是有，但他一開始講起長話時，我就完全聽不懂了，真沒辦法。」

村上「小澤先生讀了樂譜，在腦子裡預先想定音樂，在現場聽到伯恩斯坦以管弦樂團所發出的聲音，咦，這完全不一樣嘛。有過這種事嗎？」

小澤「經常有。因為我腦子裡還是以像在讀布拉姆斯般的感覺，讀著馬勒。以那種讀法，實際聽到聲音時，真的嚇了一跳，經常有這種事情。」

吧？」

村上「我每次聽馬勒的長交響曲就會想，如果是貝多芬或布拉姆斯的曲子的話，大概知道結構會是什麼樣子。照順序推演可能不難記住那流動。然而像馬勒那樣結構相當麻煩的音樂，對指揮者來說腦子裡能輕易記住嗎？」

小澤「馬勒的情況，與其說記住，不如說泡在那裡面更重要。如果不能那樣，就無法演奏馬勒了。要記住並沒有那麼難。但記住之後，是否能好好的進得去，才是難的地方。」

村上「我常常抓不到順序。例如第二號的第五樂章，一下到東，一下到西，為什麼這裡會變這樣？中途腦子會開始混亂起來。」

小澤「因為那完全沒有道理可言。」

村上「是啊。如果是莫札特或貝多芬的話，就不會這樣。」

小澤「因為他們有一定的形式。不過，馬勒的情況，那形式就是要崩潰才有意義吧，刻意地。所以如果是普通的奏鳴曲形式的話，『在這裡希望能回到這個旋律』的地方，他卻帶出完全不同的旋律來。在這層意義上當然很難記住，不過只要適度下功夫學，能泡進那流動中的話，並不是那麼難的曲子。只是需要花時間，要到達那個地步，會比貝多芬或布魯克納花更多時間。」

村上「我開始聽馬勒的時候，還覺得這個人創作音樂的方法是不是根本就搞錯了。現在偶爾也會這樣覺得。為什麼在這種地方，會變成這樣？真不明白。不過隨

著時間過去，這種地方反而漸漸帶來快感喏。最後類似情緒發洩或精神淨化一定會來臨，不過中途的過程則往往有很多莫名其妙令人嘀咕的地方。」

小澤「尤其是，第七號和第三號。我每次指揮這兩曲，如果不非常專心的話，中途就會沉溺下去。第一號還好、第二也還好、第四還好、第五也還好。第六號呢，有點危險。不過這也還好。可是第七號啊，就有問題了。第三號也危險。第八號的話，因為很巨大，所以總有辦法。」

村上「第九號的話。當然有莫名其妙的地方，不過那好像又是另一個層次喔。」

小澤「我曾經一邊指揮第三號和第六號一邊在歐洲旅行。和波士頓交響樂團。」

村上「感覺好特別的組合啊。」

小澤「當時波士頓交響樂團的馬勒相當受到好評，所以歐洲來邀請。說請我們去演奏馬勒。那已經是二十年前的事了。」

村上「說起來當時指揮演奏馬勒的，只有伯恩斯坦、蕭提、庫貝利克這幾位的評價比較高。小澤先生的波士頓，也以和他們稍微不同的演奏風格獲得很高的評價。」

小澤「以演奏過馬勒的交響樂團來說，我們還算是第一個呢。（吃水果）嗯，這個真好吃。是芒果？」

村上「是木瓜。」

小澤征爾＋齋藤紀念所演奏的《巨人》

村上「現在，我想聽聽看小澤先生所指揮的馬勒第一號交響曲的第三樂章。是和齋藤紀念交響樂團，在松本音樂節所演奏的ＤＶＤ。」

氛圍不可思議的沉重送葬進行曲（雖然沉重，但絕不嚴肅）結束後，突然出現猶太人的民謠音樂。

村上「我每次都會想，這種改變方式，真是破天荒，不尋常啊。」

小澤「確實是。在送葬的音樂之後，卻突然出現這種猶太式的旋律。以組合來說，真沒道理。」

村上「這部分，讓猶太裔的指揮家來指揮時，手勢會變得非常猶太式。不過小澤先生指揮時，就沒有這種氣味。可以說比較清爽，或比較世界性。但是忽然聽到這種音樂，當時的維也納人一定很驚訝吧。」

小澤「那當然，大家應該會感到驚訝吧。還有，以技術上來說，這猶太風音樂的地方，採用所謂col legno弓杆擊弦法，小提琴的弓，一般是用馬尾做的弦那邊

村上「這種技法，在馬勒以前有人用過嗎？」

小澤「這個嘛，至少在貝多芬、布拉姆斯、布魯克納這些人的交響曲中完全沒有用。至於巴爾托克和蕭士塔高維契，或許用過也不一定。」

村上「確實聽馬勒的音樂時，會遇到令你迷惑『這是怎麼弄出來的』聲音。不過現代音樂，尤其如果注意聽電影音樂時，有些地方就用到這種聲音。例如約翰‧威廉斯所寫的《星際大戰》的音樂。」

小澤「我想確實有影響。總之，光看這一個樂章，裡面就塞滿了這種種要素。能做到這種事情，眞了不起。當時的聽眾，光這樣一定就已經嚇破膽了。」

村上「在這裡，音樂的氣氛又再完全改變。」

小澤「是啊。這就是所謂牧歌般的天國之歌。」

村上「不過說起來卻很唐突，或沒有任何脈絡可循，這裡並沒有會出現這個的必然

再度回到送葬進行曲。然後出現優美的抒情旋律。和收在《旅人之歌》裡的曲子旋律相同。

村上「這種技法，在馬勒以前有人用過嗎？」

拉，但這不是用那邊，而是用木杆這邊敲打。不是用拉而是用敲。這樣一來聲音會變得非常粗魯。」

小澤「完全沒有。你聽，這豎琴，是當成吉他的。」

村上「哦。這樣啊。」

小澤「演奏的人，全都必須把以前做過的事完全忘掉，心情啪一下轉換過來，全身泡在這旋律中，讓自己全神貫注地演奏才行。」

村上「演奏的人是不是不能想太多什麼意思、必然性之類的？只要拚命照樂譜所寫的去做就行了？」

小澤「嗯，這個嘛……我看，這樣想怎麼樣？剛開始有非常沉重的送葬進行曲，然後出現了粗俗的民謠，接著變成牧歌式音樂。優美的鄉村音樂啊。然後再戲劇性地轉變，回到嚴肅的送葬進行曲。」

村上「只要依這樣的情節來想就好了，是嗎？」

小澤「嗯，可以說，只要照這樣接受。」

村上「不是像故事般地思考音樂，只是以總體就那樣砰一下接受下來嗎？」

小澤「（沉默地思考一下）。嗯，跟你談這種事，我漸漸明白過來，我這個人不太會這樣思考事情。我啊，學音樂的時候，相當深入地專心讀樂譜。因此，也可以說，不太去想其他事情。只考慮音樂本身。可以說，只依賴自己跟音樂之間的事情……。」

村上「不是在音樂裡面，或在那每個部分追究意義，只單純地把音樂當音樂來接受，是嗎？」

小澤「是啊。所以，很難向人說明什麼。自己已經完全進入那音樂裡面了，有這種地方。」

村上「說是特殊能力不知道是否合適，不過有人能把某種複雜的整體，或雜亂的概念，像拍攝精密照片般，依原樣同時捕捉下來，有這種能力喔。或許小澤先生的情況，在音樂上所做的有和這類似的地方。不是在理論上去一一理解。」

小澤「完全不是。只要一直看著樂譜，音樂就會自然地咻一下進入體內來。」

村上「因此必須花很長時間專心看譜才行。」

小澤「沒錯。齋藤老師還說，你們要像自己作了那曲子那樣，專心地讀樂譜。例如，我和山本直純被叫到老師家裡。結果，一去，他就給我們五線譜，說上次練習過的貝多芬第二號交響曲的樂譜，把你們腦子裡記得的，在這上面寫出來。」

村上「那樣，要你們寫出總譜嗎？」

小澤「對，寫總譜。考我們一小時之內能寫出多少。我們也想過，說不定老師會這樣做，所以也算適度準備、讀了樂譜才去的，不過，還是很難。有時寫不到二十小節就不行了。而且把法國號和小號的部分搞錯了。中提琴和第二小提琴的

村上「如果以整體照樣接受的話，比方說像莫札特那樣旋律動向比較容易追蹤的音樂，和像馬勒那樣有點錯綜複雜的音樂，要記下來是不是不太有差別？」

小澤「大概吧。當然記住並不是最終目的，理解才是目的。理解之後，自己自然也會感到很大的滿足。對指揮者來說，理解力是很重要的，記憶力倒無所謂。因為只要邊看樂譜邊指揮就行了。」

村上「對指揮者來說，所謂背譜，只是一種結果而已。並不是那麼重要的事。」

小澤「不重要。完全沒有會背譜就了不起，不會背譜就不行的事。只是會背譜的好處在於，可以跟演奏者以眼睛溝通。尤其是歌劇的情況，一邊看歌手一邊指揮，眼神和眼神能互相了解。」

村上「原來如此。」

小澤「卡拉揚老師的情況，樂譜可以全部背起來，卻一直閉著眼睛指揮喲。他最後指揮的《玫瑰騎士》，我就在旁邊看著，他從頭到尾閉著眼睛。最後不是有三個女人一起唱歌的地方嗎？歌手一邊唱歌，視線還一邊專心地注視著老師。儘管如此，老師這邊眼睛還是完全沒張開。」

村上「閉著眼睛做 eye contact（視線溝通）？」

小澤「不曉得。不過總之歌手的眼睛瞬間都沒有離開老師。三個女人，簡直像用絲

線緊緊綁著那樣注視著老師。那真是不可思議的光景。」

從牧歌再度轉換成送葬進行曲。

小澤「你聽，這地方，這改變方式，也很難。加進銅鑼、安靜地設定好三把長笛，然後再回到最初那悲哀的、單純的送葬旋律。」

村上「大調和小調在轉瞬間切換過來喔。」

小澤「是啊。你聽這小小聲的單簧管。在這裡的雖然是單純的音樂，但單純的組合，只要稍微調整一下，就整個變了。Ta—lalala、和 Vi、和 Vi……這樣（好像小鳥在森林深處發出預言般不可思議的音色，在旋律中賦予一點妖氣）。這種地方，之前是無法想像的事。不過樂譜上確實寫著要這樣吹。」

村上「在相當細微的地方都有指示喔。」

小澤「是啊。他這個人對管弦樂團，對樂器的性質，真是了解透徹。跟理查‧史特勞斯在不同的意義上，把管弦樂的能力盡量引出來。」

村上「兩個人對管弦樂的配器法，極簡單地說，什麼地方不同呢？」

小澤「最大的不同，是馬勒曲子的管弦樂配器法，怎麼說才好呢，感覺很生。」

村上「您所謂的很生，是指什麼意思？」

小澤　「就是從管弦樂裡引出很生的東西。以史特勞斯的情況來說，是從頭到尾全部寫在樂譜上。什麼都不用想只要照那樣演奏，自然就會變成音樂，有這種地方。實際照樂譜所指示的演奏時，確實形成音樂。馬勒則不是這樣，而是更生的。史特勞斯有只用弦樂器創作的稱為《變形》（Metamorphosen）的曲子，這可以說已經達到單純弦樂合奏的精緻極限了。徹底追求既成形式。馬勒則可能不會去思考這種方向。」

村上　「史特勞斯的管弦樂的配器法，技巧性部分比較多。確實我在聽《查拉圖斯特拉如是說》時，心情會變得像在鑑賞牆上掛著的一幅壯觀大畫一般。」

小澤　「是啊。可是馬勒的曲子，聲音會浮上來逼到前面來。如果以粗暴的說法來說，聲音越來越生，好像用原色般，每一個樂器的個性、特色，有時會以挑撥的方式引出來。相較之下，史特勞斯會把各種聲音融合之後才用。這樣簡單地斷定，或許不太適當。」

村上　「以管弦樂配器的技法來說，史特勞斯也一樣，不過馬勒的情況，因為本人也是非常傑出的指揮者，當然關係也很大吧？」

小澤　「當然很大。而且正因為這樣，管弦樂團會被要求非常多東西。」

村上　「馬勒第一號交響曲的最終樂章，七個法國號演奏者全體站起來喔。那在樂譜上也確實有這樣指示嗎？」

小澤 「是的。樂譜上寫著，全體拿著樂器站起來。」

村上 「那在音響上有什麼效果嗎？」

小澤 「嗯（思考），總之，樂器的位置提高了，聲音多少也會有不同。」

村上 「我以為是一種 demonstration 示威。」

小澤 「這個嘛。可能也有 demonstration 的成分。不過在比較高的位置，聲音也可以傳得更暢通。」

村上 「那光是看著就覺得很有氣魄喔。所以我甚至覺得光是示威作用也很好。上次我在音樂會上，聽到瓦列里・葛濟夫（Valery Gergiev）指揮倫敦交響樂團演奏這第一號，管樂器居然有十個人，他們全體嘩一下都站起來，真是非常有氣魄。小澤先生，在馬勒的音樂中類似這種表演性的東西、世俗的裝飾性東西有什麼感覺嗎？」

小澤 「嗯，確實可能有這種地方（笑）。」

村上 「這麼說來，第二號的最終樂章，難道沒有像拿著管樂器站起來，這樣的指示嗎？」

小澤 「這個嘛，對了，嗯，有。喇叭的部分朝上的地方。」

樂譜的指示總之非常詳細

村上 「這種指示非常詳細喔。」

小澤 「實在眞詳細。寫得密密麻麻的。」

村上 「弓的用法，這類事情也都一一指定嗎？」

小澤 「是啊。寫得相當詳細。」

村上 「那麼演奏馬勒的時候，應該不太會有疑惑的情況吧？例如搞不清楚這瓦列里‧葛濟夫的地方該如何拉弓才好。拿不定主意。」

小澤 「嗯，對演奏家來說，迷惑的部分要少得多了。例如布魯克納、貝多芬這種部分就相當多。而馬勒的情況，每一種樂器的指示他都明確地寫出來。請看看這裡（用手指出他常用總譜的某一頁）。這個記號，我們稱爲松葉（∧∨〉、也就是漸強、漸弱記號），聲音逐漸加強、縮小的指示。這種非常多。到了這個部分，則 ta-lala、talitala、la-la（音樂加上抑揚唱出來），變成這樣。」

村上 「原來如此。」

小澤 「要是貝多芬的話，這種地方就不會寫出來。只會寫 espressivo（譯註：義語，表情豐富地演奏）。這裡不是有棒形記號嗎？這不只是 legato（譯註：義語，音和音間

不要令人感覺切開，要滑順地繼續演奏）。是指要 ta─li、lalilali、laaa-ba（表情豐富地唱）。寫到這個地步，也就是對我們演奏家來說選擇的範圍大爲縮小了。」

村上 「可是，這種指示令人無法認同，爲什麼要這樣演奏呢？有這種感覺。」

小澤 「有啊。尤其是演奏管樂器的人，不會吧？好像經常有這種感覺。」

村上 「可是樂譜既然這樣寫，身爲演奏家就不得不這樣演奏？」

小澤 「大家都覺得不得不，卻也只好這樣演奏。」

村上 「這主要是，技術上困難的地方嗎？」

小澤 「技術上有很多難的地方。好像也有人說不可能。以演奏家來說，有的部分就是會有人說這種事我辦不到。」

村上 「可是不管辦得到、辦不到，既然樂譜上的指示寫得那麼詳細了，幾乎沒有選擇餘地，那麼所謂馬勒曲的演奏會因指揮者的不同而改變，指的到底又是什麼因素所引起的改變呢？」

小澤 （花時間沉思）「嗯，這是個有趣問題。所謂有趣是，以前我從來沒有這樣想過。就像剛才說過的那樣，如果跟布魯克納和貝多芬的曲子比較起來的話，馬勒的情況資訊要多得多了，當然可以選擇的幅度應該會減少。然而，事實上卻不然。」

村上 「這點我也很清楚。因爲我聽各個指揮者，個別的演奏，聲音本身就不同，所

小澤 「以我知道。」

小澤 「被你這樣一問，我想了很多，不過，嗯，這個嘛，總之，參考的資訊越多，各個指揮者越爲那資訊的組合、處理方法傷腦筋。必須思考要如何運用那些資訊以達到平衡。」

村上 「也就是說在同時進行中，對這邊的樂器和那邊的樂器所給的詳細指示，之類的情況嗎？」

小澤 「沒錯，正是。這種情況該讓哪邊優先……就算這樣，每一邊都必須讓他們表現才行。馬勒的情況，尤其必須讓每個部分都確實生動地表現出來才行。但到現場去發出聲音時，感覺雙方都無法同時充分發揮了。所以，雖然沒有比馬勒提供更多訊息的作曲家，卻也沒有比馬勒讓指揮家可以改變聲音更多的作曲家了。」

村上 「眞矛盾啊。表面上，資訊看來更充實了，但可選擇的餘地卻變潛在化了。所以小澤先生並不把這些資訊當限制是嗎？」

小澤 「是啊。」

村上 「反而慶幸。」

小澤 「嗯，是啊。比較容易了解。」

村上 「就算有限制，自己還是有自由的眞實感。」

小澤「我也覺得是這樣。因爲對我們指揮者來說，工作是把寫在樂譜上的音樂轉換成實際的聲音，因此會把限制當限制確實執行。所謂自由，當然是指建立在這基礎上的自由。」

村上「以這來考慮的話，就算像貝多芬那樣限制很多的音樂，演奏者是自由的這基本態度並沒有變。」

小澤「沒錯。只是史特勞斯所給的許多訊息是非常整合性的，顯示出一個方向，而馬勒的情況卻不是。很多情況是非整合性的，有時會互相衝突。有時甚至自以爲是。雖說同樣是限制但性格卻相當不同。」

村上「原來如此。不過限制多的馬勒，卻沒有寫下節拍器的速度指定喔。」

小澤「是啊，沒寫。」

村上「爲什麼呢？」

小澤「這有各種說法。一種說法認爲指示已經寫得這麼詳細了，所以速度應該自然就定下來了。一種說法認爲速度這種事就讓演奏家自己去判斷吧。」

村上「只是，相對之下，馬勒的交響曲，速度並沒有因爲指揮家的不同而有極端的改變吧。」

小澤「嗯。或許。」

村上「我想不起有極端快，或極端慢的演奏。」

小澤　「不過，最近這種演奏也開始偶爾出現了喔。這五、六年間吧。我在維也納的時候得了帶狀疱疹，有一段時間沒辦法指揮，於是去聽一些別人指揮的音樂，出現這種演奏大概就是從那時候開始的。可以說有點標新立異吧，以前出錄音的人，例如伯恩斯坦、阿巴多，還有我，都不會採取的速度，已經有人開始演奏了。」

村上　「不過因爲沒有速度快慢的指定，所以這也可以說是演奏者的自由囉。」

小澤　「是啊。」

村上　「馬勒自己因爲既是作曲家＝指示的人，又是指揮者＝解釋的人，這方面的兼顧，對他本人來說可能也是互相背反的。以解釋這邊來說，這第三樂章一開始所出現的送葬進行曲，有人會以充滿感情的沉重，和帶學院式的感覺，有人則帶幾分戲劇性，小澤先生的演奏可以說比較中性，感覺純粹從音樂的出發點，作細密處理。到了後面猶太風格的音樂時，就像剛才說過的那樣，尤其是有猶太血統的音樂家會比較黏著於猶太音樂式的演奏法喔。在皮膚感覺上。也有人不這樣，這方面還滿清爽地帶過。這種立場的採取方式，會表現在演奏方的選擇上而留下來吧？」

小澤　「那猶太音樂的地方，就以像猶太民謠的旋律直接採用，有人會想更強調那猶太性，有人則想把那當成長樂章中的一個主題，以長範圍來掌握。後者的情

況，一開始就把該主題先確實顯示出特色來，後續的展開，就不再特別增加調味之類的。然後接下去。也有這種作法。關於這類的選擇，並沒有寫出任何指示。」

村上「確實在送葬進行曲的地方，有寫說『要沉重，但別拖泥帶水』嗎？」

小澤「嗯，是有（看樂譜），確實有這樣寫。」

村上「這，試想起來是相當困難的指示啊。」

小澤「確實很難（笑）。」

村上「一開始出現低音大提琴的獨奏，像這種聲音的設定也是由指揮發出來嗎？比方說這裡有點太重，稍微輕一點。」

小澤「嗯，是啊。不過，這部分大多由低音大提琴演奏者自己特有的音色、和味道來決定。不是指揮者能開口的地方。但，試想起來，樂章一開始就由一長段低音大提琴的獨奏打頭陣，是前所未聞的事噢。低音大提琴的獨奏本身就很特殊了，樂章一開始就來這個。馬勒這個人，也真是相當怪的人。」

村上「這部分，我個人倒很喜歡。不過這獨奏的拉法，某種程度會把樂章的氣氛定調下來，也有這種地方，所以演奏很難喔。而且要一直一個人拉很久。」

小澤「很難。所以有時候不是在大家排練的時候，而是另外私下跟演奏者談。那個地方能不能拉得稍微柔和一點，或強度提高一點，或反過來稍微壓低一點好

村上「不過以低音大提琴的演奏者來說，那獨奏部分是一生一世的大事，一定非常緊張。」

嗎？」

小澤「那當然，很不簡單。還有任何管弦樂團的低音大提琴面試，一定會讓應徵者演奏這曲子。這段拉得好不好，關係到能不能進這樂團。」

村上「原來如此。」

小澤「定音鼓在後面，這樣，咚、咚、咚地，發出聲音對嗎？」

村上「四次，一直敲著單調的節奏。」

小澤「是啊。re、la、re、la。就是在刻著所謂的心音。確實地做出，這種音樂的框框，事先就設定好。因爲定音鼓不會等我們，所以低音大提琴就必須想辦法配合。就像心臟的鼓動不會等我們一樣。無論是換氣、或什麼，各種事情，都必須容納在那框框內才行。你看，這裡不是寫著逗號嗎？」

村上「啊，這到底是什麼？」

小澤「Li-rariraa、ra（唱出低音大提琴的旋律），然後，要在這裡換氣的記號。所以，全部都寫出來。當然因爲是低音大提琴，和管樂器不同並不需要換氣，不過這裡音要像換氣般切斷一下。音不要不切斷地連接，馬勒就是這種人，他的指示用心仔細到這個地步。」

村上「好厲害。」

小澤「於是，接著出來的雙簧管，不是出現這樣的樂句嗎？riatatariran、ran（像吹奏般唱），然後，像豎琴般音很難發出的樂器，就像這樣寫出重點。豎琴的音不是很不容易聽到嗎？因為不是能發出大聲的樂器。還有剛才這音，也全部附加斷奏（staccato）標示。」

村上「真的。好詳細啊。要寫出這樣的樂譜一定很辛苦。」

小澤「所以，演奏的人，大家都很焦慮不安。」

村上「想必一邊緊張一邊演奏。需要不斷地小心注意。」

小澤「是啊。非～常緊張。這裡也不是像平常那樣，torira-ya-tata-n，而必須tori-ra・ya・ta・tan。指示這樣確實地寫著。不能放鬆。」

村上「這裡 Mit Parodie 的指示，是說加上戲仿意味的演奏嗎？」

小澤「是的。」

村上「試想起來這也很難。」

小澤「這裡如果沒有戲仿的精神是不行的。」

村上「如果太多，又會失去品味。」

小澤「沒錯。光是這方面的分寸拿捏，形成的音樂就會有很大差別。有趣就在這裡。」

村上「關於馬勒的音樂指示很多這回事，雖然演奏者以爲自己是依樂譜指示所吹出的音，有時也會有和小澤先生所預想的音不同嗎？」

小澤「那當然有。我讀了樂譜，在腦子裡所形成的音，如果和演奏者所發出的音不同，會努力讓那接近。或用嘴巴說出來，或用手勢要求。」

村上「那方面有人還是做不太到嗎？」

小澤「有啊，當然。那要在什麼地方取得妥協，或要一直要求到能接受爲止，就是練習時指揮者的工作了。」

何謂馬勒音樂的世界公民性？

村上「我在想，就像聽這第一號交響曲的第三樂章就會知道的那樣，馬勒的音樂眞的把各種要素，幾乎等價，有時是毫無脈絡，有時是相互對抗地塞在一起。從德國的傳統音樂、世紀末的爛熟性、波希米亞的民謠、諷刺畫般的東西、滑稽的次文化、嚴肅的哲學性命題、基督教的教條，到東洋的世界觀，總之紛雜地塞得滿滿的。沒辦法把其中的一個抽出來放在中心噢。換句話說，什麼都有……這樣說好像不好聽，不過對非歐洲系的指揮者來說，也能從中找到足夠讓自己切入的餘地吧？在這層意義上，我也覺得馬勒的音樂可以

說是全球性的，應該屬於世界公民的。」

小澤「這個嘛……這就是複雜的地方了。不過我覺得有這種餘地喲。」

村上「上次我們談的時候，不是提到白遼士的音樂中有日本指揮者可以乘虛而入的縫隙嗎？因為白遼士的音樂是狂熱的。和那一樣，馬勒也可以這麼說嗎？」

小澤「白遼士和馬勒的不同在於，白遼士沒有發出這麼詳細的指示。」

村上「原來如此。」

小澤「所以白遼士的情況，對我們指揮者來說，有更多自由。相較之下，馬勒的情況自由雖然比較少，但來到最後微妙的地方時，就像現在你說的那樣，我想確實有世界性的餘地。日本人、東洋人，有獨自的哀愁感情。那和猶太人的哀愁、和歐洲人的哀愁，由來稍微不同。這種內心狀況如果能往更深處去確實掌握、理解，而且能站在那樣的地點確實加以選擇的話，我想在那裡路自然能開展出來。東洋人在演奏西洋人所寫的音樂時也會出現獨自的意味來。我認為，這種事情具有嘗試的價值。」

村上「並不是表面的日本情緒之類的事，而必須下到更深的地方，去理解、去汲取才行。是嗎？」

小澤「沒錯。我相信活用日本人的感性去演奏西洋音樂，當然我是說如果那演奏是優越的話，自然有存在價值。」

村上 「上次，我們聽了內田光子小姐所演奏的貝多芬第三號鋼琴協奏曲，那鋼琴的透明感，和頓挫的取捨方式，仔細聽來，要說是日本式的也不奇怪吧。不過那並不是刻意的、預定發出的，只是在追求音樂本身時，自然帶來的結果，我有這種印象。在這層意義上，並不是表面的東西。」

小澤 「或許有這樣的地方。或許有只有東洋人才能演奏的，所謂西洋音樂的狀況。我相信有這種可能性並希望這樣做下去。」

村上 「馬勒是半意識、半潛意識地從德國音樂的正統性般的地方離開的人，對嗎？」

小澤 「是的。我認為正因為如此，所以我們才有切入的餘地呀。齋藤老師以前對我們說過一句很有意義的話。他說你們現在是一張白紙，所以去到別的國家，才能充分吸收那裡的傳統。不過雖說是傳統，也有好的傳統和壞的傳統。德國也有、法國也有、義大利也有。美國最近也形成了好的傳統和壞的傳統。你們要確實看清楚，到了那個國家之後，只吸取那裡的優良傳統。如果能這樣的話，日本人、亞洲人，一定也會有分的。」

村上 「如果讓我陳述個人感想的話，我認為卡拉揚可能長久之間，生理上無法忍受馬勒所擁有的紛雜性、猥雜性、分裂性之類的東西吧？」

小澤 「啊，原來如此。確實可能可以這麼說。」

村上 「剛才您提到卡拉揚所演奏的第九號交響曲，我想那確實是非常優美的演奏。

小澤「確實沒錯。尤其是最終樂章，真的是這種感覺。從練習的時候開始，就對管弦樂團發出和平常一樣的要求，演奏著和平常一樣的音樂。」

村上「與其說製作馬勒的音樂，不如說借用馬勒這個容器，在製作自己的音樂。」

小澤「所以卡拉揚老師所演奏的馬勒的交響曲，我記得只有第四號、五號，然後就是第九號了。」

村上「好像也有第六號。還有《大地之歌》。」

小澤「哦，也演奏過第六號嗎？那麼，沒演奏的就是第一號、二號、三號、七號、八號囉。」

村上「也就是說，選擇適合自己的音樂世界的容器（作品）來錄音。也許卡拉揚無法適當接受馬勒的音樂中所謂真正馬勒式的、深入的部分。換句話說，那是和德國音樂的正統主流不能相容的東西。貝姆先生可能也有這種不擅長的地方。尤其在德國，從納粹掌握政權的一九三三年到戰爭結束的四五年爲止，十二年之久的漫長期間，馬勒的音樂名副其實地被抹殺了，因此那空白的落差還是很

音簡直優美得靈動欲滴，但仔細聽起來，該怎麼說呢，那並不是所謂馬勒式的馬勒噢。我聽起來，簡直就像以演奏荀貝格或貝爾格等，新維也納樂派初期作品般的音色在演奏馬勒。也就是說卡拉揚勉強把馬勒拉進自己得意的領域裡去，在那裡演奏著似的。」

小澤　「嗯。」

村上　「而，結果，現代的馬勒復興並不在歐洲，而是美國成為發電所般在進行著，在這層意義上關於馬勒之類的音樂，說起來對主場歐洲以外的演奏家某方面反而有利，至少沒有不利，是嗎？」

小澤　「嗯，這個嘛，不是馬勒之類的音樂，而是馬勒的音樂。馬勒在這層意義上是特別的。」

村上　「以所謂特別的來說的話，我每次聽馬勒時就會感覺到，在他的音樂中，深層意識似乎具有相當大的意義。可以說是佛洛伊德式的。巴哈、貝多芬、布拉姆斯之類音樂的情況，畢竟是所謂德國觀念哲學式的，露出地上的整合性意識流具有重要意義。然而比較起來，馬勒的音樂中，可以感覺到所謂地下的，或潛藏在地下黑暗中的意識流般的東西，似乎被積極地汲取出來。其中含有矛盾的東西、對抗的東西、無法混合的東西，這好多種主題、動機，簡直就像在做夢時那樣，幾乎界線不分地互相糾纏在一起。我不知道那是刻意的，或非刻意的，但至少是非常率直而正直的。」

小澤　「馬勒在世的時候，確實是和佛洛伊德幾乎活在同時代。」

村上　「是的。他們都是猶太人，出生的故鄉我想也非常近。佛洛伊德稍微年長。馬

大喔。這當然就不是所謂『壞的傳統』般的形容法所能一語涵蓋的事情了。」

小澤　「在這層意義上，從巴哈、海頓、莫札特、貝多芬，到布拉姆斯等德國音樂的巨大主流中，我想馬勒是孤身反抗的存在。我是指，在十二音音樂出現之前。」

村上　「不過所謂十二音音樂，試想起來是非常理論性的音樂喔。和巴哈的平均律是理論性的音樂同樣的意思。」

小澤　「沒錯。」

村上　「十二音音樂，雖然本身幾乎沒留下來，不過以各種方式被分解，吸收到後代的音樂裡去了，有這一面喔。」

小澤　「確實有。」

村上　「不過，那和馬勒的音樂留給後代的影響又是不同的東西。可以這樣說嗎？」

小澤　「我想可以。」

村上　「在這層意義上，馬勒真的是 one and only 的人喔。」

勒的妻子艾瑪有外遇時，馬勒曾經去接受佛洛伊德的診察。據說佛洛伊德也深深尊敬馬勒。我想，雖然他這種坦率追求潛意識水脈般的東西，有些令人厭煩的部分，但也是讓馬勒的音樂到現在，能成為全球性優越作品的原因之一。」

小澤征爾＋波士頓交響樂團所演奏的《巨人》

村上 「接下來我們來聽聽小澤先生所指揮的波士頓交響樂團演奏的，同樣第一號交響曲第三樂章的ＣＤ。是一九八七年錄音的。」

低音大提琴的獨奏之後，出現送葬音樂的雙簧管獨奏。

村上 「和剛才齋藤紀念的雙簧管相比，聲音相當不同喔。我吃了一驚。」

小澤 「嗯，因為波士頓的演奏者，並不會演奏所謂的宮本節（笑）。這邊聲音一直很柔和喔。」

小澤 「這一帶也相當柔和喔。」

不只是雙簧管的獨奏，交響樂團所演奏的音樂本身，和齋藤紀念比起來，聲音都比較柔和而優雅。

村上 「音整合得非常好，音質很高。」

小澤「不過，調味不妨重一點喔。」

村上「既有表情，也覺得唱得很好。」

小澤「不過沒有執著度喔。鄉村色彩，或田園氣氛沒出來呀。」

村上「您是說太過於整齊嗎？」

小澤「波士頓的情況，可能也有這種傾向，太過於只發出好的地方成癖了。」

村上「以剛才您提到的『細部要分明』這件事來說，齋藤紀念那邊所發出的聲音，可能和小澤先生現在的概念比較合。」

小澤「是啊。齋藤紀念的那些演奏者，每一個人都意識到這個在演奏。波士頓的演奏者，則全都考慮到管弦樂團的整體在演奏。」

村上「聽著那音時，就很能了解。可以說是，品質非常好、層次非常高的團隊演奏。」

小澤「沒有人會做出聲音逸出樂團整體聲音之外的事。不過，以馬勒的情況這就不一定是正確的了。這方面的斟酌，真的很難。」

村上「或許可以說，所以，我覺得最近在小澤先生的齋藤紀念，或阿巴多琉森音節的管弦樂團，或馬勒室內管弦樂團等，這種不定期的管弦樂團所聽到的馬勒的音樂，好像比較刺激而有趣。」

小澤「那是因為，他們這邊能做到比較大膽的事。每一個個人，都以個人在演奏

著。齋藤紀念的成員，從聚集起來的時候開始，都打算到這裡來表演個人藝術。大家都想顯露自己的身手。」

村上「換句話說，每一個人都是個人自由業者喔。」

小澤「當然這有好的一面，也有壞的一面。不過很適合馬勒。」

村上「齋藤紀念的情況，大家都帶著比方說『好吧，今年要演奏馬勒第九號』之類的決心集合起來。可以說是『一球入魂』地全力投球。」

小澤「沒錯。帶著明確的目的意識而來。幾乎所有的人都確實把樂譜讀得爛熟了才來的。」

村上「他們沒有像常設的管弦樂團那樣，每週必須演奏不同曲目，之類的例行工作。」

小澤「以齋藤紀念的情況來說，沒有這種守舊成規。因此十分新鮮。不過反過來說，或許缺少了像其他常設樂團般，成員大家一體，以心傳心……一體團結的力量。」

村上「例如曲子的共識，或該音樂的整體意向一致般的東西。是要靠細部的凝聚逐漸建立起來的是嗎？」

小澤「是的。這種事情，很多是用手實際可以做到的。尤其是演奏者優秀的時候。優秀的演奏者，有很多口袋。那麼，他看著指揮時，知道『啊，了解，他希望

村上「我這樣演奏」，於是從那邊口袋掏出東西來。『好的，就以這個來吧』這種感覺。不過當然，年輕人，可能還不太有這種本事。」

小澤「啊，這我想有。還有我想世間也有技能上無法完全達到的樂團。有的地方會差一點，沒辦法全體都達到淋漓盡致的地步。還有不管是馬勒也好，史特拉汶斯基也好、貝多芬也好，都能順暢地拉出來，這種管弦樂團也增加了。以前，我覺得並不是這樣。伯恩斯坦六〇年代演奏馬勒的時候，哦，演奏馬勒啊，那真厲害，確實有過這種風潮。」

村上「那是指技術上嗎？」

小澤「是的。以弦樂器來說，這已經是技術上的極限了，要求做到這樣的地步。所以，馬勒是前瞻到很久以後在作曲的喔。因為那個時代，管弦樂團的品質應該還沒那麼高，他就寫下那樣的音樂了。換句話說，對他來說是向管弦樂團挑戰的。就像，你看，你們能演奏這種音樂嗎？所以大家都拚了命去演奏對嗎？不過現在，如果是專業的管弦樂團，會一邊想『馬勒的曲子，我們行』一邊演奏。」

村上「演奏技術提高這麼多了嗎？比起一九六〇年代。」

小澤「完全像你說的。這五十年之間管弦樂的技術進步特別大。」

村上「不只是樂器的演奏技術而已，連精密讀譜的能力之類的方面也進步了嗎？」

小澤「我想是。例如以我來說，一九六〇年代之初，開始讀馬勒的樂譜之前和之後，技術確實在改變。」

村上「也就是說，讀馬勒的樂譜這件事，對小澤先生來說是和其他事情不同的特別行為。」

小澤「是的。」

馬勒音樂結果的前衛性

村上「例如讀理查·史特勞斯的總譜，和讀馬勒的總譜，最大的不同在哪裡？」

小澤「雖然不能這麼簡單說，不過從巴哈到貝多芬、華格納、布魯克納、布拉姆斯，德國音樂一路走來，在那傳統的主流中可以讀懂理查·史特勞斯。當然有許多要素是多層重疊的，就算是這樣，在那傳統中還是可以讀出音樂來。然而馬勒卻不能以這樣來讀。需要從完全新的角度來讀。這是馬勒所做的最重要的事。除了他之外，當時還有荀貝格、貝爾格等。但他們也沒做像馬勒所做的事。」

村上「就像剛才您說過的那樣，馬勒是在和十二音技法完全不同的地方，開闢了新

天地喔。」

小澤「他啊，用的材料是和貝多芬、布魯克納等人所用的同樣材料。然而，卻從那裡創作出完全不同的音樂。」

村上「一邊始終維持調性一邊戰鬥？」

小澤「沒錯。但一邊這樣，結果他卻朝向無調音樂的方向前進。很明顯地。」

村上「藉著徹底追求調性的可能性，結果卻把調性的模樣混亂掉，是嗎？」

小澤「沒錯。把多重性，之類的東西帶進來。」

村上「就在一個樂章中，也混有各種調性。」

小澤「對對，一直在改變下去。而且，有時也會同時使用兩個調性。」

村上「雖然沒有排除調性，卻從內部確實地把它攪亂、動搖。以結果來說，馬勒是朝向無調性前進的。不過其實他要去的地方，恐怕和所謂十二音音樂的無調性，是不同的地點，對嗎？」

小澤「我想是不同。不如說，馬勒的情況與其說是無調性，可能不如說是多調性更接近。要到達無調性之前，先到達多調性。同時放進各種調子。或在前進的流程中一一改變調子下去。無論哪一種，他目標所指的無調性，我想內容是和荀貝格和貝爾格所提出的無調性、十二音列又不同的東西。多調性之類的，後來美國作曲家查理斯·愛德華·艾伍士更深入地去研究。」

村上「馬勒自己，有沒有意識到他正在做某種前衛的事情？」

小澤「不，我想沒有。」

村上「荀貝格和貝爾格卻有。」

小澤「非常有。也有方法。但馬勒卻沒有。」

村上「換句話說，他不是以方法論，而是非常自然地、本能地把混亂拉進來。是這樣嗎？」

小澤「只有這個才正是他的才能吧？」

村上「爵士樂的發展中，也有過這種動向。約翰‧柯川在六〇年代一方面極力接近自由爵士，基本上又在所謂 mode 的緩和的調性中原地踏步，追究音樂。他的作品到現在還有人聽。但自由爵士那邊，現在則大多被當成歷史性的參考而已。可能和那有點像。」

小澤「哦。有這種事啊。」

村上「不過試想起來，繼馬勒之後，卻後繼無人。以系譜上來說。」

小澤「好像沒出現。」

村上「之後的交響樂作曲家，說起來不是德國人，而是以蕭士塔高維契和普羅柯菲夫等俄國作曲家爲主，不過蕭士塔高維契的交響曲，有點令人想起馬勒的地方喔。」

小澤「我的想法也完全一樣。同感。不過蕭士塔高維契畢竟自成規規矩矩有條有理的音樂。在他的音樂裡感覺不到馬勒所擁有的瘋狂般的地方。」

村上「他的情況，由於政治上的原因，瘋狂之類的東西或許有無法輕易表現出來的地方。不過馬勒，無論怎麼看從根本上就不是規規矩矩的，要勉強分類的話，可以說是分裂症式的。」

小澤「真的是這樣。席勒的畫也一樣，有道理，他們是生在同一個時代同一個地方的人，看到畫真的就有這種感覺。我在維也納住過一段時間，這方面的氣味多少可以感覺到，覺得好像可以理解。所以住過維也納，對我來說是非常有趣的經驗。」

村上「我讀馬勒的傳記時，馬勒說維也納歌劇院的總監，說起來在全世界是位於頂尖地位的。他為了獲得那個職位，甚至捨棄了猶太教，改信基督教。那是值得付出這麼大犧牲的地位。試想起來，小澤先生不久以前還置身於那樣了不起的地位啊。」

小澤「哦，馬勒說過這種話嗎？不過，他在歌劇院當了多少年總監呢？」

村上「我記得應該是十一年左右。」

小澤「相對之下卻沒有寫過歌劇喔。為什麼沒寫呢？他寫了那麼多歌曲，而且是對語言這東西非常在意的人。」

村上「這麼說來確實也是。眞遺憾啊。不過正因爲是這樣的人，所以可能很難選劇本。」

波士頓交響樂團繼續演奏著。

村上「不過，這樣聽著時，波士頓交響樂團的素質，眞是壓倒性的高啊。」

小澤「畢竟是朝向成爲世界一流的管弦樂團，徹底磨練過的，所以當然很高。波士頓、克里夫蘭……他們的技術眞的非比尋常。」

弦樂部門流麗地唱出「牧歌式」旋律。

村上「這種音在齋藤紀念樂團出不來嗎？」

小澤「嗯。是啊。」

村上「又變成另一種音了。」

小澤「那要看聽的人在追求什麼，也會有不同。是要追求調和得無比優美的完成度高的演奏，或者不是，而是在追求有點危險味道的東西……這種類似差別，在馬勒音樂的情況，比較容易出來。尤其是這個樂章，有很多這種地方。」

小澤　「哦，是這樣啊。這首曲子第一次是在布達佩斯首演的。」

村上　「那次的評語好像非常糟糕。」

小澤　「我想像，那是因為演奏可能還不夠好。」

村上　「可能管弦樂團這邊，也還不太了解該怎麼演奏才好。」

小澤　「史特拉汶斯基的《春之祭》，在巴黎首演的時候也很淒慘吧。當然可能曲子也有關係，不過或許演奏者這邊的準備來不及也有很大的關係。因為總之那首曲子有很多像特技般的部分。這種事情，如果見到蒙都時，能直接問他本人就好了……。因為我跟他算很熟。」

村上　「這麼說來，蒙都是親自指揮《春之祭》的首演喔。」

馬勒的音樂。弦樂器和管樂器的音正面相互糾纏，像幾個麻煩的夢的尾巴般，含糊不清地糾結在一起。

小澤　「這種地方的音樂，帶有一點瘋狂意味啊。」

村上「是帶著狂氣喔。」

小澤「不過這讓波士頓交響樂團演奏時，就會這樣一下子就整合起來了。」

村上「這種情況。就像管弦樂團的ＤＮＡ般的東西吧？如果有混亂或破綻，他們就會把你整理得乾乾淨淨安安穩穩的。」

小澤「團員會互相聽彼此的聲音，這樣自然地去調整。不過這當然也是優秀的地方。」

村上「馬勒的音樂所擁有的分裂，和活在現代的我們所擁有的分裂，有多少是能以同質的東西來掌握的？我想這對演奏家來說是很重要的問題。但如果小澤先生現在和波士頓交響樂團一起演奏這同一首曲子的話，音可能會相當不同了吧？」

小澤「嗯，應該會不同。我也變了⋯⋯」

波士頓交響樂團所演奏的第三樂章結束。

村上「好像坐著有司機的豪華賓士轎車，到處周遊般氣氛的演奏啊。」

小澤「哈哈哈哈哈。」

村上「比較起來，齋藤紀念管弦樂團的演奏就比較像開跑車的感覺，換檔順暢、轉

彎靈活的車子。」

小澤「這樣聽起來，波士頓交響樂團的演奏，感覺還是比較安定啊。」

現在依然繼續在改變的小澤征爾

小澤「跟你這樣談著，我才發現，我也改變了很多。上次我和齋藤紀念到紐約去，在卡內基廳演奏布拉姆斯的第一號，和白遼士的《幻想交響曲》，還有布瑞頓的《戰爭安魂曲》對吧。那次，我又有很大的改變。」

村上「現在也還在繼續改變。」

小澤「到了我這個年紀，還是會改變。而且，會隨著實際的經驗改變下去。那或許是，指揮者這個職業的一個特徵。換句話說會在每次的演奏現場繼續完成改變。我們哪，不由管弦樂團實際發出聲音就無法成就什麼。我讀樂譜，在腦子裡形成一種音樂，再和管弦樂團的演奏者一起發出真實的聲音，不過其中卻會產生各式各樣的東西。有人與人的現實性關係，也有要把重點放在那音樂的什麼地方才好，這種音樂性判斷。有時採取長樂句來眺望音樂，有時相反地以細微的樂句深入拘泥。在那許多作業中要把重點放在哪裡才好，必須要有定見。透過這種種經驗，我們會改變下去。我生病了，住院了，長久之間遠離指揮工

村上「您所謂的學習是指？」

小澤「嗯，這麼熱心地仔細重聽自己所演奏的曲子，對我來說是有生以來第一次的體驗。」

村上「有生以來第一次？您沒有這麼熱心地聽過自己演奏的曲子重播出來嗎？」

小澤「沒有。因為，在那演奏的錄音完成時，我通常已經進入下一首音樂的練習作業了。當然如果錄成唱片是會聽的，但多半當天晚上又必須演奏別的曲子之類的，沒辦法全心投入地慢慢聽。不過這次沒有接下來排定的工作，之前的演奏餘韻還留在耳邊，聽著那重播，所以是很好的學習。」

村上「具體地說是什麼樣的學習？」

小澤「就像在鏡子裡看到自己的形影那樣。可以清清楚楚地看到各種細節。耳朵裡，或者不如說全身的組織裡，還確實殘留著當時的聲音，所以才能有這種事情喔。」

村上「如果其他音樂的工作已經進來，頭腦會想到那邊去，所以就算聽了演奏過的音樂也不太能投入？」

小澤「對。我們的情況是要一首一首地演奏不同的曲子，也會和不同的管弦樂團合

作，而這次到紐約去，嘩一口氣指揮下來。然後回到日本來，過年沒有別的事可做，因此重播那音樂來反覆聽。對我來說，學習到很多。」

村上　「作，嚴重的時候可能長期進入歌劇的練習，是這樣動著的。雖然可以趁這種練習空檔，找時間重聽演奏，但那跟有充裕的時間、耳朵還留著當時音樂的狀態下聽，音樂聽起來是大不相同的。」

小澤　「有些地方會反省。當然。相反的也有覺得這裡演奏得很好，這裡跟大家合得很巧妙的地方。」

村上　「重聽的時候，還是會有反省的情況吧，比方這裡如果這樣就好了？」

小澤　「這個嘛，如果以一句話來說，就是音樂變深了，這回事。我聽著，感覺比以前的演奏有深度了。具體說，就是每個部門的個性加深了。或者加深的可能性出來了。這種可能性出來時，演奏者這邊也會想，好吧我來加把勁。於是演奏就會變得更深入。因為既然已經聚集了這麼多優秀的演奏者了。」

村上　「對這次的演奏，您覺得什麼地方最好？」

村上　「在卡內基廳演奏的齋藤紀念，跟平常的情況，味道又有一點不同嗎？」

小澤　「嗯，確實不同。有各種限制，只能練習那麼短的時間，何況又嚴重感冒，雖然如此還能完成那樣有力的演奏，真不尋常啊。布拉姆斯和白遼士演奏得真棒。還有《戰爭安魂曲》無論管弦樂團、獨唱者、合唱團，大家都同心協力賣力演出。」

村上　「《戰爭安魂曲》，我在松本聽到的時候也耳目一新，非常棒。」

小澤「比那次更棒呢。松本的合唱團和兒童合唱團也都全體帶過去，真是令人感動。說起來，日本的管樂隊和合唱團的素質，以全世界來看，都非常高。這種水準之高，從這次的公演就可以看出一端來。管弦樂團也確實了解音樂，那樣困難的曲子完全聽不出是困難的曲子。我得了重感冒，也渾然忘我，迷迷糊糊不顧一切地指揮。一邊咯咯地咳嗽一邊指揮，周圍的人一定覺得很辛苦（笑）。不過啊，大家都那麼認真地投入時，指揮者其實什麼都不做也可以。只要不妨礙那進行地做交通指揮就行了。偶爾也會有這種情況。管弦樂或歌劇都有。這種時候完全沒必要打屁股。只要維持那氣勢就行了。因為指揮生病了身體虛弱，所以我們必須努力才行，當時大家都有這種堅強的意志。我因此而得救了。」

村上「這曲子本來沒有休息吧。」

小澤「請他們特別加進去的。不過，我記得以前有一次也在某個地方休息過。可能是在美國麻省檀格塢音樂節時。演奏時間長，又在戶外，可能有人必須去上廁所。大概是因為夏天很

小澤「我想溫度一定相當高，因為害怕所以不敢量體溫（笑）。沒辦法一次演奏完全曲，所以請他們中途加入休息。」

村上「何況您當時還得了肺炎吧。居然能堅持八十分鐘之久啊。」

小澤「請他們特別加進去的。不過，我記得以前有一次也在某個地方休息過。可能是在美國麻省檀格塢音樂節時。演奏時間長，又在戶外，可能有人必須去上廁所。大概是因為夏天很

村上「這曲子本來沒有休息吧。」

小澤「請他們特別加進去的。不過，我記得以前有一次也在某個地方休息過。可能是在美國麻省檀格塢音樂節時。演奏時間長，又在戶外，可能有人必須去上廁所。大概是因為夏天很

上寫有 pause（休息）。不過我不記得在哪裡了。可能是在美國麻省檀格塢音樂節時。演奏時間長，又在戶外，可能有人必須去上廁所。大概是因為夏天很

熱。」

村上「在卡內基廳的錄音，還只聽了布拉姆斯，是相當緊密的演奏啊。」

小澤「嗯，那是緊張感所產生的東西吧。噢，那感覺很好。」

村上「我忽然發現，這麼說來，小澤先生在過去的漫長生涯中從來沒有錄過《大地之歌》對嗎？」

小澤「沒有。」

村上「好意外啊。那又是為什麼？第一號都錄過三次了。」

小澤「不曉得為什麼，我也不太清楚。不過結果，可能因為碰巧找不齊兩個優秀的歌手吧。那首曲子必須要有男高音和女低音，或介於女低音和女高音間的歌手。雖然也有由兩個男歌手唱的。我在音樂會上經常和美國女高音傑西‧諾曼（Jessye Norman）合作演出。」

村上「我常常想，那首曲子由東洋人指揮，更能表現出獨自的味道。」

小澤「你說得一點也沒錯。這麼說來，我以前在指揮《大地之歌》時，手指還折斷了，你看，這地方（指著小指頭）。」

村上「正在指揮時，手指折斷了嗎？」

小澤「那是，有一個叫班‧海本納（Ben Heppner）的加拿大男高音，塊頭很大，

他在我這邊（右）唱，傑西·諾曼則在我這邊（左）唱。在兩天排練期間，他一直用手拿著樂譜唱。可是正式上場時，卻因為希望雙手能自由，才說請把樂譜放在譜台上。這種事，做什麼和排練時不同的事，大多很危險。何況他個子高大，所以譜台也要高，那如果往前倒下掉到聽眾席的話，聽眾可能會受傷。會發生大意外。所以不用平常的譜台，而搬來像大演講台那樣的東西。你知道，像牧師佈道用的，很堅固的那種。於是，當時我就有一種討厭的預感。結果不出所料，在強音的地方我手腕用力一揮時，小指頭就被那譜台下面勾住，啪一聲就折斷了。」

村上 「那一定很痛吧？」

小澤 「當然，痛得不得了。我忍了三十分鐘以上繼續指揮，結束後已經腫成這麼大。於是，立刻到醫院去手術……」

村上 「指揮者的工作很多地方都很辛苦啊。隱藏著意料之外的危險。」

小澤 「嘿嘿嘿（好像很樂地笑）。」

村上 「不管怎麼樣，我覺得沒有《大地之歌》的錄音實在可惜。在繼續改變的小澤先生的最新演奏中，希望務必能聽到那首曲子。」

間奏曲 4

從芝加哥藍調到森進一

村上 小澤先生，您也常聽古典音樂之外的音樂嗎？

小澤 我喜歡爵士樂。也喜歡藍調音樂。

我參加拉維尼亞音樂節住在芝加哥時，一星期有三、四天會去聽藍調。

本來應該早睡早起，溫習樂譜才行的，但很想聽藍調，就常常跑到俱樂部去聽。臉都混熟了，本來必須排隊才能進去的，我一去他們就說「沒關係進去吧」讓我從旁邊進場。

村上 說起來芝加哥的藍調店，大多在環境不太好的地方不是嗎？

小澤 老實說不太好。不過我倒不覺得討厭，或害怕。大家好像都知道我在拉維尼亞指揮。來回要花三十分鐘，我自己開車去聽藍調，過足了癮才又開車回拉維尼亞租的房子去。嗯，那完全是喝酒開車喔（笑）。在芝加哥我常和鋼琴家彼得‧塞爾金一起演奏，他說也想去那家店，常常跟著我去。

但那時候彼得還未成年，所以沒辦法進去店裡。美國這方面非常嚴。不看身分證不讓入場。於是，我在店裡聽音樂的時候，他就一直站在外面的窗

邊，從那裡拚命豎起耳朵來聽（笑）

村上　好可憐。

小澤　好幾次這樣喔。

村上　那是黑人演奏的，所謂芝加哥藍調噢。很深的那種。

小澤　還有啊，在那裡演奏的 Corky Siegel 是白人。同伴全都是黑人，只有他是白人。我後來還跟 Corky 一起錄唱片。不過，那時候芝加哥的藍調非常棒。好濃啊。有各種高手，各種組合的樂團。對我來說是非常好的經驗。

村上　客人一定也幾乎全是黑人。

小澤　是啊。還有，說到芝加哥，披頭四曾經到芝加哥來公演。所以碰巧有人給我票我就去聽了。非常好的座位，但一點都聽不到。是一個室內的會場，歡呼聲大得不得了，音樂聲全被掩蓋掉。只看到披頭四的身影就回來了。

村上　不太有意思吧。

小澤　不，完全沒意義。不過我從來沒那麼驚訝過。墊場樂隊的演奏時還滿愉快的，披頭四一出場之後就什麼都聽不到了。

村上　沒去爵士樂俱樂部嗎？

小澤　不太去。只是，我在當紐約愛樂交響樂團的助理時，只有一個黑人小提琴手。那時樂團的團員全都是白人，只有他一個是黑人。他聽說我喜歡爵士樂，於是帶我到哈林區的爵士俱樂部幾次。只有黑人才會去的地方。伯恩斯坦的祕書海倫·柯茲，自稱是我在美國的母親，說：「征爾，那種地方很危險，你絕對不可以去。」不過

那個俱樂部非常棒。店裡的氣味相當強烈喲，記得我心裡還想：「哦，聽這種音樂的時候，沒有這種氣味一定聽不出眞正的優點來。」

村上　美國南方靈魂食物（soul food）的氣味也從廚房飄了過來。確實在紐約中城的爵士俱樂部沒有這種氣味吧。

小澤　還有拉維尼亞音樂節，曾經邀請過Satchmo（譯註：路易‧阿姆斯壯﹝Louis Armstrong﹞綽號書包嘴﹝Satchmo﹞），和艾拉‧費茲傑羅（Ella Fitzgerald）。是我強力建議邀請的。因為我非常喜歡Satchmo。在那之前，拉維尼亞音樂節，是只有白人的音樂節。這是第一次邀請爵士樂的人。不過，那次音樂會眞的太棒了。我太興奮了，跑到後台去玩。非常快樂。Satchmo的那

種味道，眞是無法形容。就像日本所謂藝術的「shibumi」澀味吧，很接近那種味道。那時候我想他年紀已經相當大了，但歌聲和小喇叭都還是頂尖的。

村上　不過再怎麼說，還是藍調的體驗最強有力。

小澤　是啊。那個時代，我過去完全不知道什麼叫藍調。還有，我因為在拉維尼亞工作，才有生以來第一次領到像酬勞的酬勞。因此才終於吃得起像樣的食物，開始可以上餐廳去，也住得起像樣的房子了。有了這種餘裕，碰巧知道所謂的藍調音樂，我想這種機緣也很重要。因為過去自己完全沒有付錢去聽音樂的餘裕……不過說到芝加哥，現在還有演奏藍調嗎？

村上　有啊。詳細情形不太清楚，不過我想大概還很盛吧。只是說到六〇年代前半的芝加哥藍調，畢竟是最鼎盛的時代吧。因為那是全面受到滾石影響的時候。

小澤　那時候，好的藍調俱樂部，我想總共有三家。在幾個街廓之間，兩、三天就換一個樂團演出，所以我還不間斷地勤快跑去聽。

村上　這麼說來也眞巧，在東京我還曾經和小澤先生一起去過兩次爵士俱樂部呢。

小澤　去過、去過。

村上　第一次是聽大西順子，第二次是聽 Cedar Walton 的鋼琴。

小澤　嗯，很愉快喔。日本難得也有這麼像樣的俱樂部，眞幸運。

村上　我是大西順子的迷。最近的年輕爵士音樂家素質或者說技術水準，非常高喔，大西小姐也一樣。是二十年前沒辦法比的程度。

小澤　好像是。這麼說來，我六〇年代末期在紐約聽過秋吉敏子的演奏，我覺得她的鋼琴也好得不得了。

村上　她的指觸清晰極了。乾淨俐落，很有主張。

小澤　眞的有像男人般的指觸。

村上　她也跟小澤先生一樣，生在滿州。年紀我想是比小澤先生稍大一點。

小澤　她還在演奏嗎？

村上　嗯，現在應該還在活躍。有很長一段時期領著大樂團演奏。

小澤　大樂團嗎？了不起。還有，在波士頓時代我常常聽森進一的歌。還有藤

240

村上　她這樣說。

助理岩淵　嗯，我覺得不深。

村上　（問經過旁邊的女助理）嘿，妳覺得宇多田光臉的輪廓很深嗎？

小澤　嗯。

村上　可能有唱英語，不過在我的記憶中覺得她臉的輪廓並沒有多深。但是當然每個人主觀不同。

小澤　是用英語唱，臉的輪廓很深的女孩嗎？

村上　名字叫宇多田光。

小澤　哦，這樣啊。

村上　現在藤圭子小姐的女兒當上歌星很活躍喔。

小澤　這兩個人都很棒。

村上　哦。

圭子。

小澤　哦。那麼我就不知道了。我聽過一次她的歌，覺得非常棒。

村上　學生時代，我在新宿的一家小唱片行打工，看過藤圭子小姐進來。個子小小的，服裝也很樸素，並不顯眼，她對我們說了類似「我是藤圭子。我的唱片請多多指教」的話，微笑一下，低頭行禮後走出去。她那時候已經是大明星了，卻還那麼勤快地繞唱片行打招呼，讓我深深佩服。那是一九七○年左右的事。

小澤　對、對，正好是那時候。森進一的《港町布魯斯》、還有藤圭子的《夢揭開夜幕》，我還帶著錄音帶，在波士頓到檀格塢之間開車時經常放來聽。正好貝拉和孩子們回日本了，那時我自己住，非常想念日本了。有空也

村上　會聽「落語」。像古今亭志生的。

村上　一直住在國外，有時會非常想聽日本話喔。

小澤　山本直純先生有個叫《管弦樂團來了》的定期節目，邀請我去當來賓，我說「如果森進一來我就來」，結果他們眞的把森先生請來了。於是，我用管弦樂團爲他的歌伴奏。只有一曲，效果可能不太好。結果，一位叫什麼的名小說家，提出抱怨。總之被批評得很慘（笑）。

村上　到底有什麼不對？

小澤　意思是說，不能說懂古典音樂，就懂演歌。

村上　嗯。

小澤　我當然什麼都沒反駁，不過我也有我的理由。大家常常說演歌是日本獨特的東西。是日本人才會唱的、日本人才懂的音樂。不過我並不這樣想。我想演歌這東西基本上是從西洋音樂出來的，以五線譜可以全部說明。

村上　嗯。

小澤　像小調之類的，也可以用顫音來記譜。

村上　嗯。

小澤　只要能正確地寫在樂譜上，就算過去一次都沒聽過演歌的人，例如喀麥隆的音樂家，也可以確實唱出演歌。

小澤　沒錯。

村上　這是相當獨特的反駁。演歌至少在樂理上，也可以成爲全球化的。有道理。

242

·第五次·

歌劇真愉快

這段對話是在三月二十九日進行的，當時我們碰巧兩人都住在火奴魯魯。東北大地震的十八天後。地震發生時，我正好在夏威夷工作。既然無法回國，每天只能從CNN的新聞報導追蹤事態進展。播出的盡是難過而嚴酷的事實。在那樣的狀況下，談歌劇的樂趣，也感覺好像不太對，但能抓住忙碌的小澤先生聽他撥時間說一段話的機會很難得。核能發電往後會如何發展，日本這個國家往後到底會往什麼方向走？一邊交雜著這類迫切話題，我們也談了一會兒歌劇。

本來我是個和歌劇比誰都無緣的人

小澤「我當上多倫多的總監時，在那裡第一次指揮歌劇。有生以來第一次的歌劇，把《弄臣》以音樂會的形式演奏。沒有舞台裝置的公演。那時候我有了自己的管弦樂團，那真快樂。不但快樂，而且感覺很充實。只要我想做，就可以演奏馬勒、可以演奏布魯克納，甚至可以演奏歌劇。」

村上「說起來，我想歌劇的指揮，和普通管弦樂團的指揮，方法應該相當不同，您是在哪裡正式學的？」

小澤「卡拉揚老師說，你一定要指揮歌劇，他在薩爾茲堡指揮《唐喬凡尼》的時候，讓我當他的助手。因此《唐喬凡尼》的所有部分，我都能以鋼琴彈出來。卡拉揚老師首先讓我當那《唐喬凡尼》的助理指揮，讓我學歌劇，在那兩年後，讓我指揮《女人皆如此》。那是我指揮過的第一齣舞台歌劇。」

村上「那是在什麼地方？」

小澤「也是在薩爾茲堡。在那之前，美國有一個非常好的男高音叫 George Shelley，是黑人歌手，他非常喜歡我，說：『征爾，我們一起來演出歌劇吧。』而，他想唱的是《弄臣》。因此，我在多倫多指揮了《弄臣》的全曲。那真有意思。

《弄臣》在日本是在文化會館和日本愛樂交響樂團演奏過，那也是以音樂會的形式。試想起來，我還從來沒有以歌劇的形式指揮過《弄臣》呢。二〇一三年春天，離現在兩年後，小澤征爾音樂塾預定以全套公演。David Kneuss 擔任舞台監督。David 和我一起工作已經二十年左右了。在檀格塢演奏的歌劇也全部是由他導演的。」

村上 「真期待。」

小澤 「因此。《女人皆如此》對我來說，是有生以來第一次在舞台上所指揮的歌劇。由龐內爾（Jean-Pierre Ponnelle）擔任導演。他是一位傑出的導演，但後來因為從舞台上跌落後方的道具場，發生悲慘的意外，可能脊椎受傷，身體搞壞了，因此不久就過世。這歌劇本來應該是由貝姆指揮的，但因為他身體不舒服，由我代替。好像是眼睛手術吧。」

村上 「是很大的拔擢。」

小澤 「對。同時我想對方也非常擔心（笑）。畢竟我是第一次指揮歌劇。卡拉揚老師和貝姆老師正式公演時都來聽了。好像是因為擔心而來的。練習的時候也來看過。這麼說來那前一年，阿巴多也是在薩爾茲堡的同一個舞台指揮過《塞維利亞的理髮師》。那對他來說是在薩爾茲堡的首次演出。當然以前在義大利也指揮過歌劇吧。」

村上「阿巴多比小澤先生年紀稍微大一點嗎？」

小澤「是啊。我想大一歲或兩歲。不過在當雷尼的助理時，是我稍微早一點進去的。」

村上「《女人皆如此》的評語怎麼樣？」

小澤「我也不太清楚。不過那次以後我收到維也納的邀請，維也納國立歌劇院也開始偶爾會跟我聯絡，所以評語應該不錯吧。」

村上「有生以來第一次指揮歌劇很快樂吧？」

小澤「真是，快樂得不得了。那是一九七二年吧。歌手從男高音的路易吉・阿爾瓦（Luigi Alva）開始，全都非常傑出。大家一團和氣快樂地演出。那第二年也在薩爾茲堡繼續指揮《女人皆如此》。在薩爾茲堡通常一個節目會持續演出兩年或三年。在那之後薩爾茲堡同樣又邀請我去指揮《伊多曼紐王》（Idomeneo）。一連指揮了兩齣莫札特的歌劇。《女人皆如此》是在一個經常上演莫札特歌劇，叫 Kleines Spielhaus 的小劇場演出。《伊多曼紐王》則在一個岩石建成的劇場演出。試想起來，我的歌劇經驗，幾乎是在巴黎的加尼葉歌劇院、米蘭的史卡拉歌劇院，然後維也納的歌劇院，這三個劇院。在柏林還沒指揮過歌劇。」

村上「這種歌劇的指揮，是一面擔任波士頓交響樂團的音樂總監，同時一面兼做的

小澤「是的。所以波士頓的工作暫時休息到歐洲去。歌劇的工作最低限度也需要花一個月。我請了長假，所以呀，不太能製作新節目。因為需要花時間。巴黎歌劇院的情況做了不少新節目。《法斯塔夫》、《費戴里奧》等。《杜蘭朵公主》是以前指揮過的節目。後來在這裡，也和多明哥一起公演過《托斯卡》。然後還有梅湘的《阿西西的聖方濟各》，這是首演。」

村上「對小澤先生來說，歌劇經歷了漫長的歲月，已經成為您非常重要的演出曲目了喔。」

小澤「其實，本來我是個和歌劇比誰都無緣的人（笑）。因為，齋藤老師完全沒有教過我們歌劇這東西。所以我在日本的期間，幾乎和歌劇無緣。只是，我還在學校的時候，渡邊曉雄老師在日本愛樂交響樂團，演奏過拉威爾的《頑童與魔法》，我想那應該是一九五八年。」

村上「那齣歌劇很短喔。」

小澤「對。很短。大約一小時左右。我記得那確實是音樂會形式的，不是完全舞台演出的……。那次我當代理指揮〔村上註：排練時的代理指揮〕。因為渡邊老師那時當音樂總監，非常忙，那對我來說是最初的歌劇經驗。」

村上「在哪裡演出？」

小澤　「好像是在產經廳。曉雄老師那陣子，大約兩年演出一次歌劇。應該是在我出國以後，演出了德布西的《佩利亞與梅麗桑》。選了有點稀奇的歌劇。」

村上　「那麼小澤先生第一次真正全心投入歌劇的指揮，是在卡拉揚的指導下嗎？」

小澤　「是的。卡拉揚老師真的給了我很好的建議。他說，對指揮者來說，交響樂的曲目和歌劇就像車子的兩個輪子那樣。缺了任何一邊，都不會順利。在交響樂的曲目中也包括協奏曲和交響詩之類的。但所謂歌劇，卻是和這些完全不同的東西。如果一齣歌劇都沒指揮過就死去的話，等於幾乎不認識華格納就死去。確實是這樣。所以征爾，你務必一定要學歌劇喲，卡拉揚老師這樣強調。像普契尼、威爾第的作品，也都是缺了歌劇就談不上的。莫札特也一樣，他能量的一半左右也投注在歌劇作品上。經過這麼一說，我開始想，那麼不努力歌劇不行。」

村上　「於是一動念便下決心，在多倫多演出了《弄臣》。」

小澤　「沒錯。於是，我向卡拉揚老師報告了這件事。然後，我準備辭掉舊金山交響樂團的總監，轉到波士頓去時，卡拉揚老師說，別立刻過去，先休息一陣子，到我這裡來。我可以好好教你怎麼指揮歌劇。」

村上　「好熱心哪。」

小澤　「是啊。他好像把我當成直接弟子一樣。於是，我辭掉原來夏天到芝加哥拉維

尼亞音樂節當總監的職務，就那樣轉到檀格塢音樂節那邊去，但也拜託他們等我一年，把那整個夏天的時間空出來，到卡拉揚老師那邊去學習。那就是薩爾茲堡的《唐喬凡尼》。那次老師不但指揮，同時也親自負責導演。甚至連燈光都自己來。」

村上「真了不起。」

小澤「服裝方面畢竟沒插手，因此老師總是非常忙。所以讓我在排練的時候指揮了很多。」

弗蕾妮的咪咪

小澤「當時主角是賈洛夫（Nicolai Ghiaurov），保加利亞出身的男低音。女配角柴琳娜則是米雷拉‧弗蕾妮（Mirella Freni）。我每天彈鋼琴，陪他們練唱。結果，在那之間這兩個人擦出火花了，終於結婚。所以呀，我跟賈洛夫和弗蕾妮就跟自家人一樣（笑）。後來，我也邀這兩人到檀格塢來。並演出威爾第的《安魂曲》。在演出穆索斯基的《鮑里斯‧郭多諾夫》，和柴可夫斯基的《尤金‧奧涅金》時，他們也應邀演出。當然女主角塔蒂雅娜的角色是由弗蕾妮演。然後，演完歌劇後三個人就一起吃飯，成為長年的習慣。不過賈洛夫大約

村上　「弗蕾妮能用俄語唱歌劇吧？」

小澤　「是啊。她也經常演出《黑桃女王》（譯註：柴可夫斯基的歌劇）。因為賈洛夫的演出曲目很多是俄國曲子，爲了夫唱婦隨，她也必須記住俄語歌劇才行。夫妻恩愛，經常一起出現。」

村上　「所以弗蕾妮才很擅長唱俄語歌劇。」

小澤　「不過，因為在那裡認識弗蕾妮，託她的福我也可以指揮各種歌劇了。我們一起合作了五、六齣。其中她最愛演的是《波希米亞人》。」

村上　「咪咪。弗蕾妮最拿手的角色喔。」

小澤　「嘿，征爾，下次我們一起來演《波希米亞人》嘛，她一直這樣跟我說，但不知怎麼，結果並沒有演成。這麼說也許怎麼樣，那時候，正好奧地利指揮家卡洛斯‧克萊伯（Carlos Kleiber）帶著史卡拉歌劇院的管弦樂團到日本來，演出《波希米亞人》。而，我那時看了，心想：『啊，這個我不行。』實在太棒了。啊，這樣不行，我沒辦法比這更好。」

村上　「那是一九八一年的日本之旅對嗎？男高音是德弗斯基（Peter Dvorský）。」

小澤　「而咪咪的角色則是米雷拉‧弗蕾妮。後來我雖然也指揮過《波希米亞人》，但那時候米雷拉幾乎已經不唱了。現在她回到出生的故鄉莫德納（Modena）

七年前過世了。」

教學生。彼此的時間沒能配合好。」

村上「那真遺憾。」

小澤「她的咪咪呀，如果不是她的咪咪她就不想唱的非常獨特的咪咪。經常在戲裡，有那種看起來沒在做演技的演員不是嗎？問到本人時卻說，不，看起來雖然是那樣，其實我也是拚命在演的，別人看來好像什麼都沒做。看起來非常自在，很自然地就在那裡。好像只是以本性流露出來似的。米雷拉的咪咪，真的感覺就是那樣。」

村上「《波希米亞人》是如果咪咪不能讓觀眾感動落淚的話，幾乎就不成立的歌劇喔。」

小澤「真的是這樣。」

村上「弗蕾妮自然就能辦到。」

小澤「就算你決心今天不流淚而去聽，也會不由得落淚。我想下次去翡冷翠的時候，要到莫德納去看她。」

小澤「這個，是糖吧？」

　　　　喝熱紅茶。

村上「對。是糖。」

卡洛斯‧克萊伯

村上「克萊伯所指揮的《波希米亞人》真的這麼棒嗎？」

小澤「說起來，指揮者已經整個人完全泡在那戲劇裡了。指揮技術早就拋到九霄雲外了。不過，我後來問過他，這種事怎麼可能辦到？結果他說：『喂、喂，什麼話嘛？征爾。我啊，睡覺都可以指揮《波希米亞人》呢。』」

村上「哈哈哈，真厲害。」

小澤「那時候貝拉等人就在身邊，所以我想他可能在耍帥（笑）。不過，畢竟，他是從年輕時候開始，就真的指揮太多次《波希米亞人》到膩的地步了。」

村上「每個細節都烙印在腦子裡了。不過克萊伯，說起來是曲目有限的人吧。」

小澤「對。（他所指揮的曲目）歌劇也少，管弦樂也少。」

村上「不過我上次讀的書中，有里卡多‧慕提（Riccardo Muti）的回憶錄，慕提在指揮華格納的《指環》時，克萊伯到後台來，跟他聊天，那時知道他把《指環》的每個細節都刻進腦子裡，感到非常驚訝。克萊伯從來沒演奏過《指環》，卻那麼詳細地勤讀樂譜。」

小澤「克萊伯很用功，對曲子知道得很多。不過也會惹麻煩，他在柏林指揮貝多芬第四號交響曲時，要指揮不指揮、要指揮不指揮的，每天反反覆覆。我跟他很熟，那時的情形我就近看著，克萊伯好像在找藉口，想把自己指揮的事推掉，在我眼裡看來是這樣。」

村上「小澤先生有沒有取消過指揮？」

小澤「像這次這樣因為生病而取消是有過。但只是稍微發燒的話，我大概都會忍著做。」

村上「有沒有因為吵架不幹而回去過？」

小澤「只有一次。在柏林（愛樂交響樂團），嗯，那是當客座指揮第二年的事吧。一個阿根廷作曲家，叫希納斯特拉（Alberto Ginastera）的，你知道嗎？」

村上「不知道。」

小澤「總之有這樣一個人，我指揮了他作的曲子《牧場》（Estancia）。這是大管弦樂團所演奏的曲子。卡拉揚老師不知道為什麼選出這首曲子，自己不指揮，卻對我說：『征爾，你把這曲子學好了指揮看看。』我不知道為什麼，不過他好像有某種理由，決定要演奏阿根廷的曲子。因此我沒辦法，就拚命用功過才去。後半場的曲目好像是布拉姆斯的交響曲。幾號我忘了。可是，我練習《牧場》時，打擊樂器的部分非常難。打擊樂手大概有七個人。但，因為太難了，

我就讓打擊樂手單獨練習，讓其他部分的人等一下。但中途變成完全無法演奏。旋律太複雜了。然後，有一個年輕打擊樂手，那個男孩笑出來。於是，我火大起來，大罵：『還笑，到底笑什麼？』但那男孩也不道歉就那樣坐下來。於是我更火大，吼起來：『就算是名滿天下的柏林愛樂，後天就要正式公演了，這樣怎麼行？』於是他變得更不會敲。我真的怒火沖天，放下樂譜，丟下一句：『休息！』就憤而離開。」

村上「哦。」

小澤「後來我打電話到紐約給我的經紀人 Ronald Wilford，說：『我要回去了。實在受不了，這種地方，我待不下去了。你幫我向卡拉揚老師道歉。』並通知樂團的人，說：『我要回美國去了』，馬上就回到凱賓斯基飯店。不過，那時東西柏林分開，從西柏林沒有直飛紐約的飛機。必須在別的地方轉機才行。於是我託飯店幫我訂機票，馬上開始整理行李。」

村上「真的太氣了喔。」

小澤「結果，我飯店已經退房了，只等出發的時候，柏林愛樂的團長，叫澤佩利茲先生的，卡拉揚老師非常信任的低音大提琴手，帶著幾名團員來道歉，說：實在不好意思，您回去之後，打擊樂器的演奏者剛才沒練好的部分現在正在拚命練習。所以明天請您再來看我們練習一次，光來看看也行，務必要來看好嗎？

村上「被這麼一說，說得也是，我不去也不好吧。」

小澤「嗯，說得也是。」

小澤「於是，我再打電話給Wilford，說我決定再多待一天看看。機票也請飯店取消……有過這樣一幕。成為相當有名的事件。」

小澤「結果《牧場》演奏了嗎？」

小澤「演奏了。我回去指揮了。」

村上「如果是克萊伯，就絕對不會回去。」

小澤「不會吧（笑）。我的情況，因為當時沒有直飛紐約的飛機也有很大的關係。」

村上「在協調轉機的班次之間，就被說服了。（笑）」

小澤「澤佩利茲先生，是從齋藤紀念管弦樂團開始創立的時候，二十幾年來，一直擔任管弦樂團低音大提琴手的領班。前不久過世了。」

〔村上註：《牧場》作品8，是希納斯特拉在一九四一年所作曲的芭蕾音樂。是繼《Panambi》芭蕾音樂之後的第二作品，可以說是希納斯特拉的代表作。描寫高秋族的生活，和住在阿根廷彭巴草原的人，成為民族色彩豐富的作品。之後被編成組曲（作品8a），現在這組曲普遍被演奏。〕

村上「話說回來，克萊伯來日本公演的《波希米亞人》，是由德弗斯基演的魯道

257　歌劇真愉快

小澤「夫，和弗蕾妮演的咪咪。」

小澤「沒錯。」

村上「我覺得，卡洛斯·克萊伯這個人，無論指揮布拉姆斯第二號交響曲，或貝多芬的第七號，這大家已經聽得非常習慣的曲子，有時他都能從裡頭凸顯出完全嶄新的形象來喔。『嗯，這曲子裡其實隱藏著這種東西』，有這種新鮮發現之類的。雖然優秀的指揮家、有才氣的指揮家很多，卻很少人能做到這點。」

小澤「哦，有道理。」

村上「我想像，他為了做到這點，一定必須相當深入地研讀樂譜才行。」

小澤「嗯。讀法非常深入。不過對他來說比較可憐的是，父親太偉大了。」

村上「艾利希·克萊伯（Erich Kleiber）。」

小澤「我想可能因為這樣，他其實一定很緊張。那當然，太偉大了。不過卡洛斯好像滿喜歡我的，懷著愛心跟我往來。不知道為什麼。他也喜歡貝拉，往來得很親。我的音樂會他也來聽過幾次，他也請我們吃過各種美食。我就任維也納歌劇院的音樂總監時，第一個拍賀電給我的也是卡洛斯。而且還是非常長的賀電。」

村上「他很難相處嗎？」

小澤「超難的。是個有名的取消魔。經常取消演出。接著，在那之後他打祝賀電話

給我時，我就趁機對他說：既然我已經來了，所以你也要常常來維也納指揮喲。因為他是個不太肯來的人。結果他說：喂喂，我可不是為了這個而打賀電的喔

（笑）。

村上 「意思是，這個跟那個是兩回事。」

小澤 「在齋藤紀念也邀請過克萊伯。請他來為我們指揮。他對齋藤紀念有興趣，因為連我們去德國開音樂會時他都來聽了。但他並沒說要來或不來。卡拉揚老師在最後的期間，也受到齋藤紀念的邀請，不過並沒有來。只是，他答應為波士頓交響樂團指揮。因為卡拉揚老師為芝加哥交響樂團指揮過，在薩爾茲堡。應蕭提的邀請。所以他對我說，如果波士頓交響樂團到歐洲去，他也可以來指揮。但在那實現之前他就過世了。」

村上 「真遺憾啊。」

小澤 「對齋藤紀念方面，卡拉揚老師沒有明說要或不要來指揮，不過反倒邀請齋藤紀念到薩爾茲堡去。那時候，我就預先邀請他說，我指揮一次，接下來的一次為您保留，所以請您來為我們指揮好嗎？那時他也始終沒有明說 yes 或 no。第二年老師就過世了。一定是身體已經很虛弱了吧。」

村上 「我非常想聽克萊伯或卡拉揚指揮的齋藤紀念。」

小澤 「卡拉揚老師對齋藤紀念相當感興趣。所以才會特地邀請我們到薩爾茲堡去。

那邊要邀請管弦樂團去並不是那麼簡單的事。」

歌劇和導演

村上「這麼說來，以前您提過有一個計畫您要指揮由肯羅素導演的歌劇對嗎？」

小澤「有、有。肯羅素導演，我指揮，在維也納演出《尤金‧奧涅金》的計畫。由米雷拉‧弗蕾妮唱。我在維也納擔任音樂總監之前，由羅林‧馬捷爾擔任音樂總監時所提的事。因此我跟肯羅素見面談過幾次。不過不知道為什麼，他和劇場那邊大吵一陣之後，就退出了。不過我跟那件事完全沒關係。」

村上「如果那個計畫實現的話，一定是非常奇特的演出。」

小澤「是啊。在那之前他所導演的《蝴蝶夫人》造成相當大的話題。背景把原子彈爆炸的照片放映得大大的，還製作巨大的可口可樂瓶象徵美國，搬上舞台……。我們見面時，我也留下他是個相當激進的人的印象。」

村上「他所導演的電影《馬勒》也相當跳脫。」

小澤「嗯，那時候他讓我看了那部電影。我們在倫敦市中心一家像俱樂部的地方見面，只有男人可以進去的，非常暗、感覺怪怪的地方，我們在那裡談。他說在原作《尤金‧奧涅金》中，主角奧涅金被寫成更令人討厭的男人。在柴可夫斯

村上「看來非常可能引起物議喔（笑）。不過總之那個企畫流產了。」

小澤「流產了。」

村上「看來要選導演還相當難啊。」

小澤「我在《女人皆如此》時，第一次和龐內爾合作，他實在是一個很傑出的導演。我到現在都覺得他是天才。總之非常懂音樂。在導歌劇時，剛開始不是要先光練音樂嗎？沒有布景和其他樂器，只有鋼琴伴奏而已。即使在那樣的時候，他連表情和動作都加上去時，音樂很快就變自然了。這對我來說是第一次的經驗。真是新發現。於是我試著問他，這種事怎麼能辦到。結果，他說，總之音樂要慢慢聽到滲進體內為止。我想他一定相當懂音樂。」

村上「他不是那種還沒聽音樂，就砰一下把布景擺上去的人喔？」

小澤「完全不是那種人。他跟我非常投合。因此在他去世前不久我在巴黎見到他時，我們談到下次兩個人要一起演出《霍夫曼的故事》。他當時在巴黎的喜歌劇開始演《霍夫曼的故事》新創作，他想把那移到更大的劇場上演。我也想一定要做。但不久他就過世了。真遺憾。對我來說他是真正傑出的導演。」

基的歌劇中，雖然奧涅金確實有優柔寡斷的地方，不過並沒有被設定成一個對女人那麼色的男人。但是在原作中卻是個不折不扣的色狼，他導演時要把這種黑暗面強調出來。」

村上「上次我在 NHK，看了小澤先生在維也納指揮的《曼農·雷斯考》（Manon Lescaut）舞台。設定成現代的那個。」

小澤「那齣戲導演是 Robert Carsen。他所導的最精采的，怎麼說還是理查·史特勞斯的《艾蕾克特拉》。非常摩登的舞台，非常精彩。另外一齣，楊納傑克的《顏如花》也沒得挑剔。還有，我跟他也合作過《唐懷瑟》。那不是一齣有關歌唱比賽的故事嗎？他把那改成繪畫比賽。」

村上「哦？可以這樣做嗎？」

小澤「繪畫比賽。那是由我指揮的。另外我在日本的『歌劇之森』指揮過，後來在巴黎也指揮過。在日本的評語馬馬虎虎，不過在巴黎的演出卻相當受歡迎。法國人一定是非常喜歡繪畫吧。」

村上「不過花錢去製作新的歌劇，如果演出次數沒達到某種程度的話，就沒辦法回本吧？」

小澤「其實，以劇場來說，一齣戲碼總希望能演個十年二十年。就是為了收回本錢。例如柴斐里尼（Franco Zeffirelli）導演的《波希米亞人》在維也納還很受歡迎。那個，前前後後已經演了三十年了。一個新劇碼至少預估要能演出三年，才會真正下去製作。因為演出三年，一年演十幾次，總共大約演四十次。這樣成本才能回來。然後再把那道具租給低一級的劇場，開始賺錢。」

村上「歌劇院是靠這樣賺錢的。」

小澤「是啊。」

村上「幾年前小澤先生在日本指揮貝多芬的《費戴里奧》，那布景也是這樣租來的嗎？」

小澤「當然。是用船運來的。但因為那是維也納的出差公演，所以不算是租的。下次要演柴可夫斯基的《黑桃女王》，布景也全部從維也納運來。」

村上「那種布景，或者說製作本身，對歌劇院來說也成為一種財產囉？」

小澤「是的。只是，日本的情況，就算想保管布景，也沒有儲藏空間。維也納的話，維也納郊區有很大的儲藏地方。政府提供廣大的場所，可以全部放進去。用卡車載來、載去。因為維也納歌劇院只能容納兩組歌劇裝置，所以，幾乎每天貨車都在歌劇院和保管場所之間來往。」

在米蘭被喝倒采

村上「說起來歌劇這東西，是像近代歐洲文化的神髓般的存在。從被王公貴族所保護的時代開始，到取得布爾喬亞資產階級熱心支持的時代，到由企業贊助為主體的現在為止，經常背負著文化的華麗部分。這種地方對於日本人的進入，會

小澤「那當然有。我第一次在史卡拉歌劇院演出時，受到相當多的噓聲。那是我跟帕華洛蒂合作演出的《托斯卡》。因為我跟帕華洛蒂感情很好，所以應他的邀請到米蘭去，他很熱心地說，征爾，我們一起來演嘛，我很喜歡帕華洛蒂，因此順口就答應了（笑）。卡拉揚老師相當反對。他說那是自殺行為。你會被殺掉喔，這樣威脅我。」

村上「被誰殺掉？」

小澤「觀眾啊。米蘭的觀眾很挑剔是出了名的。果然，剛開始被噓得很慘。不過總共大概有七次公演，過了三天左右，我忽然發現：『咦，今天沒有噓聲』，結果最後平安無事地結束了。」

村上「您說噓聲，在歐洲經常有嗎？」

小澤「有啊，有啊。尤其義大利最多。日本倒沒有。」

村上「日本沒有嗎？」

小澤「會有一點，不過沒有像義大利那樣集體嘩然大鬧的。」

村上「我住在義大利時，報紙上經常刊登。昨夜李柴蕾莉（Katia Ricciarelli）在米蘭受到盛大的倒采。在義大利，在歌劇院被噓這件事也會成為很大的社會新聞，我那時候好驚訝。」

有抗拒感之類的嗎？」

小澤「哈哈哈哈哈哈（很樂地笑起來）。」

村上「喝倒采似乎也成為一種文化啊。我是小說家，當然作品也經常會被惡言批評，不過那些如果不想看，只要不去讀評論就行了。那樣的話既不會火大，也不會氣餒。然而音樂家的情況，是在觀眾面前當眾出醜，在眼前被噓無處可逃。那，一定很難過吧？我經常想真不簡單啊。」

小澤「我在史卡拉歌劇院演出《托斯卡》、這輩子第一次被噓時，我老媽還到米蘭來，小孩還小，貝拉沒辦法來，所以我老媽代替她來，幫我做日本的飯菜。然後，也到劇場來，在觀眾席上聽著，周圍對我的噓聲她還以為是喝采（笑）。因為大家以非常大的聲音盛大地喊叫，所以她以為是很高興。結果，回去以後還對我說：『很幸運啊。今天喝采聲很多。』」

村上「哈哈哈哈。」

小澤「我說明，那個不是喝采，是叫做噓聲啊。但因為有生以來沒聽過那個，所以也搞不清楚。」

村上「這麼說來，在芬威球場，紅襪隊的尤克里斯出場時，觀眾會大呼『尤～～』喔。整個球場全體呼叫『尤～～』。我剛開始，也以為是噓聲。心裡納悶為什麼尤克里斯一出場，大家每次都要噓他……。」

小澤「嗯，那個，確實聲音很像。……結果，在米蘭被噓以後，帕華洛蒂安慰我

村上「說，征爾，在這裡被噓的話表示你是一流的喔。然後管弦樂團的人來了，告訴我說，在這裡到現在為止沒有一個指揮不被噓的。畢竟連托斯卡尼尼在這裡都被噓過。不過，雖然大家這麼說，我還是覺得安慰不了我（笑）。」

小澤「經紀人也說不必介意。大師，您有團員挺您。他們都站在您這邊。這最重要。如果是沒有樂團團員支持的指揮被噓的話，他就完了。可是您的情況不是這樣。所以什麼都不用擔心。安靜忍耐一陣子。那麼一定會順利的。確實，樂團團員都支持我。朝觀眾席的噓聲，噓回去。我也親眼看到了。」

村上「結果，順利嗎？」

小澤「確實，過幾天之後噓聲就消失了。越變越小聲，有一天就完全消失了。從此以後到最後一天，就完全沒有噓聲。不過如果到最後還繼續有噓聲的話，我可能真的會氣餒。但是因為沒有這種經驗所以不太清楚。」

村上「在那之後，您又在史卡拉歌劇院再指揮了很多次歌劇是嗎？」

小澤「嗯，指揮了相當多次。例如，韋伯的《奧伯龍》（Oberon）、白遼士的《浮士德的天譴》，還有柴可夫斯基的《尤金‧奧涅金》和《黑桃女王》等。然後還有什麼呢⋯⋯」

村上「除了那次之外，沒有其他被噓的經驗嗎？」

小澤 「嗯——那種經驗好像沒有了。個人被攻擊有過幾次，但像那樣整體被整好像沒有。」

村上 「米蘭的史卡拉歌劇院，是不是對東洋人指揮義大利歌劇有抗拒呢？」

小澤 「這個嘛，可能音樂跟他們所想的東西，稍微有點不同吧。我所發出的音，不是他們所想像的《托斯卡》的音。我想是這麼回事。還有當然，義大利人無法忍受東洋人跑來指揮《托斯卡》，可能多少也有一點。」

村上 「當時，在歐洲的一流歌劇院指揮的東洋人，除了小澤先生之外沒有別人了吧？」

小澤 「是啊。我想沒有。不過，史卡拉的情況，像我剛才也說過的那樣，樂團團員、合唱團的人都非常熱心地聲援我。我真的很感謝。這麼說來芝加哥的情況也一樣。我就任拉維尼亞音樂總監的第一年，報紙真是把我批評得體無完膚。大報負責音樂評論的記者，好像不喜歡我，或者有其他什麼內幕，總之對我的演奏徹底嚴酷批評。就像雷尼被《紐約時報》的音樂評論記者荀伯格徹底批評那樣，那時樂團團員也都全體支持我。因此第一季結束時，他們為我來了一個『shower』。」

村上 「shower？」

小澤 「這個，我以前也不知道，指揮完成最後一曲時，從舞台退到後台，然後再度

走出舞台。那時樂團團員大家用各自的樂器隨便發出吵鬧的聲音。小喇叭和弦樂器、長管和定音鼓，全都發出巨大的聲音，嗚啊、哇啊、喔哇。你可以了解嗎？」

村上「我了解。」

小澤「據說那就叫做 shower。我不知道有這回事，咦？怎麼了？我嚇了一跳。於是第二小提琴手，樂團人事經理才走到我旁邊來，告訴我：『征爾，這叫做 shower，您要好好記住喔。』換句話說，好像我被報紙批評得太過分了，樂團團員一起對這打抱不平，以音樂方式表達對報紙的抗議。」

村上「原來如此。」

小澤「這種所謂 shower 的體驗，對我來說是第一次也是最後一次。芝加哥的報紙想盡辦法要打垮我，攻擊我抹殺我。可是我第二年又跟音樂節簽約，結果總共做了幾年呢？我記得是做了五年左右。沒被打垮。」

村上「心想必須堅持忍耐抗拒這種外在壓力，生存下去才行噢。」

小澤「嗯，大概是這樣。不過，我那時候，某種程度已經習慣這種事了。無論在維也納、在薩爾茲堡、在柏林，剛開始都受到酷評。所以已經相當習慣被攻擊了。」

村上「說到被酷評，是怎麼說的呢？」

小澤「這方面我不太清楚。因爲我讀不懂報紙。不過好像眞的被說壞話。因爲周圍的人都這麼說。」

村上「新人出道時，剛開始受到這種洗禮嗎？」

小澤「不，也不見得。因爲很多人並沒有這種經驗。例如阿巴多，他好像就沒有受到惡評。從一開始就被認定是有才華的指揮家。」

村上「當時和現在不同，歐洲並沒有東洋音樂家在活躍著，所以逆風也比較強吧。」

小澤「當時，拉中提琴的土屋邦雄先生，一九五九年成爲柏林愛樂的成員，就成爲很大的新聞。一個劃時代的事件。然而到現在，尤其在弦樂器部門，沒有東洋人的歐美主要管弦樂團是多麼無法想像的事情。改變很多。」

村上「那時候，他們想東洋人不可能理解西洋音樂吧。」

小澤「可能還是有吧。具體上被怎麼說，我已經完全不記得了。另一方面，可以說相反，樂團的演奏者大家都溫暖地支援我。以日本的說法，也就是偏袒弱者吧，好像『這個年輕人，從東洋一個人孤身來到這裡，被大家欺負太可憐了。我們要好好鼓勵他支持他。』似的。」

村上「不管怎麼被媒體攻擊，但現場的人都這樣支持總是很大的鼓勵喔。」

辛苦遠不如快樂多

小澤「總之，卡拉揚老師好像相當認真地決心要好好教我歌劇。」

村上「指揮歌劇的時候，不只有管弦樂團，還有和歌手的關係喔。兩邊都必須控制好。不習慣這種做法的話一定很難吧？」

小澤「結果就是要多溝通。在跟管弦樂的團員溝通的同時，也必須和歌手溝通才行。」

村上「歌手說起來跟管弦樂團的團員不同，是個人工作者，像明星一樣，所以會不會很難應付？」

小澤「不是沒有難應付的人。不過，一旦曲子開始了，我說這裡要這樣，進入這種情況時，絕對沒有人會說東道西的。因為大家都想把事情做好。」

村上「有沒有覺得特別辛苦的事？」

小澤「在薩爾茲堡演出《女人皆如此》時，那是我有生以來第一次指揮歌劇，但這件事我完全沒有隱瞞周圍的人。一開始我就在大家面前說『這是我這輩子第一次指揮的歌劇喲』。於是，大家很親切地教我各種事。從歌手到助理，什麼都教我。卡拉揚老師當然也指導我各種事情，連阿巴多都跑來教我。比方要如何

村上「沒有人惡作劇嗎？」

配合歌手的聲音之類的。」

小澤「有嗎？可能有，不過我不知道（笑）。大家一起相處得相當好。非常有家庭氣氛。還請我到家裡去吃餃子聚餐。」

村上「比起現在要向歌劇挑戰的事，不如快樂相處更重要。」

小澤「是啊。有這種感覺。當然在這裡一定要認真學習的心情很強。不過，首先就很快樂。畢竟歌劇這東西，以我的情況，是後來才有的，是後來才得到的寶物般的東西。現在，只要一有機會，我都想要再指揮更多更多歌劇呢。還有很多我已經學過了，卻還沒實際演出的歌劇。」

村上「維也納國立歌劇院來請您擔任音樂總監的事，算是相當突然嗎？」

小澤「對，那很突然。過去我每年都去指揮，去維也納。不光指揮維也納愛樂而已，也常指揮歌劇。於是突然，來問我要不要擔任歌劇院的音樂總監。那時候我已經在波士頓做了二十七年左右。而，三十年怎麼說都太長了吧，心想差不多可以辭職了。我心裡想歌劇院那邊的工作或許比波士頓的音樂總監輕鬆一點。時間也比較寬裕，可能回日本可以待久一點。不過，實際上並沒辦法這樣。每次要演新的劇碼時，都很花時間。尤其維也納花更長的時間。還有巡迴演出也增加了。和歌劇團一起到處旅行。有時不是舞台歌劇，而是音樂會形式

村上「那麼結果忙的程度和波士頓時代沒什麼差別？」

小澤「嗯，很忙。不過，也不到雜務過多的地步。大家都為我擔心怕我太辛苦，但還不至於。很快樂。而且是非常好的學習。我真想演出更多更多不同的。要不是這場病……好遺憾。」

村上「我這外行人的想法是，一提到維也納國立歌劇院，就會有一種歷史悠久，彷佛充滿陰謀的伏魔殿般的印象。」

小澤「哈哈哈哈，大家都這樣說吧。不過實際上並不會這樣。也許是我沒有特別感覺。」

村上「沒有類似政治上的運作之類的嗎？」

小澤「喔，那個啊。我盡量不涉入。在波士頓時代，也盡量不接近那種事。在哪裡都一樣。在日本也一樣。尤其在維也納的情況，因為我德語不太行，或許這樣反而比較好。雖然語言不好，當然有不方便的地方，但有些情況反而相當方便。所以在維也納的八年之間，真的很快樂。自己想演出的歌劇幾乎都可以演，周圍又經常可以看到別人演出的歌劇。」

村上「簡直可以說泡在歌劇裡喔。」

小澤「不過，我也覺得很抱歉。幾乎沒有一齣歌劇是從頭到尾全部看完的。不是有

的歌劇，也到處演出。」

第五次　272

所謂最精彩的部分、最重要的地方嗎？就衝著那個地方去看，往往只看那個地方就回來了（笑）。雖然覺得過意不去。」

村上 「雖然覺得很可惜……，不過因為歌劇時間都很長。」

小澤 「只看那精彩部分，然後就回到房間（歌劇院裡的辦公室）忙自己的工作。其實，當然應該要全部看完的，但因為我白天也滿忙的，實在很難撥出時間來。因為白天有維也納愛樂的練習，還有為了下一齣歌劇在工作室的排練。所謂工作室的排練，是只有鋼琴伴奏的練唱。這早晨三小時，下午三小時，於是天黑了就累趴趴了，實在沒辦法再陪著看全場歌劇。因為要花三小時啊，肚子也餓起來了（笑）。」

村上 「因為，說起來，歌劇本來就是為了那些閒人而創作的東西。我幾年前，在小澤先生擔任音樂總監任內到維也納去，一連看了幾齣歌劇。看歌劇，聽維也納愛樂的音樂會，再看歌劇……。一方面因為當時有空，真的是至高的幸福。等您康復後請再到維也納指揮歌劇。」

· · ·

在瑞士的一個小鎮

我（村上）從二〇一一年六月二十七日到七月六日為止，和「小澤征爾瑞士國際音樂學院」一起行動。這是以瑞士雷曼湖畔的蒙特勒（Montreux）附近一個叫羅勒（Rolle）的小鎮為根據地，由小澤先生主持，為年輕弦樂器演奏者所辦的研習營。期間大約十天，每年夏天舉行，今年是第七年。

以二十幾歲的青年為主，各種國籍的優秀弦樂器演奏者從歐洲各地聚集而來，以集訓形式接受指導。他們起居、練習的場所是像地方政府經營的文化中心的地方。空間雖小設施卻非常完善，地點位於湖濱，一片充滿綠意的廣闊土地上。建築物古雅，看來頗有歷史。經常敞開的窗外，不時有定期聯絡船駛過。往來於法國和瑞士的船上，前後都掛著雙方的國旗，很舒服地迎風飄揚。

在小澤先生主持之下，有潘蜜拉・法蘭克（Pamela Frank，小提琴家）、今井信子（中提琴家）、原田禎夫（大提琴家）等一流專業講師負責指導學生，特別講師則由在茱莉亞弦樂四重奏團擔任第一小提琴手將近半世紀的羅伯特・曼（Robert Mann）（果然是傳說中的人物），從美國前來擔任。師資陣容如此堅強的研習營，想參加的應徵者當然絡繹不絕。因此事先必須經過嚴格甄試，只有真正優秀的人才被容許參加。換句話說，他們從全歐洲篩選年輕菁英加以集訓。

指導是以弦樂四重奏為單位進行，三位講師在各小組之間巡視，聽他們練習，仔細做各種指導和建議。關於節奏和音色、關於音的協調。不過那和所謂

的「教育」有點不同。可能比較接近「由前輩專家提供有益的建議」。與其說：「要這樣做！」不如說：「這裡這樣做是不是比較好？」式的指導為主。聚集在這裡的年輕音樂家（可能）已經接受過太多「教育」了。他們所需要的是更高階段的某種東西。這研習營有這種共識。或許該說音樂伙伴間有溫和的同志感覺（comradeship）。小澤先生也經常加入其間，同樣提供建議。

羅伯特‧曼則不同，也就是在不同基準上擁有「大師班」，同樣會對各組做特別指導。他的指導在大教室進行，經常客滿。在這裡要說是民主式指導，不如說更接近濃縮形式的高深交流。講師和學生幾乎全體集合在那裡，集中精神注意傾聽著室內樂偉大名師所發出的一字一句，我也旁聽了所有的「大師班」，即使對弦樂器幾乎一無所知的我聽了，都覺得他們所進行的互動和問答，真是趣味深長。在了解所謂音樂這東西上，含有許多有益的啟示。

學生就那樣白天在「文化中心」各自勤練弦樂四重奏，到了傍晚則抱著樂器，沿著湖濱走到離十分鐘左右的地方去，到一棟擁有塔尖、稱為「城堡」的石砌建築物裡去。可能是過去領主的公館或什麼，現在好像由地方政府保管。在那二樓大廳般的地方，全體一起進行合奏練習。過去那裡可能也舉行過舞會，天棚很高，裝飾華麗，牆上掛著各色古老的肖像畫，許多大扇窗戶朝向夏夜敞開著。

樂團的練習也對羅勒當地的居民公開，每天晚上有許多人來到，坐在預先為他

們準備好的活動折椅上，欣賞預演的光景。窗外，無數的燕子以依然明亮的天空為背景，盡情穿梭飛翔。纖細的琴音，聽來甚至不如鳥啼聲來得響亮。一小時左右的練習結束後，大家對能欣賞到這麼美好的音樂，衷心報以溫暖的掌聲。鎮民和音樂營，似乎就以這樣的形式親密地聯繫在一起。音樂以日常生活的一個環節在那地方生根。

這個樂團，由小澤征爾和羅伯特・曼先生兩人指揮。今年被選出來的曲目，有小澤先生指揮的莫札特《嬉遊曲》（Divertimento K136），和羅伯特・曼先生所指揮的貝多芬《第十六號弦樂四重奏》第三樂章。並準備了音樂會安可用的柴可夫斯基《弦樂小夜曲》第一樂章。這首由小澤先生指揮。

就這樣，上課的學生，從早到晚幾乎都沒休息地密集接受鍛鍊。名副其實天天泡在音樂裡。不過因為大家都是二十出頭的年輕男女（女性略多），因此依然能忙裡偷閒地盡情享受青春。用餐時大家吵吵嚷嚷地吃。練習結束後則經常一起到鎮上的酒吧去，熱鬧地談笑、放鬆。當然好像也產生了幾組浪漫情侶。

我在那裡是以彷彿「特別來賓」般的感覺應邀參加的。小澤先生說「春樹先生務必到現場來，最好親眼看看我們在那裡做些什麼。那樣您聽音樂的方式一定會改變。」於是我半信半疑地來到瑞士。訂了機票，在日內瓦機場租了車開往當地，

從第二天開始參加那個研習營。由於羅勒沒有可以住的旅館（因為地方小，旅館設施數量有限），於是我開車到十五分鐘車程距離叫做 Nyon 的，同樣在雷曼湖畔的小鎮住。飯店附近有幾家供應湖魚的美味餐廳。眼前立刻就是湖水，對岸看得見的城鎮就是法國。右手邊遠方，可以清晰望見白雪覆蓋的阿爾卑斯山。

夏天的瑞士很舒服。白天陽光雖然熱，但因為是高原氣候，所以走路也很涼快，涼爽的風從湖面吹來，到了黃昏之後則需要加一件薄上衣。沒有冷氣，也絲毫不會流汗，可以專心練琴。我早晨起床後，會慢跑一小時左右。沿著湖畔跑步，穿過安靜森林的自然遊步道，回到飯店。很舒服地流了汗。坐在書桌前工作一會兒，然後開車到羅勒鎮上。到達羅勒前的道路兩側，向日葵田和葡萄園一望無際地開闊延伸。沒有任何一片廣告招牌。沒有便利商店也沒有星巴克。下午一點和大家一起在中庭，享用自助餐式的午餐。菜色以本地出產的新鮮蔬菜為主，非常健康。

午餐過後，我到每間教室去聽分配到各個教室的練習。在那之間我跟學生們談各種話題。國籍方面以法語系、東歐系的人最多，但音樂世界的共通語言畢竟是英語，因此大致能溝通。剛開始大家都有點害羞，但並不會膽怯。他們雖然覺得奇怪，為什麼身為作家的我會在這裡到處徘徊？但在我說明來意（因為我和小澤先生打算合出一本有關音樂的書……）之後，就很自然地以特別來賓接納我了。也會問我：「現在的演奏怎麼樣？」不知道為什麼，但很幸運的是，也有不少人讀過我的

書。

其次當然也從原田先生、今井小姐、潘蜜拉女士，還有偶爾從羅伯特·曼先生那裡，聽到各種有益的事情。這研習營就像所謂「限定期間」的共同體般，因此一旦進入裡面，就可以很直爽地跟各種人談話。這對我是很幸運的事。

我參加這個研習營時最感興趣的是，要如何才能創造出「美好音樂」的過程。我們聽到美好的音樂受到感動，聽到不太好的音樂感到失望。這種事情極其自然地在進行著。但老實說，關於「美好音樂」是如何被所製造出來的程序，卻不太為人所知。那假定是鋼琴奏鳴曲，或是在個人資質的層次所進行的音樂作業，大體上還可以想像得到，但如果是合奏的話，形象就有點難以掌握了。其中有什麼樣的規則，什麼樣的經驗法則？這些或許每一位專業音樂家都知道了，但我們這種一般聽眾卻不太明白。

我的任務之一是，以時間序列來觀察，幾乎都是初次見面的年輕演奏家聚集在一個地方，接受一流演奏家一星期左右的密集指導，結果在那裡能形成什麼樣的音樂。因此我盡可能勤快地到練習會場去，仔細傾聽他們所演奏的音樂。小澤先生和講師們一邊讀讀樂譜，一邊仔細檢查演奏的情況，但我不太能讀樂譜，所以只是無心地傾聽著那音樂而已。我從來沒有像這樣，整個人天天都泡在音樂裡過。在那裡所聽到的各種曲子，現在都還縈繞在耳邊。

我暫且把學生在那裡所練習的課題曲表列如下。這樣我耳裡到底縈繞著什麼樣的曲子，或許您某種程度就可以掌握到那印象了。

1　海頓・第七十五號弦樂四重奏，作品76之1

2　史麥塔納・第一號弦樂四重奏〈我的一生〉

3　拉威爾・弦樂四重奏

4　楊納傑克・第一號弦樂四重奏〈克羅采奏鳴曲〉

5　舒伯特・第十三號弦樂四重奏〈羅莎蒙德〉

6　貝多芬・第六號弦樂四重奏

7　貝多芬・第十三號弦樂四重奏

他們原則上全曲都練，但結業時的音樂會則只取其中一個樂章。因為如果要演奏全曲，時間實在不夠。至於要選哪個樂章，最後由講師決定。而且不同的樂章，分別由不同的小提琴演奏者擔任第一小提琴。只是這次因為時間的關係，只有貝多芬的第十三號在音樂會上沒有演奏。

音樂會在日內瓦和巴黎舉行，分別演奏不同的樂章，分別由不同的小提琴手和第二小提琴手相互交替。

其次在結業的音樂會上，身爲當今專業演奏家的三位講師和優秀學生（其中四位練習過貝多芬第十三號）組成八重奏，決定演奏孟德爾頌的弦樂八重奏（我喜歡的曲子。孟德爾頌十六歲時所作的曲子）。這練習也和弦樂四重奏同時進行。

參加研習營的第一天，我第一次聽到他們演奏的音樂時，心情有點無法鎮定。因爲說起來那實在是不順暢而粗糙的音樂。當然因爲這是臨時從各地聚集而來的集團，大家開始發出聲音才第二天而已。立刻就要求他們發出精練成熟的音樂未免太勉強了。這點我也很清楚。不過我心中不免產生疑問「這在短短一星期左右的期間，練得出能開出音樂會的音樂嗎？」因爲我在那裡所聽到的聲音，和我們稱爲「美好音樂」的東西，還差一大段距離。就算小澤先生本事高強，要把他們磨練成完成品的地步，一星期的期間恐怕也太短吧？畢竟他們並不是經驗老到的專業樂團成員，怎麼說也還只是學生而已。

「沒問題，他們會一天天進步的。」雖然小澤先生笑咪咪地斷言，但我還是半信半疑。在那個時間點，我所聽到的弦樂四重奏和管弦樂，全都是未完成的狀態。海頓不成海頓的音，舒伯特不成舒伯特的音，拉威爾不成拉威爾的音。就算是照著樂譜好好演奏的，卻沒有形成眞正的那個音樂。

不過總之我每天都開著馬力有點問題的 Ford Focus Wagon 旅行車到羅勒鎭上，

282

到分散在營區的各個教室去，熱心地傾聽那些年輕弦樂器演奏者的演奏。記住七首弦樂四重奏的各個樂章，觀察那些音是如何逐日完成漸進改變的。記住每個學生的名字和臉孔，記住他們的演奏特徵。剛開始，進步顯得非常緩慢。好像有看不見的軟牆擋住他們的去路似的。我暗中擔心「看樣子到音樂會時，可能還沒準備好。」

不過有一天，在鮮明的夏日時光中，他們之間彷彿有什麼無聲地爆出火花。無論白天的弦樂四重奏，或傍晚的合奏，突然音都開始協調起來。有一種不可思議的空氣高揚般的東西。演奏者的呼吸微妙地開始調合，音開始優美地觸響空氣，漸漸，海頓變成海頓的音，舒伯特變成舒伯特的音，拉威爾變成拉威爾的音。他們不只練好自己的演奏，並似乎學會「互相聽」彼此的演奏了。「不錯。」我感覺。完全不錯。其中確實繼續在生出什麼。

雖然如此，那還不是真正意義上的「良好音樂」。其中還覆蓋著一層或兩層薄膜般的東西，那會妨礙音樂純真地震撼人心。那膜般的東西，我過去在各種地方看過太多了。無論音樂，或文章，或其他任何藝術型態，要剝除那最後的一層膜，有時是非常困難的事。然而如果不設法剝除的話，藝術之為藝術的意義就會消失掉。

羅伯特·曼先生正好就在那時候加入研習營（他是中途參加的）。羅伯特·曼先生開的是進階班，他會聽每一組的演奏，針對那演奏提出精確的指點。有時那會幾乎。

是非常辛辣的意見。

例如聽了拉威爾弦樂四重奏的第一樂章之後，他說：「謝謝。非常優美的演奏。很精彩。但是……（苦笑一下）我不太能喜歡。」教室裡的同學聽了都笑了，但其實演奏者可能笑不太出來。不過曼先生沒說出口的話，我也可以理解。因為他們所演奏的音樂還沒有眞正成爲拉威爾的音。其中還沒產生眞正意義上的音樂性「共鳴」。我知道這點，在場的人應該也都知道。曼先生只是把那樣的事實，坦率地點出來而已。沒包上多餘的糖衣，直接而簡潔地說出。那對音樂來說是具有極重要意義的事實，而且所給的時間太短，已經不容許無聊的客氣了。時間對學生太短，對曼先生也太短。結果他在那裡所扮演的，就像是牙醫所用的明白而精確的鏡子般的角色。那不是模糊的「自命不凡之鏡」，那是毫不容情地浮現患部的眞實之鏡的任務。我感覺那可能是只有像他這種人才可能辦到的事。

曼先生簡直像在使勁鎖緊機器各部分的螺絲般，徹底指導著細部。他口中說出的建議和注意事項經常是具象的，那意圖在誰的眼中都清楚可見。爲了有效利用時間，絲毫沒有曖昧的地方。學生拼命地，一一捕捉他快口連發的指示不放。指導持續三十分鐘以上。令人屛息般緊迫的三十分鐘。學生可能都累趴了，而九十二歲的曼先生想必也消耗了相當大的精力。但在講述音樂時的曼先生眼睛眞是炯炯有神，年輕有勁。那可不是老人的眼睛。

於是幾天後，在日內瓦的音樂會上所聽到的拉威爾，已經成為令人刮目相看的精彩演奏。我在那裡聽到了唯有拉威爾的音樂才能見到的、水靈生動的獨特優美。

沒錯，螺絲確實鎖緊了。和時間的競爭終於戰勝。當然還不算是完美的演奏。還留有可以更成熟的餘地。但其中已經散發著真正「良好音樂」所必須擁有的、流動般的緊迫感。而且更重要的是，含有專注的勁道、年輕的喜悅。而且薄膜已經乾乾淨淨地剝落了。

如果以一句話來說，他們在一星期多之間，學到了很多，成長了很多。而且在目擊這演變的我的心中，竟有恰似自己也學到了、成長了般的感覺。不只是拉威爾的曲子。在音樂會的會場，我一邊一一聽著六組人所演奏的曲子，每一首，雖然多少有些差別，但都帶給我同類的感覺。那是窩心的溫暖感覺，是帶給我真誠感動的東西。

同樣的事情，對小澤先生所指揮的學生樂團全體團員也可以這麼說。他們名副其實每天都學到向心力的增強。而且原來很難發動的引擎，從某一個時間點開始，好像突然點著了似的，開始顯示出一個共同體的自律動向。打個比方，就像一種新動物，在洪荒世界誕生了一般。手腳該如何動起來、尾巴該如何搖起來、眼睛耳朵和意識該如何開始運轉，每天都逐漸具象地體會到。剛開始雖然會迷惑，但那動作

卻與日俱增地逐漸變得自然、優美，而且有實效。這動物似乎本能地開始理解，小澤先生念頭裡放有什麼樣的音響，希求什麼樣的律動。這不稱為調教。這裡有的，是為了追求「共鳴」而存在的特別的溝通。在溝通這個行為中，他們似乎找到了音樂的豐富意義，和自然喜悅。

小澤先生當然對樂團成員發出各個部分的詳細指示。關於節奏的快慢、關於音量、關於音色、關於運弓法。而且在同一個地方，就像精密機器的微妙調整般，反覆幾次又幾次直到完全了解而止。並不是用命令的，而是提出建議：「要不要，這樣試試看？」他略微開個小玩笑，大家笑開了。稍微緩和緊張的氣氛。不過小澤先生對音樂的印象始終一貫。在這裡完全沒有妥協的餘地。開玩笑只是開玩笑而已。

小澤先生所發出的每一個指示的意思，我大概也都能理解。只是那些細微而具體的指示的累積，是如何如此鮮明地形成音樂整體印象的？而那聲響和方向性能否以全體團員的共識繼續共有下去？我看不出其中的關聯。那部分就像一種黑盒子般。那種事到底是怎麼可能辦到的呢？

那或許是小澤先生能成為世界一流指揮家，活躍半世紀以上的「職業祕密」。

不，或許不是。那或許既不是祕密、不是黑盒子，也不是什麼。那只是，誰都知道，或許實際上是唯有小澤先生才能辦到的事。無論如何。我所知道的只有，那真是驚人的魔法。要成為「良好音樂」所必要的，首先是 spark（火花），然後是魔

法。二者缺一不可，缺了一種，「良好音樂」就不存在。

那是我在瑞士的一個小鎮所學到的事情之一。

七月三日在日內瓦的「維多莉亞廳」舉行第一次音樂會，七月六日在巴黎的「嘉禾音樂廳」舉行第二次（也是最後的）音樂會。雖然只是室內樂和學生樂團，內容樸素的表演節目，但兩邊音樂會的票全都賣光。當然很多人是為了小澤先生而來的。畢竟小澤先生站上舞台指揮，是從去年的卡內基廳以來，隔了半年的事了。

所以，想當然吧。

節目的前半是六組弦樂四重奏的演奏。就像前面說過的那樣，分別演奏一個樂章。後半則以孟德爾頌的八重奏曲開始。然後樂團出場，羅伯特・曼先生指揮貝多芬。真是優美的音樂。然後由小澤先生指揮莫札特，安可曲是柴可夫斯基。

從結果來說，都是令人難忘的美好音樂會。演奏的質非常高，無比的用心。一方面充滿緊張感，同時又含有自發性的、純粹的喜悅。年輕演奏家在舞台上使出渾身解數，結果實在真精采。尤其最後的柴可夫斯基更是壓軸。情緒激動，充滿了生動的美感。音樂廳裡的聽眾全體站起來，掌聲不停地繼續響下去。尤其巴黎聽眾的反應更狂熱。

那掌聲當然含有音樂迷對復出的小澤先生的激勵意味。巴黎向來就有很多小澤

的樂迷。此外當然也含有對努力奮鬥的學生團員的讚賞意味（他們的水準真的，完全遠超出所謂學生樂團的水準）。然而不只是這樣。其中含有的是對真正「良好音樂」的毫不吝惜的、純粹的、發自內心的鼓掌。無論是誰所指揮的、誰所演奏的，都沒關係。那毫無疑問是「良好音樂」，其中有火花、有魔法。

音樂會之後，聽到依然興奮不已的學生「一邊演奏一邊眼淚禁不住流出來」或「這麼美好的體驗，我想一生中一定難得有幾次」的回響。看著他們這種毫不保留的感動模樣，或看到聽眾熱烈的反應時，我也可以理解小澤先生對這研習營的活動投注心血的心情。那對小澤先生來說，想必是任何東西都無可替代的珍貴東西。真正的「良好音樂」要繼續傳承給下一個世代。那確實的感觸要傳達出去。

要從根柢純粹地撼動那些年輕音樂家的心。這裡頭想必也有不亞於指揮波士頓交響樂團和維也納愛樂那種超一流管弦樂團的，深深喜悅。

不過同時，我眼看著小澤先生如此過度使用歷經幾次大手術後尚未萬全地復元的身體，名副其實地一邊削著身體，一邊幾乎無償地獻身於培養年輕音樂家的身影時，我想「他就算擁有三頭六臂一定也不夠用」，不得不深深嘆息。老實說，不知道該說什麼才好，心裡好難過。如果我擁有這樣的力量，真想為小澤先生找出一兩個備用的身體來……。

288

「並沒有一定的教法。
每次都是當場邊想邊做」

這次的採訪是在七月四日，從日內瓦到巴黎的特別快車中所進行的。只是這時候，錄音出了一點狀況（因為我的不小心）。第二天，在巴黎公寓的一個房間裡裡，小澤先生重新補了一次採訪。在音樂會和音樂會之間的兩天裡，小澤先生明顯露出疲態。雖然臉上還留著因為音樂會的成功所帶來的興奮，但在舞台上毫不吝惜地散發的能量，則尚未回來。稍微睡一點、稍微吃一點，加上稍微自我激勵。體力就靠這樣，只恢復了一些。雖然如此，小澤先生還是特地走到我的座位來說：

「來吧，我們談一下。」一談到年輕人教育的話題時，小澤先生的話就流暢起來了。比談到他自己的音樂時，更流暢。

村上　「昨天，我和羅伯特・曼先生在排練的空檔稍微聊了一下，他說這活動他參加了七年，今年學生的學習成果最好。」

小澤　「嗯，沒錯，我也確實這樣感覺。我試著想想為什麼，去年我不是生病來不了嗎？那件事可能反而起了良好作用。我這樣覺得。我總是主辦者，每年一定會來的我卻不在，因此老師和學生可能想總要做點什麼才行，這樣心情一定都很緊繃。以前，我從早到晚都在巡迴看著。全部練習我都會出現，確實一一過目。但去年因為生病完全來不了，今年也只能稍微短暫地露幾次面。現場幾乎完全交給老師們去負責。」

村上　「老師和去年都一樣吧？」

小澤　「一樣。從一開始就完全沒變。不過，依我看來，無論是（原田）禎夫先生或（今井）信子小姐，這幾年來以當教師來說都有了長足的進步。潘蜜拉從前就這樣，大家在教學方面都比以前擅長了。尤其這個研習營的學生水準很高，每年回來的人數也多。」

村上　「光是這點，教起來就覺得很有意義吧？」

小澤　「對、對。」

村上　「到這裡來的年輕演奏家，身分大體上都是學生嗎？」

小澤　「大多是，不過並不是全部。其中也有已經活躍在舞台上的職業音樂家。剛開

始雖然一再聲明參加這個課程不能超過三年，不過後來連這也取消，不再設限，只要通過面試，如果喜歡，要參加幾年都可以。因此很多人重複參加，整體的質也提升了。現在還有年齡限制，從明年開始這也考慮要取消。我想不到幾歲，想回來的人都可以回來也不錯。」

村上「目前，年齡最大的是二十八歲左右吧。最年輕的是十九歲。以二十歲代的前半為主。」

小澤「嗯，我想改成三十歲或四十歲都沒關係。只要通過面試就行了。除此之外，還有幾位是不通過面試就進來的優秀人才，所謂特殊待遇生。具體說出名字，就是阿雷納、沙夏、和阿格塔這三個人。都是小提琴手。這二人只要想參加隨時都無條件歡迎。明年開始，可能還會增加一個人。」

村上「核心逐漸穩固起來了。不過整體框架，就是名額有限吧。」

小澤「本來六組四重奏，二十四個人是極限，不過今年因為有各種情況，人數增加了，變成七組。在音樂會中發表的只限於六組。於是今年讓那些講師也參加演奏，增加了孟德爾頌的八重奏節目，讓多出來的人也能加進去演奏。此外，如果我今年也無法來的話，就沒有全體團員的合奏，而打算以這八重奏代替。不過我總算像這樣能來了，說過可能來不了的曼先生也決定來了……」

村上「沒錯，以音樂來說，節目變得相當充實喔。以音樂會來說，也成為非常有趣

小澤「是啊。而且，曼先生個性跟我非常投合。老實說，很多著名地方都邀聘他。像維也納、柏林。但他都回絕了，特地優先到我這裡來。到這羅勒，或到松本。所以經常有人向我反應。征爾，好羨慕你呀，能請得動曼先生來。」

村上「不過他已經這麼高齡（九十二歲），老實說以後還能來到什麼時候，還不太知道喔。如果他不能來了，這個空缺不是相當大嗎？因為曼先生的地位，在這個研習營好像非常重要。」

小澤「是啊。不過，就算他不能來了，他的缺也不會再補，打算就只以現有的成員，潘蜜拉、原田、今井這三位老師繼續下去。畢竟，沒有人能代替得了曼先生。我考慮過各種人選，但當今在世的演奏家中，實在找不到一個可以補他缺的人。姑且不提那個，曼先生會開始指揮交響樂團，其實是我強烈建議的。剛開始還堅決推辭說他不行，我一直拜託他試試看，他是在日本開始指揮的。不過最近好像相當有自信了。」

村上「樂器方面還有拉嗎？」

小澤「稍微有，不過可能幾乎很少了吧。這次他要在松本拉喔。和原田禎夫一起，演奏巴爾托克的四重奏。在松本他不指揮，只演奏四重奏。這次孟德爾頌的八重奏，他本來要演奏的，結果決定不要。因為指揮加演奏雙方兼顧，負擔過

村上「不過很遺憾。我好想聽他演奏。因為我從十幾歲開始就是茱莉亞弦樂四重奏團的迷。不過，我看在這裡的學生，可能因為是從各個國家聚集而來，每個人都分別擁有清楚的音樂個性吧。以現在的流行說法就是，每個角色都站起來。」

〔村上註：很遺憾，曼先生在松本的演奏取消了。〕

重，所以他選擇指揮。對我們來說，也很慶幸。」

小澤「是啊。所以教起來也很有趣，感覺很有意義。」

村上「尤其是弦樂四重奏。因為有個性和個性互相重合呼應的地方，個性清楚時會很有張力喔。當然那可能會有往好的方向表現的情況，和相反的情況。」

小澤「沒錯。」

村上「以弦樂團來說，這次小澤先生指揮的是莫札特的嬉遊曲K136，還有安可曲柴可夫斯基的《弦樂小夜曲》的第一樂章，不過演奏曲目每年都不一樣吧？」

小澤「每年不同。到目前為止演奏過什麼呢？柴可夫斯基的《弦樂小夜曲》全曲都演奏過了。不過，那個滿長的喔。然後也演奏過葛利格的《霍爾堡組曲》。還有巴爾托克的《弦樂嬉遊曲》。我在這裡指揮六年了，所以六年都演奏不同的曲子。本來很想演奏一次荀貝格的《昇華之夜》，不過那個也很長。所以很遺

295 「並沒有一定的教法。每次都是當場邊想邊做」

村上「憾今年沒辦法。」

村上「不過聽您選出來的曲目，好像和小澤先生自己學生時代從齋藤老師學的曲目幾乎重疊對嗎？」

小澤「嗯，確實是這樣。你這麼一說，我現在所提到的曲名，全部是從前齋藤老師教過我的曲子。《昇華之夜》也是。明年務必想演奏這曲。今年身體情況還沒完全康復，很遺憾沒能演奏。德弗札克的《弦樂小夜曲》齋藤老師也教過，這首我也想找機會演奏。沃爾夫也有叫做《義大利小夜曲》的曲子，是只有弦樂的曲子。」

村上「這個我不知道。」

小澤「這個我不知道。」

小澤「專業人士大部分都不知道。不過是一首好曲子。」

村上「我記得羅西尼好像也有光是弦樂的曲子喔。」

小澤「對，有有。齋藤老師也教過。不過，那算是比較輕的。感覺有點太輕吧。」

村上「結果，小澤先生年輕時候從齋藤老師學到的東西，這次又由小澤先生以小澤先生的做法，傳授給下一代，有這種感覺噢。」

小澤「是啊。巴爾托克和柴可夫斯基的《弦樂小夜曲》，都是齋藤老師很用心教過的曲子。」

村上「不過桐朋樂團的情況不只有弦樂而已，還加進少數管樂器吧。」

小澤「有時也加進少數管樂器。例如羅西尼的《塞維利亞的理髮師》，序曲時只用雙簧管和長笛各一支演奏過。以這樣編曲。真是非常不簡單。有時候還用中提琴發出管樂器的聲音。」

小澤「不過壓倒性多數是只有弦樂器。因為幾乎沒有人要學管樂器。」

村上「總是想辦法演奏。這麼說來，昨天的柴可夫斯基，演奏得非常精彩，不過如果低音大提琴能多個兩三把的話，應該可以發出更渾厚的底音，只有一把，有點令人擔心。」

小澤「嗯，因為本來樂譜上就是這樣的樂器組合。」

村上「不過在聽著音樂會時，我覺得以這樣的狀況也足以成立常設弦樂團演奏了喔。感覺已經具有超越青年樂團的緊迫感之類的了。」

小澤「是啊，如果能有昨天晚上這種水準的演奏的話，到全世界去巡迴表演都足夠了。曲目再增加一些，裡面也已經有好幾個可以獨奏的人了，所以讓他們獨奏，演奏協奏曲之類的，無論到維也納、到柏林、到紐約都行得通。到哪裡都不丟臉。」

村上「整體水準非常高喔。一絲不苟，有這種說法，沒有絲毫亂掉的地方，看不到一點破綻。」

小澤「嗯，我這樣形容也許不恰當，不過他們沒有殘渣。沒有漏洞。今年大家都很

出色。不過，這並不是僥倖，而是在學習過程中漸漸變成這樣的。一年又一年甄試都變得相當周密，教法也不斷充實改進。」

村上「老實說，第一次聽到他們的演奏時，我記得應該是第二天的練習日，心裡還想這不知道會練成什麼樣子。比方說聽了拉威爾，也沒有拉威爾的音。聽舒伯特，也沒有舒伯特的音，這樣行嗎？實在沒想到，一星期多之間就能達到這個地步。」

小澤「因為大家才剛剛見面而已嘛。」

村上「我當時第一個感覺是，大家的聲音都好年輕啊。感覺強音很髒，鋼琴也不可靠……。不過每天聽他們練習之間，強音漸漸開始收斂，鋼琴也有條有理起來。這種地方讓我很佩服。哦，原來音樂家是這樣漸漸進步的。」

小澤「學生之中，偶爾也有人樂器確實很會了，拉出來的音員的很自然而優美，但其實卻還沒搞清楚所謂音樂這東西是什麼。雖然有資質，卻沒有深度。只考慮到自己一個人的事。如果有這種人，甄試時老師會非常猶豫。這種人要不要錄取？會不會擾亂大家的調和。不過以我來說，這種人才更該讓他進來。如果聲音那麼自然而優美的話，就帶到這裡來，只要密集地教他音樂這東西就行了。如果聲那麼，如果順利的話，或許可以成為一個傑出的演奏家。因為天性就能發出自然而優美聲音的人，其實很稀少。」

村上「天性無法教，但想法和態度卻可以教。」

小澤「就是這麼回事。」

村上「在我所聽到學生們的四重奏中，楊納傑克的表現最出色。雖然是第一次聽到的曲子。」

小澤「嗯，那個很厲害喔，非常精采。那首曲子，拉第一小提琴叫做沙夏的孩子，說無論如何一定要拉這首曲子而拉的。通常是由老師說『你拉這首』給學生指定課題曲，至於楊納傑克，則是由學生自己提出希望的。」

村上「那一組，如果再多磨練久一點，應該夠格成為正規的弦樂四重奏者。」

小澤「嗯，他們那個樣子或許可以組團賣票了。不過，到這裡來的人全都想當獨奏者。」

村上「很少年輕人想走室內樂的路線吧。」

小澤「是啊，能下功夫苦練到這個地步了，幾乎沒有人想往室內樂發展。不過，我的想法是，能在這裡這樣下功夫學室內樂的話，以音樂家來說應該可以長久持續下去。」

村上「羅伯特‧曼先生就是一個一貫專注在室內樂的人。這可能和一個人原本的性格有關。有人想走室內樂路線，有人只對成為獨奏家感興趣……。或者因為留在室內樂可能吃不飽嗎？」

小澤「可能也有關係。所以大家都朝獨奏家的方向努力，如果不行，則進管弦樂團演奏。」

村上「只是進了管弦樂團之後，和團裡的伙伴組成弦樂四重奏團開始活動，也是一種傳統喔。像維也納愛樂、柏林愛樂……」

小澤「是啊是啊。這些人從管弦樂團的工作得到固定收入，再利用公餘時間練室內樂。玩自己的音樂。不過要光靠四重奏吃飯，可不簡單。」

村上「喜歡室內樂的人少，會主動去聽的顧客階層稀薄也有關係嗎？」

小澤「可能有。雖然喜歡室內樂的人都徹底喜歡，但整體的人數可能還是很少。不過聽說最近愛好者增加了。」

村上「東京都內，適合室內樂的小型音樂廳漸漸增加了。像紀尾井廳（Kioi Hall），和現在已經閉館的日本大學卡札勒斯廳（Nihon University Casals Hall）這類的地方。」

小澤「是啊。以前這種音樂廳很少。還在三越劇場演奏過室內樂。齋藤老師、巖本真理女士等都演奏過。還有第一生命保險公司的音樂廳。」

村上「小澤音樂營也特別重視弦樂四重奏。把所謂弦樂四重奏的形式放在中心進行訓練課程，為什麼會這樣呢？」

小澤「這次的課程以四重奏來說莫札特沒放進來，新的方面巴爾托克和蕭士塔高維

村上「契也沒放進來，不過從海頓開始，到現代為止，著名的音樂家全都寫了弦樂四重奏。莫札特、貝多芬、舒伯特、布拉姆斯、柴可夫斯基、德布西都不例外。這些作曲家，在作四重奏時，都傾注了全力。因此藉著演奏他們所寫的弦樂四重奏，可以更深入了解這些作曲家。尤其如果不知道貝多芬後期的弦樂四重奏的話，就無法真正理解貝多芬。在這層意義上，我特別重視弦樂四重奏。因為這已經成為音樂的一種基本了。」

小澤「嗯，有人說貝多芬後期的東西，如果沒有相當的人生閱歷是無法演奏的，因為很複雜。不過既然學生主動提出想練而練了，我也覺得是一件非常好的事。」

村上「不過二十出頭的學生要演奏貝多芬後期的弦樂四重奏曲似乎很困難喔。這次是由高級組選擇演奏作品130。」

村上「我也覺得他們很有鬥志。不過除了弦樂四重奏之外的曲子不考慮嗎？例如莫札特的五重奏，多加了一把中提琴。你們不打算演奏那種？」

小澤「不，沒這回事。要演奏啊。例如，我說明年我們來演奏布拉姆斯的六重奏曲如何。還有我們也演奏過那個，加了低音大提琴的德弗札克的五重奏。因為要合奏而邀來的低音大提琴，不能派上用場很可憐。」

村上「那個拉低音大提琴的孩子，真可憐喔。剛才我跟他談話時，問過他。大家

301 「並沒有一定的教法。每次都是當場邊想邊做」

小澤「在練習弦樂四重奏時，你都在做什麼？結果他說：『我一個人在默默練習』（笑）。還有舒伯特的五重奏曲也不錯喔。有兩把大提琴的那首。」

村上「當然。我們會加上這些變化。不過，幾乎都以弦樂四重奏為中心。這是基本。」

小澤「這種體制是小澤先生所構想出來的嗎？一半演奏弦樂四重奏，另外一半則由全體學員合奏。」

村上「嗯，可以這麼說。是我開創的，不過這在奧志賀（日本長野縣）就一直這樣做了。只是把那個原樣搬到這裡（瑞士）來。在奧志賀剛開始時，本來也預定只選擇弦樂四重奏來演奏。但是既然聚集了這麼多人了，於是在用餐結束之後，大家以遊戲般的感覺開始合奏。覺得很好玩。很巧，正好我也在場，於是指揮起來，嗯，第一次好像是玩莫札特的嬉遊曲吧。後來直接把那選為演奏曲目的一部分，我們就每年變更曲目開始合奏起來。」

小澤「順其自然就這樣發生了。奧志賀的音樂營繼續幾年了呢？」

村上「這瑞士的已經七年了，所以奧志賀有十五年了吧。」

小澤「在奧志賀已經把體制確立起來，再把那大致原樣帶進歐洲是嗎？」

村上「是的。應邀到奧志賀來的羅伯特·曼先生，提到如果歐洲也有這種東西該多好，因此就開始辦起來。」

村上「不過小澤先生原來的專長是指揮交響樂團，這樣的人卻建立了以四重奏為主的音樂營，我覺得有點不可思議。為什麼呢？」

小澤「嗯，大家都這樣說，不過在我追隨齋藤老師的時代，大體都學過弦樂四重奏的重要曲目。這很有用處。但是，像這次這樣把楊納傑克和史麥塔納等，我不知道的曲子放進來後，就有必要事前預習。海頓也有很多我不知道的曲子，需要學習。話雖如此，我在這裡最重要的工作，是選出好老師，把他們帶進來。只要能做好這個，其他都能應付了。這在日本和歐洲都一樣。」

村上「那麼小澤先生，您是在那些老師實地教授的地方巡視，提出補充性建議，以這種感覺在運作嗎？」

小澤「嗯，如果有什麼需要，我會講，有時只是默默聽著，如果他們問我意見時，我也會說些什麼。不過再怎麼說，實際在教的是老師。」

村上「不過這課程只限於弦樂器吧？」

小澤「因為畢竟根本的想法，在於弦樂四重奏是合奏的基本。也考慮過要不要加上管樂器。因此也試探性地問過長笛和雙簧管的老師，不過，範圍要擴大到那個地步的話會很辛苦。規模變得太大了。」

村上「鋼琴也沒考慮？」

小澤「沒有考慮鋼琴。如果放進鋼琴的話，整個感覺會變掉。例如鋼琴三重奏，就

村上「我在觀摩時覺得很有趣的是，第一小提琴手和第二小提琴手在不同的樂章會互相交換。一般來說經驗豐富的人，或實力強的人會擔任第一小提琴手喔。但在這裡卻不是這樣。」

小澤「那種做法。非常好。那是從奧志賀開始的，在這裡也照樣做，總之到這裡來的小提琴手，和實力無關，全體都要練第一和第二。」

村上「以小澤先生自己來說，指導弦樂四重奏，對小澤先生的音樂活動有幫助嗎？」

小澤「嗯，這個嘛，我想應該有。例如會詳詳細細地去讀樂譜。因為畢竟只有四個聲部。只是，並不會因為四重奏所以就簡單。因為各種音樂要素都濃縮在其中了。」

村上「我看羅伯特‧曼先生指導進階班時想到一點，他想說的事情其實很一貫。他聽著七組的分組演奏，對每一組分別詳細指導，不過所說的事情卻大體相同。首先一點，他說要讓內聲部更清楚地浮現出來。在弦樂四重奏中，取得這種協調的方式變得非常重要。」

小澤「是啊。在西洋音樂的合奏中，內聲是非常重要的要素。」

村上「最近管弦樂演奏中，也講究讓內聲部更清楚地浮現，這件事變得具有更大的意義了。換句話說變得更室內樂性了吧。」

小澤「對，正如你所說的。優良的樂團全都在這樣做。不這樣做的話，味道出不來。」

村上「不過不在學校裡想想當獨奏者的學生所學的，主要是拉出旋律，不太有轉為負責發出內聲的情況。所以在弦樂四重奏中，有時換到第二小提琴的位置，就很有意義了吧。」

小澤「我想是這樣。藉著演奏內聲部，可以看到音樂的內面。我想這應該是最重要的事情。做著這種事情，耳朵能漸漸養肥。拉中提琴和大提琴的人，比拉小提琴的人，本來就是更適合合奏的樂器演奏者，不過來到這裡，我想他們可以更深入地凝視這二部分。」

村上「其次，曼先生頻繁地掛在嘴上的，是強弱記號中，弱（piano）的指示不是要拉得弱。所謂弱的意思是指強（forte）的一半，所以要小聲地用力拉。一直說得嘴巴都痠了。」

小澤「沒錯。我們一說到弱，往往就會拉得輕柔對嗎？不過曼先生所說的是，聲音小也要讓人聽得清楚。弱的聲音中，也要確實帶有節奏性，其中必須含有情感，這回事。他想說的，總之是要有輕重緩急。這是半世紀以上致力於弦樂四重奏的他所擁有的信念。」

村上「所謂茱莉亞弦樂四重奏的聲音就是這樣吧。輕重緩急清清楚楚，乾乾淨淨，分析得明明白白的。歐洲人或許不太喜歡這樣。」

小澤「沒錯。歐洲人一定會說，不妨有點曖昧吧，稍微有點氣氛不是比較好嗎？不過他的想法是，要把作曲家的意圖清楚地發出聲音來演奏。那聲音要確實傳進聽眾的耳裡。那是他努力的目標。可以說是不含糊的忠實的演奏。」

村上「其次他經常說的是『我聽不見』（I can't hear you）這句話。例如漸弱（diminuendo），他經常注意提醒，最後的音是不是聽不見了。那種地方要弱但要確實拉出來，一定很難吧？」

小澤「正是這樣。還有他經常說的是，為了要確實發出弱的音，就要把那前一個音稍微拉強一點。因為如果那前面發出弱音的話，就會沒地方可去了。這種小地方都計算到，或者說他是辦得到的人。」

村上「他也說，你的那個音在這裡聽得見，但在大音樂廳卻聽不見，之類的。」

小澤「嗯，這方面是長年經驗的累積。畢竟他閱歷很深。就算在小音樂廳演奏著，也經常預測在大音樂廳演奏時聲音會怎麼樣。」

村上「我請教過原田禎夫先生這件事，他說無論在小音樂廳或大音樂廳都能同樣確實聽得見的聲音才是真正的聲音。雖然有人因為音樂廳大小的不同而分別發出不同的聲音，但他說這不是本來該有的正確演奏。」

小澤「嗯，這應該是最正確的說法。雖然實行起來非常困難，不過卻是最好的說法。」

村上「不過日內瓦在維多莉亞廳、巴黎在嘉禾音樂廳舉行音樂會，學生在這兩個截然不同的廳，好像覺得很困惑的樣子。」

小澤「是啊。如果沒有好好練習，會很難聽到彼此的聲音。」

村上「然後，曼先生常常掛在嘴上的是，『說出來』（Speak!）。與其說用唱的，不如說用說的。也就是用言語性去述說。」

小澤「意思是說，比唱的更廣泛。不只用唱。所謂唱，只能這樣哇啊啊啊（手臂張大）。不只這樣，當然這也有，但不光是這樣，還要清楚顯示開始唱，或唱完了。要意識到那階段般的東西，我想他說的意思是這個。」

村上「然後，和那有關的他還說，作曲家有他們固有的語言，所以請用那語言述說。」

小澤「作曲家的風格吧。必須學會那固有的聲音才行。」

村上「同時他也說，史麥塔納有捷克語式的表現法，拉威爾有法語式的表現法，最好也能考慮到這種地方。我覺得這是相當有趣的意見。總之，曼先生這個人，是會像這樣，把自己的意見明確地、反覆不停地說出來的人。不太會依不同的對象改變指導法。總之有他一貫的獨自哲學般的東西，他會貫徹下去。」

小澤「以他的情況，這些全都是從他的經驗產生的。他有獨自的想法。畢竟他專注在室內樂方面是比誰都久的人，經驗比誰都豐富。」

村上「有時他和潘蜜拉、今井先生和原田先生，指導的方法也有不合的部分吧？」

小澤「這個，會出現不合也是當然的。所以我經常對學生說，不同的老師有不同的意見是理所當然的。這我對老師們也說，對曼先生也說。有不同的意見是理所當然的，這就是所謂的音樂。我說就因為有這個，所以音樂這東西才會有趣。就算說的事不同，但到達的地方可能相同喔。當然，也有不同的時候。」

村上「例如具體上會出現什麼樣的不同呢？」

小澤「例如，上次曼先生指導拉威爾的四重奏時所發生的事，樂譜上有長長的連音符號（slur）。小提琴或大提琴的人大體上，在這連音符號的地方，會解釋成弓不回轉地拉的指示。認為是實際上運弓的指示。然而不同的作曲家，那也有當成樂句（phrase）指示的。所以曼先生把那當成音樂的樂句來解釋，指導學生運弓切開。」

村上「就是中途可以換弓的意思。」

小澤「是的。不過潘蜜拉以前做過不同的指導。既然作曲家特別註明了，所以就照這樣運弓吧。在這裡就產生意見的分歧了。因此潘蜜拉當場立刻補充說明，這裡我是這樣指導的。」

村上「啊，是這麼回事。因為是技術上的事，我不太明白。」

小澤「以潘蜜拉來看，她可能覺得有一點勉強，但既然作曲家這樣寫出來了就這樣

村上「試試看吧，事情是這樣的。」

村上「多少有一點勉強，還是尊重原典，總之從弓根拉到弓尖，一口氣拉到底，試試看。但以曼先生來看，卻沒有必要勉強做這麼難的動作。」

小澤「沒必要。只要能發出作曲家所希望的音就行了，換弓也沒有任何問題，因爲弓的長度是固定的，所以勉強也沒有意義。這是他的意見。雙方都正確。這就要學生自己兩種都試試看，選出自己認爲正確的就行了。」

村上「結論可能因人而異。」

小澤「有沒有必要換氣，就像肺活量大的人和小的人唱歌方法不同一樣。弓有人可以一口氣拉到底，也有人不行。」

村上「這麼說來，曼先生也常常提到換氣的事。人在唱歌的時候，必須在什麼地方換氣才行。但弦樂器很不幸，可以不用換氣。所以，必須意識著換氣來演奏。所謂不幸的形容法很有趣喔。還有他也常常提到沉默。所謂沉默，並不只是無聲的狀態。他說那裡確實有所謂沉默的聲音存在。」

小澤「啊，那個，就和日本所謂『間』（譯註：意思是空間、停頓時間、節奏。）的想法相同。和雅樂、琵琶和尺八一樣。非常相似。西洋音樂的樂譜中，有把這種『間』寫出來的。也有沒寫出來的。曼先生是非常了解這種地方的人。」

村上「其次我覺得很意外的一件事是，他不太詳細提到 bowing（弓法）和 fingering

（指法）。我以為他身為專家，可能會提到更多的。」

小澤「到這裡來的學生，那方面的技巧已經精通了吧。所以曼先生會指導比那更高階一級的事。那方面已經沒問題了。我想是這樣。」

村上「只是，這部分要在更接近琴馬的部分拉，或在指板上拉，經常提到這種技術性的事情。」

小澤「嗯，這樣一來，聲音會不同。在指板上拉，聲音會模糊，靠近琴馬部分拉，聲音會清晰。他確實常常提到這個。」

村上「我雖然不是學音樂的人，不過看曼先生這樣指導，也學到很多。」

小澤「應該是吧。眼前能看到這樣的實況，說起來真是難得遇到的機會。是非常好的學習。這些全都錄影起來了，讓以後也能看到。」

村上「曼先生是清楚擁有自己一套方法的人。不過身為指導者的小澤先生，我覺得跟他好像又有點不同。每一種情況都稍微在改變噢。」

小澤「是啊。教過我的齋藤老師，也和曼先生很像。經常擁有清楚的方法。我卻很反抗這個。結果，說的話都是固定的。都是已經現成的。但我不同，我認為音樂這東西應該不是只有這個，我一路走來一直這樣想。所以，故意不要那樣，刻意做一些突破。」

村上「反倒想做和自己年輕時候老師所教的東西，相反的事情。」

小澤「指揮方面是這樣，教課方面也這樣。我不會先準備應該這樣的固定型式，而採取什麼都不準備、當場看對象才決定的做法。看對方在做什麼，當場臨機應變。所以像我這樣的人沒辦法寫教學法的書。因為沒看到對方實際在眼前，我就沒話說。」

村上「因為不同的對象，說的話也會不同。不過有您這種人，同時也有像曼先生這種擁有不動哲學的人，有這樣的組合，事情一定能運作得很順利。」

小澤「或許正如你說的。」

村上「小澤先生是從什麼時候開始，對教年輕人感興趣的？」

小澤「這個嘛，從去檀格塢音樂節不久之後，所以是就任波士頓的音樂總監大約經過十年左右吧。在那之前也有很多人邀我教，不過我不太有興趣。我剛到波士頓的時候，齋藤老師也頻頻勸我回去當桐朋的老師，我一再婉拒了。我說因為我不喜歡教。不過最後終於答應了，才剛開始教，不久齋藤老師就去世了。結果，可能感覺到責任重大吧，自從老師去世後我就開始相當認真地教起來，因此在檀格塢也開始指導。」

村上「那是指揮法的指導嗎？」

小澤「不，不是教指揮，而是教管弦樂。然後最後，在檀格塢也開始指導弦樂四重奏。如果弦樂四重奏不行的話，什麼都沒辦法，從這個觀念出發。雖然沒有像

村上 「現在在這裡所做的這麼正式，不過做的事情很類似。」

村上 「我寫小說，大體上只做創作。不過到目前為止也在大學開過兩次班。在美國的普林斯頓大學和塔夫（Tufts）大學，開日本文學講座，從準備到讀報告，非常消耗時間和精力，我深深感覺這樣講課並不適合我。雖然跟年輕學生接觸非常愉快，也很刺激，不過身為一個現役作家，自己真正想做的事情會變得做不了。小澤先生沒有這種感覺嗎？」

小澤 「這種事情，我在檀格塢的時候就經常感覺到。因為自己每週都有音樂會，還要加上教學生的工作，實在很辛苦。在松本開始教的時候也一樣。然後，場地移到奧志賀去，我放下指揮的工作，專門教學，這樣一來，我的休假卻完全沒有了。」

村上 「夏天對演奏家來說是休假時間，所以在那個時期花費在教課的話，就會沒時間休息了喔。」

小澤 「就是啊。在松本開始到齋藤紀念樂團指揮後，我的暑期休假大多等於不見了，何況加上開始移到奧志賀後，更完全沒有了。不過也沒辦法啊。因為就是為了教學嘛。所以，像我這種現役的演奏家一邊要演奏，還一邊要教學，現實上很勉強。」

村上 「線上仍然活躍的專家，還有別的正在做這種事的指揮家或音樂家嗎？」

小澤　「不知道。大概很少吧。」

村上　「這樣請教可能很失禮，但這樣做是義務性的，或無償的嗎？」

小澤　「原則上是無償的。雖然有支付報酬給講師，不過我在瑞士和奧志賀，都沒有領報酬。只是，我剛剛大病初癒，所以今年第一次領報酬。並沒有做其他指揮的工作，只為這件事來瑞士，所以例外。不過除了這次以外，從來沒有領過一次報酬。」

村上　「教學本身就是一種報酬。不過，小澤先生的指導法，和小澤先生從齋藤老師所接受的指導可能完全不同。其他老師的指導，大概都很安穩吧，不會粗聲大氣的。」

小澤　「不過，偶爾也有老師會提高聲音。有一次禎夫先生在排練時就發出很大聲怒罵學生，那時大家都僵住了。變得靜悄悄的。偶爾也有這種情況。然而齋藤老師倒是會經常生氣（笑）。」

村上　「可能因為學生都是菁英，從小到大好像一直都在自己是第一名的感覺中長大的，所以老師必須相當高明才行。因為大家都很自負。」

小澤　「那當然有。所以老師提醒他們時，可能有人不會那麼輕易地聽話。」

村上　「反過來說，如果沒有這麼強的競爭力的話，就沒辦法當一個專業音樂家了。」

小澤　「沒錯。」

村上「不過把聚集起來的學生分成六、七組，要分別指定他們課題曲，也是很不簡單的作業啊。」

小澤「這些，是由禎夫先生一個人做的。這個好像相當不簡單。以前我也稍微幫忙過，不過我一個人實在不行。所以現在就全部交給他辦了。再怎麼說他畢竟是室內樂的專家。」

村上「去年小澤先生因為剛手術過，沒辦法參加這個活動。那有什麼影響嗎？」

小澤「沒辦法參加確實很遺憾，不過山田和樹先生某種程度代替我了，而且就像剛才說過的那樣，我想我不在也有幾個部分反而有好的影響。這雖然只是我的想像，不過一定很辛苦，因此老師當然不用說，我想連學生都有『這麼一來，自己必須想辦法解決才行』的獨立心也增強了。所以過去都是領到課題曲就照著練習，今年則出現了幾組明白表示自己今年想演奏這個曲子。有貝多芬、有楊納傑克、有拉威爾。我想這樣非常好。不只是任由老師安排。」

村上「尤其是練拉威爾的那一組，成員有兩個波蘭人、一個俄國人，只有中提琴是法國人。這種組合的團隊為什麼會特地選擇拉威爾來演奏呢？我試著問了小提琴手阿格塔。結果她說：『想挑戰看看。』不會因為自己是波蘭人所以就想演奏齊瑪諾夫斯基（Karol Szymanowski），反而想試試看純粹法國風味的拉威爾。」

小澤　「哦，是這樣啊。這種事情，是因為你才問得出來喲。如果是我們問的話，可能不會這麼坦白地說。因為你不是老師，算是外人，所以他們才會推心置腹地跟你談吧。」

村上　「那一組員的把拉威爾的作品演出得非常精彩，我佩服之餘忍不住就問了。」

小澤　「那是我不太能問的事情。就算問了他們可能也不會老實回答。」

村上　「不過把那種意欲表現出來是很好的事啊。可以說讓水準向上提升了一級。」

小澤　「這樣教法，本來不是我的本業。在這裡，或在奧志賀都不是。所以，持續了十五年左右的這個計畫，到現在幾乎還在摸索中。雖然每天一直在這裡練習，但並沒有這裡這樣做就對了，之類一定的教法。該怎麼做才能把我們這邊的想法順利傳達給年輕人，每次都是當場邊想邊做。不過這樣對我們來說也是好事。因為這樣做會讓我們可以回到原點。」

村上　「像小澤先生你們這樣的超一流專家，也會因為指導別人而學到東西嗎？」

小澤　「就是這樣。不過看我們這樣做，你怎麼想呢？老實說，你覺得有意義嗎？」

村上　「我覺得是非常重要，而且有意義的事。擁有不同個性的年輕演奏家從不同的國家聚集而來，向一流而經驗豐富的現役演奏家學習各種重要事情，大家一起站上舞台在聽眾面前演奏，然後再分別散開回到原來的地方去。我想到從經歷過這種學習活動的人之中，應該能培養出很多未來傑出的演奏家時，心裡不由

315　「並沒有一定的教法。每次都是當場邊想邊做」

小澤「其實，已經有人提出這個樂團要不要來做更廣泛的巡迴演奏。從經紀人的立場來說，既然難得把團隊磨練得這麼精練了，當然想讓他們做更廣泛的活動。現在雖然只有在日內瓦和巴黎舉行發表會，但只有這樣太可惜了，要不要組成旅行團，到維也納、柏林、東京、紐約等地去演奏？不過我全都拒絕了。因為以我來說現在這個階段，並不認為有必要做到那個地步。不過當然可能性並不是沒有，這種事情，將來或許可以考慮。」

村上「這是很難的地方噢。這樣的演奏團體如果確立的話，結果教育的意義可能會稍微淡化……。不過，小澤先生在指導、指揮像這種學生樂團，和在訓練例如波士頓交響樂團或維也納愛樂之類一流管弦樂團時，做法一定相當不同吧？」

小澤「不一樣。看法不一樣，做法也不一樣。首先像波士頓或維也納這種專業樂團，有時大約三天之間就必須把一次音樂會所演奏的曲子全部練成才行。因為演出日程已經確實排定了。可是這邊樂團的情況，曲目有限得多，所以可以一曲一曲花時間去練習。現在所做的練習中，已經鑽研到相當深的地方去了。所謂練習這件事，越練會越發現難的地方。」

得熱了起來。再想到這些人如果有一天回來開起同學會的話，就像齋藤紀念管弦樂團那樣，可能組成一個超級管弦樂團，夢想不禁膨脹起來。不分國籍、或派閥的大規模演奏團體，有朝一日將自動自發地誕生。」

村上「隨著練習經驗的累積，該做的課題難度也會逐漸加深是嗎？」

小澤「就是這樣。不管呼吸多麼合，還是有無法巧妙銜接的地方。比方音的微妙韻味差了一些，或節奏稍微不合。這些都可以花時間，一一仔細琢磨。所以到了明天，演奏水準會更提升。到時候又會追求更上一層樓。在這樣做著之間，我也學到很多。」

村上「對小澤先生來說，什麼地方學到最多？」

小澤「嗯，我最弱的地方會浮現出來。」

村上「小澤先生最弱的地方？」

小澤「……嗯，我所擁有的弱點般的東西，結果立刻就顯現出來了。」〔村上註：關於這點他再考慮了一下，但結果並沒有具體說出來。〕

村上「什麼樣的地方是小澤先生的弱點，這我當然不知道，不過有一件事可以確實說的是，每天每天樂團所發出的音變得更像小澤先生的音了。我覺得這非常棒。這種音居然能以實物製造出來。」

小澤「這表示大家的素質有這麼高。」

村上「要創造出有個性和方向性、有存在感的音，是非常耗時費事的工程噢。這次我觀察他之後終於了解。不過剛才，您說到擁有弦樂四重奏的經驗之後可以提高音樂品質，不知道具體上是如何提高品質的？」

小澤「這個嘛，極單純地說，這比一個人演奏時，耳朵會向四面八方擴大聽。這對音樂家來說是非常重要的事。當然對管弦樂團來說也一樣。意思是對別人所演奏的音必須會聽才行。不過，弦樂四重奏各個樂器伙伴之間，可以達到更親密的溝通。自己一面演奏，耳朵一面傾聽其他樂器的演奏。現在大提琴正拉出美好的聲音，或自己的聲音和中提琴不太合，都可以知道。而且演奏家之間有個人性的意見交換。在管弦樂團裡就沒辦法做到這個。而且人太多了。但如果只有四個人的話，就能立刻交換意見。有這種輕便的地方。所以自然會變得能聽到彼此的音。而且藉著這樣做，就能清楚知道音樂正逐漸在精進中。換句話說有實效。這麼一來，音樂就會越有深度了。」

村上「這個可以感覺得到。雖然如此，在一旁看著時，還是覺得大家都以自己是最優秀的般，自信滿滿的表情在拉著。」

小澤「哈哈哈，嗯，可能吧。尤其是這裡的人都這樣。在日本就有點不同了。」

村上「日本人不會把自信那麼明顯地表現出來，是嗎？小澤先生在奧志賀和在瑞士舉辦類似的課程，指導方法分別有微妙的不同吧？」

小澤「這個嘛，嗯，日本人有日本人的優點。容易整合，熱心學習。在奧志賀的情況，這種特色有時出現在好的方面，有時則不一定。在日本，如果把自我主張太直接表現的話，就會有這個那個……的聲音出來。不是常說嗎？是怎麼說

的？」

村上 「棒打出頭鳥？」

小澤 「噢，就是那樣。跟那類似的。總之不可以在人前太招搖，別太多嘴或多管閒事。一有事情就大家商量，尊重多數。還有不管什麼事總之要忍耐。例如，早晨的小田急線電車，已經擠得不得了了不是嗎？卻沒有人抱怨一句。全都安靜地默默忍耐。那如果是在像這種課程，有好的一面，也有不太好的一面。現在如果把在歐洲受訓的學生帶到東京，讓他們搭早晨八點的小田急線的話，大家都會受不了而發作吧（笑）。被一推擠，絕對無法忍受。」

村上 「可以想像（笑）。」

小澤 「總之，在這裡（歐洲）自我主張是理所當然的事。不自我主張會行不通。不過在日本，大家都深思熟慮之後才行動。或再三考慮之後，什麼也不做。有這種不同。那麼，要問哪一邊好？我也不清楚。只是在弦樂四重奏的情況，是這邊的做法比較好喔。彼此盡量發表意見互相碰撞，比較能出現好的結果。所以在日本我常對大家說：『別客氣，有意見盡量說』，嘴巴都說痠了。」

村上 「大家還是很客氣。」

小澤 「這次在瑞士的練習你都一直看著吧。所以我想下次如果你看到在奧志賀的練習，對兩者間的不同就會一目了然，立刻看出來。只要待一天就會知道。不過

很遺憾，今年奧志賀的研習營，因爲地震的關係開不成。我本來希望春樹務必也能看看的。」

村上「非常期待下一次。不過歐洲的學生被老師指正時，如果不認同的話會反問喔。比方說，可是我覺得是這樣。對像羅伯特·曼先生這樣可以說是雲端的大師，不懂的地方還是會說不懂。日本人可能沒辦法辦到。權威的老師如果被年輕學生反問什麼時，這學生可能就會被周圍的同學冷冷地瞪白眼。真失禮的傢伙，你以爲自己是老幾呀！」

小澤「大概會。」

村上「那就是日本的情況，無論在任何領域大多都一樣。寫作的世界可能也類似。不先看看周圍人的臉色什麼都不能做，有這種地方。看看周圍，讀出當場的空氣，然後才舉手發表無傷的意見。不過要這樣做的話，重要的事都無法推進，情況會一籌莫展。」

小澤「最近學音樂的年輕人中，有積極往國外出去的人，和有機會也不出去而留在日本的人，有明顯的區別。從前，想出國但沒錢出不去的情況很多。最近只要想就能能輕鬆出去了卻不去的人可能增加了。也許有一點這種傾向。」

村上「小澤先生的情況，是還有出境管制的時代，不管有錢沒錢，總之就從日本飛出去了喔。」

小澤「是啊。非常莽撞。不是有一個 Symphony of the Air（舊ＮＢＣ交響樂團）的管弦樂團嗎？我聽到那個之後，就想這樣不行，待在日本也沒出路。心想只能出國去了，急得坐立不安，就那樣跑出去了。」

村上「不過結果，繞了一圈，現在回到日本，想教育年輕人的心情轉強了是嗎？」

小澤「不過，開始有這種心情，是很久以後的事。」

村上「可是小澤先生回到日本來，以自己的一套方法指導年輕音樂家時，可能有些教育界人士對您的做法表示反彈，說這樣不對、以教育來說這不能認同嗎？」

小澤「那個，大概有吧。那種話有時也會傳進我耳裡。」

村上「學生不會困惑嗎？因為跟自己以前所接受的音樂教育太不同了？」

小澤「那只要一起飲食起居幾天之後就能互相了解脾性了。因為同樣是做音樂的伙伴，很自然就會親近了。音樂研習營員的是這樣。一起練習之間，彼此就會漸漸互相了解。」

村上「這次，親眼看到學生的音樂能這樣每天進步、深化下去，真的非常驚訝。雖然算不上一起生活，不過光是每天碰面、記住每個人的名字、記住每個人的演奏模樣，這種改變樣子的真實感尤其鮮明強烈。哦，原來優越的音樂就是這樣產生的。不知道該說是佩服，還是感動！」

小澤「真的很棒喔。這是年輕人所擁有的力量。最後三天他們進步的神速，連每年

看著的我，都難以相信。這種不可思議，如果不親眼目睹是無法了解的吧。」

村上 「嗯，眞是難得的體驗。我身爲作家，是眞正意義上的個人工作者，不過目睹在這種團體中藝術的創造形成過程，心裡自然有各種感觸。非常有趣。」

後記

我有很多喜歡音樂的朋友，不過，說起來，春樹先生對音樂熱心的程度其實遠遠超出一般的範圍。無論古典或爵士。他不只是喜歡音樂而已，而且認識非常深。無論關於細節部分、古老的部分，關於音樂家方面，都知道得令人驚訝的地步。不但常去聽音樂會，好像也常去聽爵士樂的現場演奏。在家也常聽唱片。我不知道的事情他也知道很多。讓我大吃一驚。

我們家唯一能寫文章的女兒征良，是村上夫人陽子女士的好朋友，因此我和春樹彼此有時也會碰面。

這位春樹先生來參觀我們的音樂研習營。這是每年在京都舉辦的重要研習營。在身為伙伴的老師和學生興趣濃厚的目送中，我和春樹先生兩個人動身出遊京都之夜。對我和對春樹先生，都是生平的第一次。

兩個人都是生平第一次，在先斗町橫巷裡的小酒店（館子），兩個人都第一次對談。我們談到剛才演奏的音樂研習營的事，我想總之是音樂方面的事。

後來回到家我向征良報告，她說：「如果音樂的話題那麼有趣，你們兩個人不妨把那記錄下來呀。」不過當時並沒有太相信。食道癌的大手術後，空閒時間太多感覺很無聊，我們一家應邀到神奈川的村上家做客，大家在廚房嘰嘰喳喳聊著之間，春樹和我兩個人在另一個房間聽特別預先挑選好的唱片。

葛倫‧顧爾德和內田光子。關於顧爾德的回憶源源不絕地湧上來。雖然那已經是半世紀前的事了。

到目前為止我每天為音樂忙碌，並沒有多想，現在卻想起來了，想起來了，好懷念。這是我從來沒有的經驗。大手術並不全是壞事。託春樹先生的福，讓我一一想起卡拉揚老師、雷尼、卡內基廳的事、曼哈頓中心的事（現在不知道怎麼樣了），回憶一一湧現。後來，託春樹的福，三、四天都沉浸在回憶中。

在卡內基廳原來預定和光子小姐及齋藤紀念樂團演奏貝多芬的，非常遺憾因為腰痛惡化的關係，讓給下野（龍也）先生指揮。實在非常遺憾。下次我一定要自己來。光子小姐。

大病也不全是壞事。因為畢竟變得很閒了。征良謝謝妳。託妳的福我才能遇到

324

春樹先生。

謝謝春樹先生。託您的福讓我回想起極爲大量的往事。而且不知道爲什麼，話語非常坦白地脫口而出。謝謝陽子夫人。每次都爲我準備了滿桌營養豐富的點心。

春樹先生、陽子夫人，謝謝你們到瑞士來。這個音樂研習營如果不實際來看，是不會了解的，我從很久以前就這樣想。

遺憾的是，今年無法讓您看到奧志賀。明年請務必光臨。年輕音樂家，如果歐洲和東洋有不同的話，我們就來談談那個吧。

小澤征爾

本書由村上春樹企劃・構成

收錄對小澤征爾採訪稿整理成的作品。

【〈第一次〉曾經刊登於《Monkey Business》2011 Spring vol.13】

藍小說 965

和小澤征爾先生談音樂

作　者—小澤征爾、村上春樹
譯　者—賴明珠
音樂審訂—焦元溥
主　編—嘉世強
編　輯—邱淑鈴
美術設計—陳文德
責任企劃—張燕宜
校　對—邱淑鈴、賴明珠

董 事 長—趙政岷
出 版 者—時報文化出版企業股份有限公司
108019台北市和平西路三段二四○號四樓
發行專線—(○二)二三○六—六八四二
讀者服務專線—○八○○—二三一—七○五
(○二)二三○四—七一○三
讀者服務傳真—(○二)二三○四—六八五八
郵撥—一九三四四七二四時報文化出版公司
信箱—一○八九九臺北華江橋郵局第九信箱
時報悅讀網—http://www.readingtimes.com.tw
法律顧問—理律法律事務所 陳長文律師、李念祖律師
印　刷—勁達印刷有限公司
初版一刷—二○一四年十二月二十六日
初版十刷—二○二三年十月十九日
定　價—新台幣三八○元

和小澤征爾先生談音樂 / 小澤征爾, 村上春樹著；賴明珠譯. -- 初版.
-- 臺北市：時報文化, 2014.12
　面； 公分. --（藍小說；965）
ISBN 978-957-13-6148-2（平裝）

1.音樂 2.文集

910.7　　　　　　　　　　　　　103025015

OZAWA SEIJI SAN TO, ONGAKU NI TSUITE HANASHI O SURU
by Seiji Ozawa, Haruki Murakami
Copyright © 2011 Seiji Ozawa, Haruki Murakami
All rights reserved.
Originally published in Japan by SHINCHOSHA Publishing Co., Ltd., Tokyo.
Chinese (in complex character only) translation rights arranged with
Haruki Murakami, Japan
through THE SAKAI AGENCY and BARDON-CHINESE MEDIA AGENCY.

ISBN 978-957-13-6148-2
Printed in Taiwan